KB090966

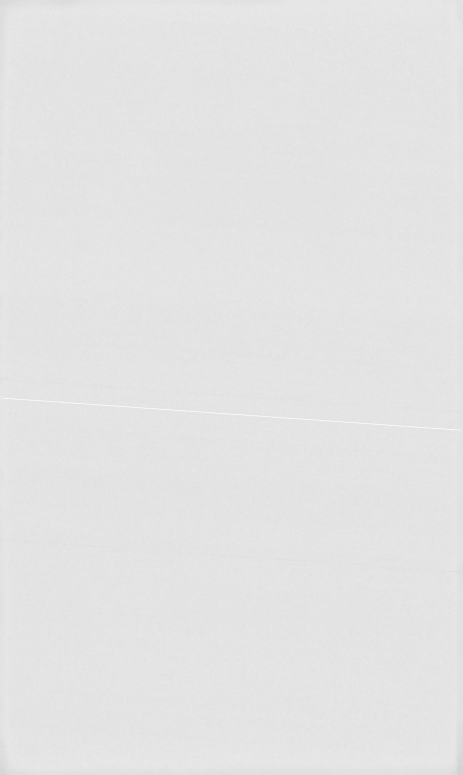

**늘지
않는
디자인**

일러두기

· 표지와 본문 그래픽은 모두 저자의 작업이다.
· 통상적 사용을 고려하여 쇼핑 앱 '컬리'는 '마켓컬리'로 표기하였다.

늘지
않는
디자인

숀Shaun 지음

행성B

차례

Part 01. 디자이너의 감각
편견과 오해를 바탕으로 디자인하고 있지 않나?

Part 02. 디자이너의 생각
더 나은 디자인을 위한 고민을 하고 있나?

Part 03. 디자인 현장
현업에 파묻혀 기본을 잊고 있지 않는가?

Part 04. 디자인 안목
함정에 속지 않고 합리적인 선택을 했는가?

Part 05. 다음 단계를 위한 디자인
디자인으로 무엇을 바꾸고 있나?

디자인이 늘지 않는다면

디자인을 하면서 역량이 늘지 않으면 불안하고 자괴감이 든다. 나 또한 그런 불안과 자괴감을 겪으며 성장했다. 첫 회사는 규모가 작은 에이전시였다. 동료 디자이너가 적었을 뿐 아니라 심지어 사수도 없었다. 초보 디자이너가 2년여를 사수 없이 일했다. 그때는 아무리 노력해도 디자인이 늘지 않았다. 목표를 설정해 주고 과정을 알려 주는 사수가 없다는 사실이 가장 큰 원인이었다고 지금은 생각한다. 여기서 목표는 디자인 결과물 자체가 아닌 왜 디자인을 해야 하고 그 결과물로 무엇을 이룰지 같은 근본적인 목표를 말한다.

시안 작업을 할 때면 무엇을 디자인해야 하는지 몰랐다. 초보 디자이너가 사업 목표를 이해하고 디자인 전략을 시안

으로 표현하는 일을 홀로 하길 기대한다면 말이 안 된다. 레이아웃만 이리저리 옮기면서 예쁘고 멋있는 무언가를 만들려 애썼던 기억이 가득하다. 정확한 목표를 몰라 시간만 허비했다. 좋은 이미지와 좋은 폰트, 좋은 레이아웃을 쓰면 시안은 멋져 보인다. 대부분은 그런 빛 좋은 개살구에 넘어가지만, 목표가 명확한 클라이언트나 디렉터에게는 통하지 않는다. 목표에 부합해 제 기능을 해야 좋은 디자인이라 생각한다. 그때는 디자인에 정보의 맥락이 담겨야 한다는 사실을 알지 못했을 때다.

디자인은 목표 달성을 위한 정보 전달이다. 정보 전달 과정을 설계하고 작동하게 하는 일이 UI 디자인이다. 좀 더 큰 에이전시로 이직하고 첫 회사에서는 알지 못했던 사실을 알게 됐다. 주니어 디자이너의 디자인이 늘지 않는다면 개인보다 환경이 문제일 수 있다. 자기 한계를 홀로 깨우치기는 어렵다. 간혹 스스로 깨우치는 사람도 있지만 흔하지 않다. 이직 후 디자인 역량이 향상된 이유가 규모 때문은 아니다. 사수와 디렉터가 있었고 그 덕에 목표를 정확히 이해할 수 있었다.

몰입을 도와주는 사람들

이직 후 회사 생활은 순탄하지 않았다. 2년 차였지만 기본기가 없었던 탓에 사수와 디렉터의 요구를 잘 따라가지 못해

시안에 투자하는 시간이 길었다. 첫 직장에서는 볼 수 없었던 경쟁 구도 또한 맛보게 됐다. 사수들 사이 보이지 않는 경쟁이 치열했다. 누군가의 수상 소식은 누군가의 위축을 불러왔고, 야근 없는 퇴근은 스스로 경쟁을 포기하는 선언과 같았다. 그렇다고 서로를 비방하고 비난하지는 않았다.

그 당시 사수들의 경쟁은 사실 디자인에 대한 엄청난 몰입 경쟁과 같았다. 작업에 들어가면 사수들은 굉장히 많은 시간을 시안에 투자한다. 경우에 따라 다르지만 투자하는 시간은 대부분 소모적이지 않았다. 나는 주니어여서 철야까지 투입되는 일은 드물었지만 꽤 늦은 시간에 택시를 타고 퇴근했다. 그 때마다 여전히 작업 중인 사수의 시안을 퇴근하며 어깨너머로 보곤 했는데 다음 날 출근하면 하룻밤 사이 완성도가 눈에 띄게 높아져 있었다.

어떻게 그런 몰입이 가능할까? 심리학자 칙센트미하이는 《몰입의 즐거움》(미하일 칙센트미하이, 이희재 역, 해냄, 2021)에서 과제와 실력의 함수 관계에 따른 경험의 질을 그래프와 함께 설명한다. 오른쪽 그래프를 보면 몰입은 두 변수가 모두 높을 때 나타난다.

실력이 낮고 과제는 높았던 나는 항상 걱정과 불안이 먼저였다. 각성을 거쳐야 몰입에 이르는데 이를 위해서는 사수와

▌과제와 실력의 함수 관계에 따른 경험의 질(《몰입의 즐거움》47쪽)

디렉터의 지도가 필요하다. 현업에서 과제는 업무 목표라고
해석할 수 있는데 주니어 디자이너가 홀로 업무 목표를 명확
히 알아내고 필요한 역량을 꺼낼 가능성은 높지 않다. 그렇기
때문에 몰입으로 이끌어 줄 사수와 디렉터가 중요하다. 칙센
트미하이는 몰입 단계 경험 여부가 이후 행복감이나 삶의 질
에 영향을 준다고 얘기한다. 디자이너가 몰입을 자주 경험하
면 스스로 동기부여를 하고 일에 대한 재미 그리고 자신감이
커진다. 하지만 중요한 사실은 몰입 자체가 아닌 몰입으로 진
입할 수 있는 환경이다.

디자인이 늘지 않을 때는 환경을 점검할 필요가 있다. 학창 시절 나는 공부하기 위해 오래 앉아 있는 학생은 아니었다. 하지만 디자인 몰입 단계에 진입하면 자주 밤을 새우곤 했는데 그 시간이 그렇게 재미있었다. 밤새는 일을 즐겼다는 뜻이 아니라 몰입의 경험을 얘기하는 것이다. 지금 당신은 몰입 단계에 진입할 수 있는 환경에 있는가? 그렇지 않다면 디자인이 늘지 않는 이유를 하나 찾은 셈이다. 밤샘에 대한 이야기는 야근과 철야에 대한 합리화가 아니다. 지금 이 글에서는 철저히 몰입 측면에서 하는 이야기이니 노동 시간 관점으로는 보지 않았으면 한다.

고난을 우아하게 뛰어넘을 수는 없다

디자인을 하다 보면 고난이 오기 마련이다. 아무리 훌륭한 사수와 디렉터 그리고 명확한 목표가 있다고 한들 실력의 한계는 언제나 찾아온다. 나는 그 한계를 디자이너의 고난 지점이라 부른다. 고난을 이겨 내면 다음 단계로 성장하지만 그렇지 않은 경우 자괴감이 드는 것은 물론이고 자신감 또한 곤두박질친다. 고난은 우리가 목표를 이루려면 반드시 거쳐야 하는 퀘스트 같다. 목표를 이루기 위해 퀘스트를 거쳐야 하는 건 인생 불멸의 진리다. 목표가 있다면 퀘스트를 부정하지 말고

받아들이자.

시안 작업 중에는 여러 상황이 생긴다. 부담감과 아이디어에 대한 고통으로 고난 지점에서 벗어나지 못하는 디자이너가 있다. 나 역시 시안 작업을 할 때면 스트레스에 시달렸고, 고통에 빠진 다른 디자이너를 곁에서 바라볼 때면 안쓰러웠다. 누구도 그 고난 지점에서 구원해 줄 수 없다는 사실에 더 안쓰럽다. 스스로 올라올 수밖에 없다. 뒤에서 밀어주고 앞에서 끌어줄 수는 있어도 한 발 한 발 나아가는 일은 자신의 몫이다.

그럼에도 디자인을 한다

늘지 않는 디자인에도 스트레스를 견뎌 가며 디자인을 포기하지 않는 이유는 무엇인가? 왜 디자인을 하는 것일까? 디자인은 나에게 무엇인가? 하라 켄야는《디자인의 디자인》(하라 켄야, 민병걸 역, 안그라픽스, 2007)에서 디자인의 정의 그리고 매력을 이렇게 말한다.

"사회의 많은 사람들과 공유할 수 있는 문제를 발견하고 그것을 해석해 나가는 과정에 디자인의 본질이 있다. 문제의 발단을 사회에 두기 때문에 그 계획이나 과정을 누구나 이해할 수 있어 다른 사람들도 디자이너와 같은 시점에서 그 길을

따라갈 수 있다. 이러한 과정 속에서 인류가 공감할 수 있는 가치관이나 정신이 태어나고, 그것을 공유하는 가운데 만들어지는 감동이 디자인의 매력이다."(《디자인의 디자인》39쪽)

우리는 일을 통해 사회에 기여한다. 대부분 직장에 다니면서도 일로서 사회에 기여하고 있다는 생각은 좀처럼 하지 않는다. 자신의 생계와 성장을 위해 일한다고만 생각한다. 하지만 그 일로 인해 누군가는 문제를 해결하고 좀 더 나은 서비스를 제공받는다. 디자이너가 사회에 기여하는 방식은 디자인이다. 이것이 내 삶에서 디자인이 지닌 의미다. 일에 대한 가치관 정립도 몰입하고 지속할 수 있는 한 방법이라 생각한다.

디자인을 시작하고 많은 시간이 흘렀다. 사수가 없던 주니어 시절 실무를 하다 답답한 순간 선배들의 글을 찾아보며 해소했다. 이런 경험을 바탕으로 내 이야기도 누군가의 답답함을 해소하는 데 도움이 되지 않을까 생각하며 그동안 겪었던 시행착오와 해법을 기록했다.

이 책은 디자인 가치관 정립에 필요한 다섯 가지 주제를 차근히 하나씩 풀어간다. 디자이너는 정말 감각적인 직업일까? 디자이너가 의식적으로 성장하기 위해서 무엇을 해야 할까? 나는 디자이너로서 일반적인 디자인 개념에 대해 어떻게 이해하고 있나? 디자인을 위해 고민했던 것들이 혹시 디자인

을 망치고 있지는 않을까? 마지막으로 디자인은 어떤 방식으로 사회에 인식될까? 올바른 디자인 가치관은 디자인 역량을 한층 더 끌어올려 줄 것이다.

디자인에 대해 말하지만 꼭 디자이너들만을 위한 글은 아니다. 디자이너와 함께 일하는 기획자, 마케터, 개발자, 디자인과 디자이너가 궁금한 CEO 또는 다른 직군의 관리자, 디자이너를 꿈꾸는 예비 디자이너를 포함한 디자인에 관심 있는 분들께 도움이 되길 바란다.

용어 정리

UX

User Experience의 약자로 사용자 경험을 의미한다. 하지만 해석하는 사람에 따라 범위가 천차만별이다. 그럼 UX는 어떻게 생겨난 개념일까. UX는 인지과학으로 사람이 주변 환경에서 정보를 수집해 처리하는 과정을 분석하는 학문이다. 그렇다면 인지과학은 무엇일까? 컴퓨터 공학자들은 인공지능의 미래는 컴퓨터가 정보를 수집하고 지식을 처리하는 과정과 인간이 정보를 수집하고 지식을 처리하는 과정 사이 연결점을 찾는 데 있다고 생각했다. 이를 바탕으로 인간을 연구하던 심리학자와 인류학자 그리고 생물학자, 철학자, 수학자 등과 컴퓨터 과학자가 만나 만든 복합 학문이다. 이들은 미국 메이시 백화점의 후원을 받아 1941년 '메이시 콘퍼런스'를 만들었고 이곳에서 사람의 마음을 연구하는 인지과학이 태어났다. 그 후 인지과학자이자 애플 부사장이었던 도널드 노먼이 애플 재직 시절에 명함에 '사용자 경험 설계자(User Experience Architect)'라는 직함을 새기고 다녔는데 그때 UX라는 용어가 알려졌다. UX는 사람의 인지과정을 인지과학이라는 학문으로 이해하고 상품이나 서비스를 설계하는 일을 통칭한다. UX는 제품이나 서비스를 설계할 때 사용하는 사람을 이해해야 한다는 사고방식으로 주목받고 있다.

BX

Brand Experience의 약자로 브랜드 경험을 의미한다. 소비자는 브랜드의 제품, 보이스, 톤 앤 매너 등 여러 요소를 복합적으

로 받아들이고 하나의 이미지로 인식한다. 브랜딩 전문가인 브랜다임 앤파트너즈 황부영 대표는 브랜드가 소비자에게 인식되는 방식을 리얼리티, 아이덴티티, 이미지 세 가지 키워드로 설명한다. 리얼리티는 브랜드의 실제 모습이다. 아이덴티티는 브랜드가 소비자에게 남기고 싶은 모습, 이미지는 실제 소비자가 인식하는 모습이다. 리얼리티와 아이덴티티의 차이가 적을수록 소비자는 브랜드를 더 강하게 인식한다. BX는 브랜드가 목표로 한 이미지를 소비자에게 인식시키기 위해 오감을 활용하여 소비자에게 브랜드 경험을 제공하는 분야다. 예를 들어 영국의 핸드메이드 화장품 브랜드 러쉬RUSH는 소비자가 매장에서 활발한 성격의 점원과 함께 제품을 실제로 사용해 보고 긍정적인 경험을 할 수 있도록 한다. 러쉬 매장은 오감 중 미각을 제외한 시각, 촉각, 후각, 청각을 모두 활용하여 브랜드 이미지를 각인시킨다.

UI와 GUI

UI는 User Interface의 약자이며 사용자가 디바이스에서 정보를 확인하고 입력할 수 있는 사용자 화면을 말한다. 대표적인 UI 디자인으로 웹 사이트 디자인이 있다. 디자이너는 보조 입력 장치 그리고 디바이스 화면 해상도를 생각하며 사이트를 디자인한다. 웹 사이트를 디자인할 때 콘텐츠 영역은 960~1100픽셀 해상도, 보조 입력 장치는 마우스와 키보드 이용을 고려한다. 그래서 웹 사이트와 모바일 사이트의 UI와 UX가 다르다. 모바일은 보조 입력 장치 없이 손가락으로 화면을 컨트롤하며 디바이스 해상도 또한 뷰포트viewport 기준 350~400픽셀 사이 해상도로 디자인을 한다. GUI는 Graphic User Interface의 약자로 그래픽으로 사용자 화면을 디자인하는 것을 뜻하는데 PC의 O/S 모바일 애플리케이션을 주로 말한다. 웹 사이트는 웹 환경에서 구동하지만 GUI는 O/S 환경에서 구동한다. 하지만 UI와 GUI를 혼용하기도 한다. 최초의 GUI는 제록스 연구소에서 개발했고 애플이

이를 본떠서 개인용 컴퓨터 리사를 만들었다.

스큐어모피즘skeuomorphism

스큐어모피즘의 어원은 스큐어모프skeuomorph다. 한국 정보통신기술협회가 펴낸 〈정보통신용어사전〉에서는 스큐어모프를 이렇게 정의한다. "그릇, 도구를 뜻하는 그리스어 스큐어skeuos와 모양을 뜻하는 모프morphē의 합성어이다. 스마트폰 등의 디지털카메라의 경우 실제 셔터는 없으나 셔터 효과음으로 카메라의 셔터를 대신한다. 이와 같이 사용자 경험을 모방하여 디자인하는 것을 의미한다."

스큐어모프skeuomorph에 주의 또는 사상을 뜻하는 이즘ism이 붙은 스큐어모피즘skeuomorphism은 '경험을 모방하여 디자인하는 사상 또는 주의'로 해석할 수 있다. 애플의 스티브 잡스는 스큐어모피즘을 선호하여 아이폰 아이콘을 사실주의적으로 묘사하였다. 종종 스큐어모피즘은 불필요한 디자인 요소가 많고 복잡하여 핵심을 빠르게 인식하기 어렵다는 비판을 받는다. 하지만 스큐어모피즘은 사실주의적 표현 기법이 아닌 사용자 경험을 모방한 개념으로 이해해야 한다.

톤 앤 매너tone & manner

톤tone은 분위기, 매너manner는 방식을 의미한다. 실무에서 톤 앤 매너가 맞지 않는다고 하면 분위기와 방식에 일관성이 없다는 의미다. 디자인에서 일관성은 매우 중요하며 시각적 표현만으로도 패밀리를 구성할 수 있어야 한다. 예를 들어 BMW의 그릴을 보자. 형태는 조금씩 달라도 BMW 모든 차종의 그릴을 하나씩 떼어 늘어놓으면 BMW의 톤 앤 매너가 보인다. 다른 브랜드의 그릴을 끼워 놓으면 누구라도 그 사실을 알아차린다. 톤 앤 매너는 브랜드 특유의 표현으로 일관성이 있어야 브랜드 이미지를 강화할 수 있다.

제안 요청서RFP

RFP는 Request for proposal의 약자로 제안 요청서를 뜻한다. 주로 클라이언트가 컨설팅과 제안을 요청하는 목적으로 에이전시에 배포하는 문서다. 제안을 의뢰하며 클라이언트는 제안 요청서에 비즈니스의 문제를 명시하고 개선 방법 또는 새로운 비즈니스의 컨설팅 등 요구 사항을 전달한다. 클라이언트가 제안 요청서에 제안 배경과 요구 사항을 명확하게 설명할수록 에이전시의 제안도 원래 취지에 가까워진다. 에이전시는 제안 요청서에 명시된 사항으로 업무 범위와 수행 가능 여부를 파악하여 참여 또는 포기를 결정한다. 클라이언트는 여러 에이전시에 제안 요청서를 배포하고 경쟁 프레젠테이션을 거쳐 함께 일할 파트너를 선정한다. 다수에게 사전 제공하는 제안 요청서에는 일부 정보만 담고 에이전시 선정 뒤 더 많은 비즈니스 정보를 제공한다. 그래서 제안 시안이 실제 제작까지 가는 일은 극히 드물다. 경쟁 프레젠테이션은 에이전시의 크리에이티브 능력 파악이 목적이다.

와이어 프레임wireframe

와이어 프레임은 상세 기획에 들어가기 전에 간단하게 UI 구성과 동선을 확인하는 역할을 한다. 와이어 프레임은 프로그램 툴로 작성하기도 하지만 메모장에 펜으로 간단하게 그릴 때도 있다. 오히려 펜으로 작성하면 프로젝트를 함께하는 이들과 더 빠르고 간단하게 내용을 공유할 수 있다. 방의 가구 배치를 바꾸고 인테리어를 한다고 가정해 보자. 그럼 우선 메모장에 방의 영역을 그리고 그 안에 가구를 어디에 둘지 도형으로 표시해 대충 시뮬레이션해 보지 않는가? 바로 그게 와이어 프레임의 목적이다. 한 가지 명심할 점은 와이어 프레임은 상세 기획안이 아니다. 이것을 상세 기획안으로 오해하면 안 된다.

스토리보드storyboard

스토리보드는 와이어 프레임 이후에 작성하는 상세 기획안이다. 실제 화면에 들어가는 기능, 문자 정보, 이미지를 상세하게 정리해야 한다. 실무에서 상세 기획안이 완성되어야 실제 디자인 작업에 들어갈 수 있다.

플로우flow

플로우는 UI 화면 안에서 이동하는 동선을 뜻한다. 해당 버튼을 선택하면 어떤 화면으로 가는지 전체 사용자 동선은 어떻게 되는지 명시한다. 보통 스토리보드에 같이 작성해 둔다.

이미지 맵image map

이미지 맵은 디자인 작업에 앞서 콘셉트를 도출하고 아이디어를 고민할 때 사용하는 디자인 방법론이다. 목표 이미지를 모아 한 화면에 정리해 작업의 지도로 활용한다. 디자인 작업 과정에서 계속 이미지 맵을 확인하면 목표 이미지에서 벗어나는 일을 줄일 수 있다.

Part 01.

디자이너의 감각

편견과 오해를 바탕으로
디자인하고 있지 않나?

당신은 어떤 디자이너인가

　　한동안 나의 디자인 정체성을 두고 고민한 적이 있다. 나는 과연 어떤 디자이너일까? 디자인 분야에도 다양한 직군이 존재한다. 스마트폰이 출현하며 온라인 트래픽이 모바일로 옮겨 갔고 더 다양한 직군이 생겨났다. 나는 웹 사이트 UI 디자이너로 시작했지만 스마트폰이 등장하고 모바일 사이트와 애플리케이션 디자인도 병행하게 되었다. 2009년 아이폰이 우리나라에도 출시되었는데 UX라는 용어 자체가 국내에서는 생소한 때였다. 웹 디자이너들이 모바일 디바이스까지 대응했다. 그들이 국내 1세대 모바일 애플리케이션 디자이너들이 아닌가 싶다. 내가 재직했던 에이전시는 온라인을 중심으로 디자인하는 회사였다. 나 역시 아이패드와 아이폰 애플

23

리케이션 디자인도 병행했고 맡은 영역이 UI·UX 디자인까지 넓어졌다.

가끔은 사내 브랜딩을 위해 인쇄물이나 패키지 디자인도 했다. 당시에는 온라인 디자이너에게 오프라인 디자인을 맡기면 반발이 매우 심했다. 참고로 온라인 디자인은 웹을 기반으로 배포하는 모든 디자인을 말한다. 웹 사이트, 이벤트 페이지, 프로모션 배너 등이 속한다. 반대로 오프라인 디자인은 포스터나 리플릿, 책, 제품 패키지, 굿즈 등 인쇄, 제작 과정을 거쳐 손에 만져지는 디자인을 말한다.

간혹 사내 프로젝트로 오프라인 디자인을 할 때면 상사와 티격태격하며 시작했다. "오프라인 디자이너도 아닌데 이걸 어떻게 해요?" 그러면 실장님은 내부 프로젝트이니 부담 갖지 않고 하면 된다고 다독였지만 어떻게든 오프라인 디자인을 하지 않기 위해 몸을 낮추고 피하기 바빴다. 당시 나는 실장님의 오른팔 아닌 오른팔이었기에 피해 갈 수 없었다. 결론부터 말하자면 경험할 기회를 준 실장님께 지금은 감사한다. 어떻게든 안 하려고 머리를 굴리고, 하면서도 싫은 티를 계속 냈지만 그때의 경험은 디자인 역량을 한층 끌어올리는 데 도움을 주었다.

그 당시 국내 디자인 어워드에서는 매년 상을 받았지만 해

외 어워드 수상 경험은 없었다. 하지만 사내 프로젝트인 '웰컴 키트'로 독일 iF 디자인 어워드 브랜드 커뮤니케이션 부분에서 상을 받는 영예를 얻었다. 웰컴 키트는 신규 입사자를 환영하며 전달하는 브랜딩 키트다. 가로 12센티미터, 세로 20센티미터, 높이 7센티미터 상자에 회사의 브랜드 스토리, 사내 규정을 수록한 인쇄물과 간단한 필기구를 담았다. UI 디자인으로는 명함도 못 내밀던 해외 어워드에서 전문 영역이 아닌 브랜딩 커뮤니케이션 부분으로 출품하고 수상했다. 기회를 주고 과정을 잘 이끌며 독일 시상식 현장까지 인도해 준 실장님 덕분이었다.

디자인은 아이디어로 통한다

그때의 경험은 분명 감사한 일이었지만 디자이너로서는 정체성 혼란을 겪었다. 나는 온라인 디자이너인가? 오프라인 디자이너인가? 그 후 퇴사를 하고도 한동안 고민했다. 결론은 디자인에 영역을 나누는 일은 그다지 의미가 없다는 사실이다. 아이디어만 있다면 온라인이든 오프라인이든 상관하지 않고 환경에 맞게 발전시키면 된다. 그게 흔히 말하는 디자인 크리에이티브라 생각한다. 물론 디자인 분야에 따라 전문적인 이해가 있어야 한다는 사실엔 동의한다. 오프라인 디자인 경

험이 없던 나는 프로젝트를 맡고 충무로 인쇄소에 여러 번 찾아가 출력과 재단 등 오프라인 인쇄 지식을 익혔다.

온라인 디자이너도 오프라인 디자인을 할 수 있다. 또 그 반대도 마찬가지다. 나는 웹 에이전시에서 UI 디자이너로 일을 시작했지만 지금은 인하우스에서 UI를 비롯해 브랜드 전반에 필요한 디자인 작업을 하고 있다. 온라인, 오프라인 디자인 환경에 대한 이해도 중요하지만 결국 디자인의 본질은 아이디어다.

"모든 길은 로마로 통한다"는 옛말처럼 모든 디자인은 아이디어로 통한다. BX, UX, UI, GUI, 제품, 웹, 모바일 등 디자인은 참 여러 분야로 나뉘어 있다. 그만큼 전문성도 세분화됐다. 그러나 각 디자인이 별개라 주장하는 사람을 만나면 UX에는 BX의 개념이 안 들어가고, BX에는 UX 개념이 안 들어가냐고 묻고 싶다. 모든 제품은 BX와 UX의 교집합이 아닌가? 이 구분은 디자이너가 환경의 특성을 이해해야 한다는 사실을 나타낼 뿐 디자인의 본질은 다르지 않다. 디자인은 아이디어의 전달이고, 디자이너는 아이디어를 전달하는 사람이다.

환경에 따른 차이와 착각

전달 환경은 매체를 의미한다. 웹이든 모바일이든, 인쇄물

이든 스크린이든, 물리적 제품이든 온라인 서비스이든, 매체에 따라 알맞게 아이디어를 전달해야 한다. 오프라인에서는 오감으로 전달할 수 있기 때문에 체험 부스와 인쇄물, 시식, 스크린, 음향 등 원하면 뭐든 활용 가능하다. 반면 온라인은 시각과 청각의 감각기관으로만 전달할 수 있어 스크린 기반의 매체만 활용이 가능하다. 이런 차이로 오프라인은 BX 개념, 온라인은 UX·UI 개념이 일반적이 됐다.

데이터를 통한 분석과 리서치에 기반한 UX, BX 방법론이 생겨났고, 그에 따라 디자인 환경도 세분화됐다. 환경에 대한 이해, 즉 매체 이해와 전문성은 반드시 필요하다. 하지만 매체 환경에 대한 이해를 디자인이라 착각하는 경우가 있다. 디자이너는 아이디어를 전달하는 사람이다. 매체 이해는 디자이너에게 기본 지식이다. 전달 환경에 대한 방법론에 치중한 나머지 디자인의 본질인 아이디어 전달을 간과하는 오류를 범해선 안 된다.

퍼소나, 린 프로세스, 빅데이터, 사용자 테스트, 인지심리학 등 요즘 UX 방법론이 넘쳐난다. 모두 도구이지 아이디어 자체는 아니다. 예를 들어 서비스 하나를 만든다고 해 보자. 보통의 프로세스는 BX팀에서 서비스의 시각적 상징인 로고, 패턴, 비주얼 등을 만들고, UX팀에서 이를 활용해 모바일 플랫

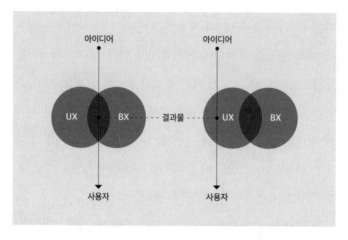

▎왼쪽은 방법론을 도구로 이해할 때, 오른쪽은 방법론을 디자인으로 착각할 때.

폼을 구축한다. 또 서비스 홍보에 필요한 마케팅 작업물 중 온라인 배너는 UX에서, 오프라인 포스터와 인쇄물은 BX에서 담당한다. 업무 분담이 잘되어 보인다. 하지만 BX 디자이너에게 간단한 모바일 이미지 디자인을 요청한다거나 UX 디자이너에게 포스터 디자인을 요청하면 본인 디자인 영역이 아니라며 작업을 거부한다. 조직 구조상 당연한 결과다. 하지만 이때 아이디어를 전달하는 환경에 대한 문제로 이해하는 것과 BX와 UX는 다른 디자인이라고 이해하는 것은 큰 차이가 있다. 전자는 환경에 대한 이해가 충족되면 디자이너로서 한 단계 성장할 가능성이 있지만 후자라면 성장에 한계가 있다. 디

자이너가 기획을 이해해야 성장하듯 전달 환경에 갇히지 않고 아이디어를 전달할 수 있을 때 역시 성장한다.

디자인 조직의 구조상 그럴 수도 있고, 개인의 소신으로 영역 밖의 일을 거부할 수도 있지만 디자이너는 시각이 정형화되면 시야가 좁아진다. 시야가 좁아지면 성장하는 데 한계가 있다. 디자이너가 성장하려면 부분이 아닌 전체를 볼 줄 알아야 한다.

디자이너의 감각, 논리 그리고 직관

　　나는 주니어 시절 실장님께 감각 없는 디자이너라는 말을 많이 들었다. 에둘러 감각이 없다고 말하지만 정확히는 디자인을 못한다고 표현해야 맞다. 나는 주니어 시절 디자인을 참 못했다. 에이전시에서 만 7년의 경험이 없었다면 아직도 못하지 않았을까 한다. 디자이너에게 감각은 중요하다. 또 감각만큼 논리도 중요하다. 디자인 시안을 완성하고 클라이언트에게 시안만 전달하는 일은 거의 없다. 프레젠테이션을 통해 클라이언트에게 디자인 시안을 논리적으로 설득해야 프로젝트 수주로 이어질 수 있다.

　　주니어 디자이너가 감각과 논리를 겸비하기란 매우 힘들다. 감각과 논리는 보통 경험을 통해 쌓이기 때문이다. 경험이

많은 시니어가 좀 더 대우를 받는 이유이기도 하다. 주니어 디자이너를 채용하기 위한 면접 중 포트폴리오를 보며 컬러 사용의 이유를 물으면 설득력 있게 대답하는 사람이 드물다. 어울려서 사용했다고 말하지만 논리가 빈약하다. 결과물만 놓고 봤을 때 컬러 선택은 옳았으나 이유를 설명하지 못한다면 일을 하며 클라이언트도 상사도 설득할 수 없다. 감각은 있는데 아직 논리가 부족하다고 생각한다. 왜 감각과 논리는 서로 연결이 어려울까? 그 원인은 우리 뇌에 있다.

뇌의 변연계에서 느끼는 감정

디자인을 하다 보면 "감이 있다" "감이 오냐?" "감 잡았냐?" 같은 말을 자주 듣는다. 애매한 표현이다. 정확히 뭔지 설명할 수는 없지만 감이 있어야 디자인을 잘한다고 이야기한다. 그렇다면 감이 뭘까? 감을 다른 말로 표현하면 느낌이다. 감정이라고도 한다. 그리고 잘 느끼기 위해서는 감각이 발달해야 한다. 감, 느낌, 감정, 감각. 미세한 차이는 있겠지만 모두 비슷한 의미다. 사전에서 감각을 찾아보면 이렇게 나온다. "눈, 코, 귀, 혀, 살갗을 통하여 바깥의 어떤 자극을 알아차림." 주관적 감각을 타인에게 명확하게 설명하긴 힘들다. 사이먼 사이넥은 《스타트 위드 와이》에서 그 이유는 감정을 통제하는

두뇌 영역에는 언어 능력이 없기 때문이라고 말한다.

흥미로운 사실은 감각이 전혀 없던 사람도 차츰 감각이 발달하는 경우가 있다는 점이다. 흔히 감각은 타고 난다고 생각하기 쉽지만 내가 경험한 바로는 타고 난 사람은 극히 드물다. 학습과 경험을 통해 충분히 발달할 수 있고 주변을 봐도 그런 사례가 더 많다. 디자인은 많이 봐야 는다는 조언을 주니어 시절 자주 들었다. 그러나 단순히 많이 본다고 느는 것은 아니다. 관찰을 해야 한다. 흔히 말해 좋은 디자인을 많이 보고 관찰할수록 좋은 디자인의 패턴을 발견할 수 있다. 비주얼은 어떤 비율과 구도로 썼는지, 폰트는 어떤 타입과 크기인지, 컬러는 어떻게 썼는지 알게 된다. 감각은 그렇게 익힐 수도 있다.

뇌의 신피질에서 형성되는 언어

감정을 명확하게 표현할 수 있는 방법은 언어밖에 없다. 눈빛이나 몸짓, 눈물, 절규 등 원초적인 표현 방법도 있지만 타인에게 정확히 전달하려면 언어로 표현해야 한다. 보통 가슴 깊은 곳에서 감정이 느껴진다고 하지만 사실 뇌의 깊숙한 변연계에서 감정을 느끼고 신피질을 통해 언어로 해석한다.

예를 들어 당신이 지금 좋아하는 색을 왜 좋아하냐고 누가 물으면 그 즉시 분명하게 대답하기 어렵다. 변연계에서는

파랑을 좋아한다고 느끼지만 아직 신피질에서 명확한 이유를 연산하지 못했기 때문이다. 연산이 끝나면 파랑은 바다같이 시원하고 하늘같이 맑아서 좋다는 해석을 내놓는다. 아니면 좋아하게 된 과거 계기를 말할 수도 있다. 이처럼 언어 영역은 감정 영역과 분리되어 있다. 언어 영역을 키우기 위해서는 많이 읽고 쓰기를 반복하면 좋다. 시안을 설명할 일이 있을 때는 먼저 시안 콘셉트를 글로 한번 써 보면 도움이 된다.

정리하면 감각은 변연계(감정)에서 나오고, 논리는 신피질 (언어)에서 나온다. 감각과 논리를 분리하여 생각하면 감각에 집중한 디자이너는 논리로 설득하는 힘이 떨어질 수 있고, 논리에만 집중한 디자이너는 감정을 자극하는 표현이 떨어질 수 있다. 감각과 논리는 모두 디자이너가 갖춰야 할 역량이다.

앞서 말했듯이 감각과 논리는 학습으로 발달시킬 수가 있다. 많이 보고 경험하면 감각도 성장한다. 많이 읽고 많이 쓰면 논리도 성장한다. 본인 감각을 논리로 설명할 수 없다면 그저 개인 취향에 머문다. 논리도 감각을 담아 표현할 수 없다면 지루할 뿐 흥미롭지 않다. 사과가 익으면 나무 아래로 떨어진다는 사실은 누구나 시각이라는 감각으로 당연하게 느낀다. 하지만 뉴턴은 그 감각을 논리로 증명했다.

감각과 논리 그리고 직관력

감각과 논리를 연결하는 훈련을 반복하면 직관력이 생긴다. 아인슈타인, 스티브 잡스, 빌 게이츠, 일론 머스크 모두 직관력이 훌륭한 사람들이다. 그렇다면 직관력은 또 뭘까? 다시 사전을 찾아보면 직관력은 "판단이나 추리 따위의 사유 작용을 거치지 아니하고 대상을 직접적으로 파악할 수 있는 능력"이라고 나와 있다.

인식하지는 못해도 누구나 직관력을 가지고 있다. 문을 열 때 어떤 부분을 당겨야 제일 수월할까? 바로 문고리다. '고리'라는 형태 때문이 아니라 문고리가 있는 위치 영향이 더 크다. 힘을 줬을 때 가장 적은 힘으로 당길 수 있는 위치에 문고리를 단다. 문고리가 경첩과 대칭되는 위치에 있는 이유다. 누구나 문을 열 때 문고리 부분을 당긴다. 문고리가 없이 어느 방향으로든 밀거나 당기는 문이라고 하더라도 우리는 보통 문고리가 있을 법한 자리를 밀고 당긴다. 이를 논리적으로 설명하라고 한다면 대부분 사람들은 설명하지 못한다. 감각과 논리의 연결을 반복하다 보면 더 큰 그림을 볼 수 있는 직관력이 생긴다. 로버트 루트번스타인과 미셸 루트번스타인은 《생각의 탄생》이란 책에서 아인슈타인은 상대성이론이 가능하다는 사실을 직관으로 알았다고 한다. 하지만 논리를 갖춰 증명하는 데

수년이 걸렸다. 아인슈타인은 상대성이론을 증명하는 도구로 수학을 사용했다. 논리적으로 증명하지 못했다면, 상대성이론은 학계에 발표되지 못했을 것이다.

디자인은 감각과 논리의 이분법으로 나눌 수 있는 작업이 아니다. 둘을 연결하는 데 의미가 있고 그 과정에서 새로운 가치가 탄생한다. 인간의 뇌는 감각과 논리를 동시에 사용할 수 있게 진화하지 않았다. 수렵채집 시절에 생존을 위한 변연계가 생겨났고 집단을 이루고 인간의 모습을 갖춘 사피엔스 마지막에서야 신피질이 생겨났다. 그리고 우리는 이 둘을 연결하고 균형을 이루며 사용해야 하는 시대에 살고 있다.

신뢰하기 어려운 디자이너의 감

뚜렷한 근거 없이 어떠한 결정을 할 때 흔히 "내 감을 믿어봐!"라고 말하곤 한다. 예로 나는 친형과 미지의 해외 여행지에서 길을 찾을 때면 형의 '감'을 믿는 편이다. 나보다 해외 경험이 많아 형의 감이 반 정도 맞기 때문이다. 하지만 반대로 말하면 반은 틀린다는 뜻이다. 감은 절대적이지 않다. 맞을 수도 있지만 틀릴 수도 있다. 만약 형이 나보다 해외 경험이 적다면 나는 형의 감을 전혀 신뢰하지 않았을 것이다.

디자이너의 감은 어떻게 받아들여야 할까? 나는 시니어 디자이너의 감은 신뢰하지만 주니어 디자이너의 감은 신뢰하지 않는 편이다. 감은 어떻게 보면 비슷한 상황 속 패턴을 이해했을 때 쌓이는 일종의 경험치다. 패턴을 이해하면 어느 정도 예

측할 수 있다. 그렇다고 무조건 시니어의 감을 신뢰하는 건 아니다. 경험 있는 시니어 디자이너의 감을 신뢰한다고 말해야 적절하겠다. 또 무조건 주니어 디자이너의 감을 무시하진 않는다. 감에 의존하는 순간은 결정의 기로에 서 있지만 확실한 근거가 없을 때다. 논리적인 근거가 있다면 감보다 논리를 선호한다.

에이전시 시절 실장님에게 이런 이야기를 들었다. 제안 의뢰가 들어오면 입찰 업체와 프로젝트 전체 예산 그리고 기존 운영 업체가 제안에 참여하는지 확인하고 그중 하나라도 공개하지 않는 클라이언트의 제안은 참여하지 않는다고 했다. 이유를 물어보니 대부분 입찰에 들러리가 필요해 불렀을 때였단다. 한마디로 내정 업체가 있고 형식상 경쟁 입찰을 진행하는 경우다. 요즘도 그런 일이 있는지 모르겠지만, 내가 에이전시에 재직하던 시절에는 비일비재했다. 내정 업체 유무를 판단할 뚜렷한 근거는 없었다. 순전히 실장님의 감이다. 감은 일종의 축적된 주관적인 데이터다. 데이터가 많을수록 감이 들어맞을 확률도 높아진다. 그 시절 나는 실장님의 경험을 신뢰했다. 따라서 그의 감 또한 어느 정도 신뢰했지만 절대적으로 믿지는 않았다. 감에서 논리적인 근거를 찾으려고 노력했다.

나는 디자인에서 논리 찾기를 좋아한다. 디자인 논리를 간

단히 말하면 이렇다. '조형적 형태의 근거, 즉 콘셉트나 이야기가 있는가? 그 이야기는 디자인 목적에 공감대를 형성하는 이야기인가?' 이 기준은 조형적 형태뿐만 아니라 컬러, 그리드, 비주얼 전반에 적용할 수 있다. 간혹 이런 논리가 없을 때 감이라는 수단으로 방어하곤 한다. 그렇다면 실무에서 디자이너의 감은 어떻게 만들어지고 언제 신뢰할 수 있을까?

감을 신뢰할 수 있을 때

같이 일했던 프로그래머가 이런 말을 했다. "될 수도 있고 안될 수도 있는 것은 안 되는 거다. 됐다 안 됐다 하는 것도 안 되는 거다." 그렇다. 감은 맞을 때도 있고 틀릴 때도 있다. 그렇기에 묻지도 따지지도 않고 신뢰하긴 어렵다. 우리가 감이라고 부르는 존재는 사실 그 감을 주장하는 사람의 경험이다. 평소 그 사람 선택이 논리에 근거하고, 성공을 이끌었던 경험이 많아 신뢰할 만하다면 감이라 해도 어느 정도 믿는다. 하지만 평소 논리도 빈약하고 이렇다 할 성과도 없는 사람의 감을 믿을 수 있을까? 사실 우리가 믿는 것은 감이 아닌 그 사람의 능력이다.

감이 생겨나는 과정을 한번 논해 보자. 〈생활의 달인〉은 다양한 일을 하는 일상 속 달인을 소개하는 텔레비전 프로그램이다. 나는 그 사람들을 달인이 아니라 장인이라 칭하고 싶다.

그 장인들 인터뷰를 보면 원리 이야기를 많이 한다. "하다 보니까 이렇게 됐어요"는 극히 드물다. 수천수만 번의 오류를 거치며 원리를 터득했다는 뜻이다. 그래서 "오래 하면 다 그 정도 하지 않아?"라는 사람들 말에 화가 난다는 장인도 있다. 그렇다. 우리는 원리를 이해할 때 무엇이든 더 쉽고 빠르게 개선해 나간다.

그럼 다시 디자인으로 돌아오자. 당신은 원리를 이해하는가? 시니어나 디렉터가 시키는 대로만 하고 있지는 않나? 나는 주니어 시절 시키는 대로 했다. 설명해 줘도 못 알아들은 무지함도 한몫했다. 원리를 이해하지 못하면 응용할 수 없다. 응용할 수 없으면 그 업을 오래 지속할 수 없다. 지금도 원리를 이해하려 공부하고 연습하는 이유는 이 업을 오래 하고 싶기 때문이다. 원리를 모르고 같은 일을 반복해도 감은 생긴다. 무엇이든 계속 반복하면 몸에 익는 법이다. 하지만 누군가에게 원리를 설명할 수 없고 다른 일에 응용할 수 없다. 원리를 설명하지 못하면 전문성을 주장할 수 없다.

능력과 신뢰 속에 빛나는 디자이너의 감

디자이너의 감은 점점 직관이나 통찰에서 벗어나고 변질되어 일부 디자이너에게 방어 수단이 되었다. 주니어가 원리

를 이해 못 한 채 시니어가 되면 감이라는 말을 자주 쓴다. 그 감을 신뢰할 수 있을까? 동료들에게 나의 직관적인 감을 따라 디자인하자고 주장할 수 있을까? 그런 행위로 디자인이라는 업의 전문성을 스스로 깎아먹는 상황이 안타깝다. 예를 들어 보자. 그리드 원리를 이해하는 디자이너가 있다. 그 디자이너는 매번 프로젝트 진행 시 피보나치 수열을 활용한 그리드 시스템으로 1:1.618의 황금비 레이아웃을 구현한다. 그렇게 5년 이상 하다 보니 눈대중으로도 보통 1:1.6의 황금비를 구현한다. 감이 생긴 것이다.

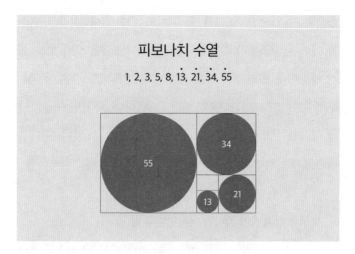

▌피보나치 수열을 활용하여 황금비를 만들 수 있다.

감은 원리를 알고 반복했을 때 생기는 경험이지 갑자기 생겨나는 초능력이 아니다. 다시 예를 들어 보자. 주니어 디자이너가 피보나치 수열을 활용한 황금비 원리를 아는 시니어에게 똑같이 원리를 전수 받는다. 이해하지 못했지만 시각적 유사성은 따라 할 수 있다. 계속되는 시니어의 디렉션에 시각적 유사성이 눈에 익는다. 수년간 반복하니 감이 된다. 원리를 모를 뿐 보이는 시각적 황금비는 구현한다. 그런 디자이너의 시안 설명은 항상 논리 없이 "내가 감으로 이렇게 했는데 왜 트집이야!"라는 뉘앙스로 할 말을 잃게 한다. 간혹 점을 치는 점쟁이를 연상하게 한다. 하지만 우리는 둘 중 어떤 감을 원하는 걸까?

감이라는 수단은 누구나 쓸 수 있는 능력이 아니다. 신뢰할 만한 사람에게 국한한 능력이라 감이라는 표현을 지금처럼 폭넓게 사용하면 위험하다. 전제 조건 없이 단순하게 질문을 던져 보자. 2년 차의 감을 믿을 텐가, 5년 차의 감을 믿을 텐가? 당연히 5년 차 아닐까? 5년의 경험이 더 신뢰할 만하기 때문 아닌가? 사람들이 믿는 감은 결국 검증된 능력의 감이다.

정보가 부족해 감이 필요한 순간이 있다. 그때 타인이 신뢰할 수 있게 평소 능력으로 검증해 두어야 하지 않을까? 서로 신뢰를 쌓았다면 그 사람의 감은 직관으로 평가될 수도 있다. 감이 원리를 모르는 사람의 방어 수단이 되지 않길 바란다.

초안이 10이라면
최종안은 10으로

　경력이 많지 않은 주니어 디자이너 때였다. 내 디자인 시안을 본 실장님은 종종 답답해 했다. 작업을 하고 버전이 높아지면 디자인 완성도도 올라가야 하는데 내 시안은 초안에서 크게 나아지지 않았기 때문이다. 보통 제안 시안은 두 주 정도 작업한다. 첫 번째 주에 디자인 콘셉트와 초안이 나오고 나머지 일주일 동안 완성도를 높여 최종안을 만든다. 그런데 내 시안은 마지막까지 초안에서 크게 바뀌지 않아 문제였다. 실장님은 중간중간 컨펌을 위해 공유했던 시안을 모아 한눈에 볼 수 있도록 모니터에 띄우고 나를 불렀다. 화면을 보며 실장님은 "초안에서 바뀐 게 없는데?"라고 말했다. 내가 봐도 초안이 단계를 거치며 크게 바뀌지 않았다. 무엇이 문제

였을까? 이유는 나에게 있었다.

나는 콘셉트와 초안을 공유하고 실장님께 승인을 받으면 그게 끝인 줄 알았다. 초안을 최종안이라고 착각했다. 콘셉트를 더 단단하고 확실하게 표현하기 위해 여러 방향에서 다시 고민하고 발전시켜야 한다는 사실을 미처 알지 못했다. 반면 시니어 선배들이 작업한 제안 시안은 초안과 최종안이 완전 다른 시안으로 보였다. 초안 콘셉트를 디벨롭해서 더 단단하게 최종 시안을 완성했다. 모르고 옆에서 보면 중간중간 시안을 여러 개 제작하는 듯이 보이지만 사실 최종 시안까지 가는 과정이었다. 최종안이 나오고 선배들의 시안을 작업 순서대로 모두 모아 놓으면 점점 완성해 가는 과정이 한눈에 보였다. 오브젝트가 더 정교해졌고, 메타포 또한 이해하기 쉬운 형태로 변했으며, 콘텐츠의 가독성도 점점 높아져 콘셉트가 선명해졌다. 1에서 10으로 가는 과정이 명확하게 보였다.

1은 시작일 뿐이다

프로젝트를 맡아 디자인을 진행할 때 나는 늘 비슷한 과정을 밟는다. 아이디어 단계를 거쳐 초안을 먼저 빠르게 완성한 뒤 아이디어가 시각적으로 표현됐는지 검토한다. 그다음 디테일을 잡아 간다. 나만의 특별한 방법론이 아닌 디자이너 대부

분이 따르는 가장 일반적인 과정이라 생각한다.

예전에 초안을 최종안으로 생각하는 디자이너를 본 적이 있다. 초안은 완성도가 떨어진다. 말 그대로 초안이기 때문에 점점 완성도를 올리며 마지막까지 아이디어를 끌고 가야 한다. 하지만 그 디자이너는 초안을 최종안과 혼동해 끝까지 완성도가 올라가지 않았다. 레이아웃을 조금 바꾸거나 컬러만 조금 바꾸는 식이었다. 이런 오류를 범하지 않기 위해서 작업 과정마다 시안을 버전별로 정리하고 기록하길 권한다. 한 화면에 여러 버전을 모아서 보면 시안의 진행 상황이 눈에 들어와 도움이 된다. 시안을 완성해 가는 모습은 다른 사람이 아닌 내가 확인해야 의미가 있다. 시작은 항상 1이라고 생각하자. 어떤 디자이너도 초안을 10으로 내놓기는 어렵다. 1을 10으로 만드는 과정에서 디자이너의 실력이 드러난다.

1에서 시작해 차츰 완성도를 올리다 보면 중간에 난관을 만난다. 순탄한 과정도 있지만 그렇지 않을 때가 더 많다. 나는 그 지점을 5라고 부른다. 미천한 실력으로 10을 향하지 못할 때도 있고, 장황했던 아이디어가 점점 흐려질 때도 있다. 5에서 멈춰 곰곰이 생각해도 10이 보이지 않다면 그런 때다. 난관을 극복하면 10으로 갈 수 있지만 극복하지 못한다면 어중간한 5에서 마무리가 된다. 그 상황은 타협의 시간이다. 어중간

하게 5에서 마무리를 할 것인가? 아니면 타협의 시간을 극복하고 10으로 향할 것인가? 상황에 따라 다르겠지만 5에서 타협했던 일도 적지 않다.

10으로 갈 수 없다면 다시 1로 돌아가자

5에서 10이 보이지 않으면 다시 1로 돌아가야 한다. 5에서 10이 보이지 않는 이유는 출발점이 잘못된 경우가 대부분이기 때문이다. 모든 아이디어가 10으로 발전하지는 못한다. 디자인 시안을 여러 개 잡고 다른 작업보다 일정을 길게 잡는 이유다. 일정이 짧으면 처음부터 다시 할 여유가 없고, 시안을 바라보는 시각이 객관적이지 않다면 결단을 내리지 못한다. 5에서 10이 보이지 않지만 반드시 10까지 가길 원한다면 다시 1로 돌아가야 한다. 선배 중에는 중간에 스스로 콘셉트를 엎는 사람도 있었다. 더 이상 콘셉트를 구체화하기 어렵고 임팩트가 없다는 이유였다. 한마디로 방향이 잘못됐다는 사실을 중간에 알아차린 것이다. 잘못된 방향으로 나아간다면 결국 잘못된 결과물이 나올 게 뻔하다. 단호하게 결단을 내려 방향을 바꿔야 한다.

디자인은 결과에 대한 평가이면서 동시에 과정에 대한 평가이기도 하다. 결과에 대한 평가는 디자인이 속한 사회가 평

가하지만 과정에 대한 평가는 나와 동료들이 한다. 어떤 디자이너도 도깨비 방망이를 휘두르듯 뚝딱 완성도 있는 시안을 단번에 내놓지 못한다. 나는 디자인의 재미와 묘미가 과정에 있다고 생각한다. 1에서 5로 가는 희열, 5에서 10으로 가고자 하는 의지, 마침내 10으로 도착했을 때 성취감과 자신감, 그리고 그 과정에서 동료들과 디자인에 대한 의견을 나누며 형성하는 유대감.

이는 성공의 경험이다. 성공의 경험이 중요한 이유는 어떤 상황에서도 할 수 있다는 확신을 심어 주기 때문이다. 10에 다다른 경험은 실패를 극복하는 묘약이다. 10으로 가는 길은 쉽지 않다. 하지만 일단 10으로 간 경험이 있다면 10의 성취와 자신감을 좇게 된다. 그러니 일단 10으로 방향을 잡고 진득하고 끈기 있게 가 보자!

디자이너의 생각

더 나은 디자인을 위한 고민을 하고 있나?

UX, 설계의 사고방식

요즘 UX 회의론을 다룬 글이 자주 보인다. 과연 UX는 허상인가? 그럼 먼저 UX의 정의를 떠올려 보자. UX는 무엇인가? User Experience의 약자로 사용자 경험을 의미한다. UX는 사람의 인지 과정을 인지과학이라는 학문으로 이해하고 상품이나 서비스를 설계하는 일을 통칭한다.

나는 UX로 가장 큰 성장을 이룬 기업으로 애플을 꼽는다. 스티브 잡스는 인문학을 중시했다. 그것이 UX와 무슨 상관인가 싶겠지만 UX는 사람에 대한 이해, 인문학이 핵심이고 그것을 고려해야 한다는 주장으로 애플의 부사장이자 인지과학자 도널드 노먼을 통해 세상에 알려졌다. UX라는 말을 처음 쓴 사람은 도널드 노먼이지만 잡스는 그보다 앞서 이미 그것

을 실행하고 위대한 가치를 부여하고 있었다. 인문학은 사람에 대한 이해이지만 제품이나 서비스에 대입했을 때 사람을 두 종류로 분류할 수 있다. 만드는 사람과 사용하는 사람.

UX 이전에 모든 기업은 제품이나 서비스를 만드는 사람의 관점에서 사유했다. 수요가 많았기 때문에 공급의 질보다 대량 생산에 중점을 두었다. 그것이 바로 생산자 관점이다. 어떻게 하면 더 많이 빠르게 만들 수 있을까 고민이었다. 하지만 시간이 흘러 공급과잉 시대가 도래해 사용자가 제품이나 서비스를 골라서 사용할 수 있는 환경으로 달라졌다.

기업은 더 이상 공급자 관점으로 사용자를 잡을 수가 없게 되었다. 그 무렵 선도적 기업들은 기존 생산자 관점에서 사용자 관점으로 사고방식을 바꾸었다. 더불어 사용자를 이해하는 사고방식으로 UX가 주목받는다. 모든 제품이나 서비스에서 사람을 이해한다는 뜻은 사용하는 사람을 이해해야 한다는 말이지 생산하는 사람을 이해해야 한다는 말이 아니다. 그것이 바로 UX에서 말하는 사람에 대한 이해, 사용자 경험을 강조한 인문학이다.

잡스의 사고방식

애플이 디자인 회사라고 말하는 사람 그리고 디자인 경영

으로 성공한 기업 사례라고 떠들고 다니는 사람은 대부분 UX가 시각적 디자인이라고 규정하는 사람들과 비슷하다. UX의 범위에 디자인이 속해 있을 뿐이지 UX가 곧 디자인이라는 개념은 아니다. 그것은 UX의 광범위함을 디자인의 영역으로 축소해 평가절하 하는 것이다.

잡스는 디자이너가 아니다. 잡스는 그저 사고방식이 달랐다. 그는 모든 것은 연결되어야 한다는 사실을 알았다. 모든 것을 연결하는 일, 그것이 바로 설계이다. 잡스는 제품을 디자인하지 않고 비즈니스를 디자인했다.

아이팟 출시 당시 사람들은 디자인을 극찬했다. 대부분 아이팟은 디자인이 좋아서 성공했다고 생각한다. 그런데 사용자를 고려한 휠 방식의 UI가 독보적 성공 요인은 아니다. 사실 잡스에게 아이팟이라는 제품은 디지털 음원 시장을 장악하기 위한 도구일 뿐이었다. 잡스는 냅스터의 부상으로 디지털 음원 시장의 미래를 내다봤다. 그는 누구보다 앞서 디지털 음원 시장을 장악하고 싶었고 이를 위한 도구로 아이팟을 제작했다.

사실 세계 최초 MP3 플레이어는 우리나라에서 아이팟보다 먼저 탄생했다. 그렇다면 왜 국내의 업체는 디지털 음원시장을 장악하지 못했을까? 국내 MP3 플레이어는 도구로 그 기능을 한정했기 때문이다. 하지만 잡스는 도구 자체보다 그 도

구를 활용할 마켓을 키우는 데 목적을 뒀다. 그렇게 그는 아이튠즈라는 디지털 음원 마켓을 설계했다.

MP3 플레이어가 있다 한들 무엇하랴. 음악을 들을 합법적인 디지털 음원 파일이 없는데. 그 당시 모든 MP3 파일은 불법 콘텐츠였다. 잡스는 아이팟이라는 도구로 아이튠즈라는 합법적 마켓을 키워 디지털 음원 시장을 장악하기 위한 설계를 한 것이지 아이팟이라는 제품만을 디자인한 것이 아니다. 그는 제품과 콘텐츠를 연결하는 일에 의미를 두었지 제품만 디자인하는 일에는 의미를 두지 않았다. 이것이 사용자 관점의 사고방식이다.

사용자 경험을 위해서는 제품이 아닌 시스템을 만들어야 한다. 잡스는 그렇게 계속 제품과 콘텐츠를 연결했고, 다시 콘텐츠와 콘텐츠를 연결했다. 그렇게 사용자가 계속 콘텐츠를 생산하고 소비할 수 있게 생태계를 만들었다. 나는 그것이 UX의 핵심이라 생각한다.

당신의 사고방식은?

사고방식은 하루아침에 만들어지기는 힘들다. 여러 시행착오를 거치면서 사고방식도 바뀐다. 잡스 또한 넥스트에서 실패를 겪고 픽사로 성공을 거두면서 사고방식의 전환이 일

어났다. 픽사의 성공을 보면서 그가 말했다고 한다. "그래, 이제 어떻게 하면 되는지 알겠어." 하지만 우리는 그런 사고방식을 깨닫기까지 많은 시간이 걸린다. 아니 깨닫지도 못하는 경우가 태반이다. 그래서 사고방식의 전환을 위한 방법론과 도구를 활용한다. 그런데 그런 UX 방법론이 사고방식을 다시 획일화시키는 모순이 일어나니 헛웃음이 난다.

UX는 기존 생산자의 사고방식에서 사용자의 사고방식으로 전환해야 한다는 점이 핵심인데 너무 맹신한 나머지 모두가 똑같은 방법론을 고집하게 되는 아이러니가 발생했다. 그렇게 UX 방법론이 사고방식의 기준이 되었다. 도구를 활용해 사고방식을 바꾸기를 바랐는데 도구 자체가 사고방식으로 굳어 버린 격이다.

UX를 고려하고 분석하고 연구하는 노력은 매우 좋다고 생각한다. 하지만 그것이 사고방식의 기준이 되지는 않았으면 한다. 글로벌 브랜드 제품과 서비스 중에는 UX의 개념이 생기기 이전부터 지금까지 100년 이상 사랑받고 있는 브랜드도 있다. UX도 중요하지만 그보다 더 중요한 건 사고방식이다.

디자이너의 독해력

디자인을 하다 보면 소통과 상황을 파악하는 능력이 중요하다. 상대가 무엇을 알고 무엇을 모르는지 파악해야 다음 단계 소통이 가능하다. 그렇지 않고 다음 단계로 진행하면 나중에 문제가 생기기 마련이다. 디자이너는 제안 요청서를 보고 전체 맥락을 파악하고 기획서를 보고 전체 전략과 킬러 콘텐츠 유무를 파악해야 한다. 같은 회의에 참석했지만 회의가 끝나면 서로 해석하는 바가 다르다. 실무에서 종종 있는 일이지만 그 차이가 크면 소통에 오류가 생긴다. 너의 이해력이 문제인지 나의 설득력이 문제인지 시시비비를 가리는 데 쓸데없는 시간을 소모한다. 다양한 해석이나 의견은 존중하지만 맥락을 벗어난다면 그것은 오류다.

디자인은 다른 사람들의 말을 듣는 일에서부터 시작된다. 또 디자이너는 타인의 말을 제대로 오해 없이 받아들이는 능력을 갖춰야 한다. 이에 가장 좋은 방법이 독해력 키우기이다. 독해력을 키우는 쉽고도 유일한 방법은 바로 독서다. 독서가 반드시 두꺼운 책을 정독하는 일만 의미하지는 않는다. 신문 기사를 읽을 수도 있고 커뮤니티의 게시글을 읽을 수도 있다. 독해력은 읽어야 는다. 읽는 힘이 생기면 쓸 수 있게 되고 쓰게 되면 소통 능력 또한 발달한다. 우리가 쓰는 문장을 복문과 단문으로 나누었을 때 명확한 소통을 하려면 복문보다는 단문으로 끊어 쓰고 말하면 더 좋다. 복문은 듣는 사람이 한 번에 전체 맥락을 파악하기 어렵다.

디자이너의 논리력

읽는 행위를 반복하다 보면 독해력이 늘고 독해력이 늘면 논리력 또한 생긴다. 논리력은 객관성을 유지하게 해 준다. 디자인을 할 때는 객관성이 중요하다. 논리를 고려하지 않는 조직은 자신들의 주관적인 의견을 바탕으로 결정하고 자위하는 경우가 많다. 하지만 논리적인 조직은 상대방의 주장을 논리로 검증한다. 주장에 근거가 있는지? 그 근거는 사실을 기반으로 하는지? 그렇다면 그 사람의 주장을 고려해서 결정하는 것

이 맞는지? 여러 가지 부분을 고려하고 객관성을 유지한다. 디자인을 할 때 객관성이 중요한 이유는 개발하는 사람의 관점을 벗어나기 위함이다. 개인이나 조직의 취향을 일반화하는 오류를 범하지 않고 검증하는 데 필요한 능력이 바로 논리력이다. 당신의 취향을 반영할 것인가, 아니면 사용자의 요구를 반영할 것인가? 디자인은 사용하는 사람 관점에서 접근해야 한다. 그렇기 때문에 개발하는 사람이나 조직이 객관성을 잃으면 사용자를 잃는다.

실패 후에도 논리력은 중요하다. 아무리 논리를 근거로 결정했다지만 언제나 실패를 비껴갈 수는 없다. 실패했다면 분명 중간에 오류를 범했다는 의미다. 논리적인 사람은 그 오류를 역으로 찾아가는 사람이다. 논리적으로 말하는 일도 중요하지만 논리적으로 받아들이는 법 또한 매우 중요하다.

디자이너의 논리력

논리력이 발달하면 논리를 근거로 상황을 파악하고 분석을 반복하게 된다. 이것과 저것의 결과는 왜 다른지? 같은 상황에서 결과는 왜 다르게 나왔는지? 실패했을 때 실패의 원인이 무엇이었는지? 어떻게 하면 원하는 결과로 이어질 수 있는지? 많은 질문을 스스로에게 던진다. 평소 당연했던 일에도 의

문이 생긴다. 당연한 일은 왜 당연하게 되었는지? 왜 아무도 그 이유에 대해 묻지 않는지? 스스로 질문을 반복하게 된다. 질문을 반복하면 생각하는 힘이 커진다.

세상에 당연한 현상은 없다. 당연하게 받아들이는 무지 혹은 무관심이 있을 뿐이다. 당연한 현상에 의문을 제기하면서 사고력이 커진다. 생각해 보자. 사람은 하늘을 날 수 없다. 당연한 논리다. 모든 사람이 동의한다. 왜 날 수 없는지 의문을 가지기 어렵다. 그러나 의문을 가지고 생각하는 사람만이 문제를 해결할 수 있다. 라이트 형제는 그 질문에서 출발해서 비행기를 발명했다. 모든 발명가, 혁신가는 같은 패턴을 가지고 있다. 디자이너에게 사고력이 생기면 전략을 도출할 수 있다. 전략을 제안할 수 있고, 문제 해결의 대안을 제시할 수 있다. 또 사고력은 결정을 앞둔 상황에서 더 옳은 결정, 더 좋은 결정을 할 수 있게 도와준다.

단지 디자인에만 독해력, 논리력, 사고력이 필요하겠는가? 우리가 행하는 모든 일에 이런 능력은 많은 도움이 된다. 하지만 디자이너로서 이 부분을 강조하는 이유는 웹 디자인은 프로모션 인터페이스를 넘어 데이터 기반 서비스 인터페이스로 넘어간 지 오래이기 때문이다. 브랜드나 UX·UI나 마찬가지다. 예전에는 디렉터 한 명의 결정에 의존했다면 지금은 데이

터를 근거로 사고하고 토론하고 리서치를 한다.

스타 디자이너 한 명으로 유지되는 시대는 저물고 데이터를 기반으로 시스템을 구축하는 시대가 왔다. 우리는 그 과정에서 좀 더 객관성을 갖추고 데이터 해석에 신중해야 한다. 잘못된 해석은 잘못된 결과를 유도한다. 아무리 유효한 데이터도 사람에 따라 해석이 달라지고 가치가 달라진다. 오류를 최소화하고 더 객관적인 결정을 하기 위해서 디자이너에게는 독해력부터 시작해 논리력과 사고력을 키우는 노력이 필수다.

디자이너의 사고력

문제를 해결하거나 결정이 필요할 때는 충분히 생각하고 가장 합리적인 결정을 해야 한다. 어떻게 생각하고 결정하느냐에 따라 다른 결과로 이어지기 때문이다. 성공으로 가는 결정이 있는 반면 실패를 부르는 결정도 있다. 생각하는 힘, 사고력은 문제를 성공으로 이끄는 하나의 에너지다.

사고력이 훌륭한 사람과 사고력이 부족한 사람을 비교하면 몇 가지 차이가 있다. 첫 번째는 정보의 총량이다. 사고력이 훌륭한 사람은 그렇지 않은 사람보다 더 많은 정보를 가지고 있다. 두 번째는 정보를 분석하고 해석해 자기만의 지식으로 만드는 능력이다. 마지막 세 번째는 해석한 지식을 바탕으로 문제의 본질을 파악하는 힘이다.

정보 총량 늘리기

사고력이 훌륭한 사람은 그렇지 않은 사람보다 정보 총량이 많다. 정보가 많다는 뜻은 고려할 수 있는 경우의 수가 많다는 의미다. 디자이너의 지식은 폭이 넓을수록 좋다. 어떤 일은 지식의 깊이가 깊을수록 도움이 되기도 하지만, 디자이너는 한 분야만 연구하는 특수한 경우가 아니라면 대부분 정보의 깊이보다 폭이 더 유용하다.

그렇다면 정보 총량은 어떻게 늘릴 수가 있을까? 답은 간단하다. 읽어야 한다. 책도 좋고 SNS, 다양한 온오프라인 매체의 기사도 좋다. 다만 검증이 완료된 정보를 읽어야 한다. 검증이 안 된 가짜 정보는 잘못된 답의 원인이 된다. 온라인에서 정보를 찾는다면 신뢰할 수 있는 공식 사이트를 기반으로 하길 권한다. 출판 도서는 어느 정도 검증을 거쳐 나와 정보 총량을 늘리기에 가장 적합하고 추천하는 방법이다. 독서를 하다 보면 같은 개념을 표현만 다르게 담고 있는 책을 만나기도 한다. 그렇다면 다른 분야로 눈을 돌려야 할 때다. 한 분야의 지식만 습득하다 보면 생기는 일이다.

정보를 지식으로 변화하기

정보 총량이 중요한 이유는 단편적인 정보보다 많은 정보

가 있을 때 진리에 다가갈 가능성이 높아지기 때문이다. 모든 것은 연결되어 있다. 다양한 분야의 정보가 많을수록 분석하고 원리를 이해하는 과정이 더 수월하다. 그러나 누구나 정보를 지식으로 변환할 수 있는 것은 아니다. 정보와 지식은 다르다. 단순히 아는 일과 그것을 분석하고 원리를 이해하는 일은 다르다.

태초에 불을 얻었던 과정을 예로 들어 보자. 인류는 벼락이 나무에 내리치는 과정에서 우연히 불이라는 새로운 존재를 발견했다. 불은 뜨겁고 물이 닿으면 꺼지는 성질을 지녔다. 여기까지는 정보다. 벼락과 나무와 불을 관찰하고 원리를 분석하여 불을 만들어 낼 줄 안다면 그것은 지식이 된다. 불을 어떻게 활용할지는 다음 문제다. 음식을 익혀 먹을 수 있고 물을 데워 따뜻하게 사용할 수도 있다. 지식을 활용해 새로운 무언가를 한다면 이는 응용력이다. 응용력은 지식 없이는 불가능하다.

본질을 파악하는 힘

무언가를 결정하거나 문제를 해결할 때 상황에 맞는 지식이 있다면 더 올바른 선택을 할 수 있다. 또 지식과 지식을 연결하여 다른 관점의 결정도 가능하다. 단편적인 지식으로 한

결정과 복합적인 지식으로 한 결정에는 차이가 있다. 현실 속 문제는 대부분 여러 가지 이해가 얽혀 있어 디자인을 할 때도 다양한 면을 고려하고 결정해야 한다.

예를 하나 들어 보자. 뜨거운 여름 자동차 안에 반려견을 깜박 잊고 내리는 경우가 종종 있다. 여러 기사를 살펴보니 대부분 잠깐은 괜찮을 줄 알았거나 실수였다고 했다. 의도하지는 않았지만 이로 인해 반려견은 큰 고통을 받거나 생명을 잃을 수 있다. 그렇다면 자동차 브랜드들은 이 문제를 어떻게 분석하고 대안을 제시했을까? 테슬라가 몇 년 전 발표한 반려견을 위한 도그 모드(dog mode)는 내부 온도와 공기를 자동으로 통제해 반려견의 안전을 확보하고 운전자에게 정보를 전달해 준다.

국내 자동차 브랜드 중에도 동일한 문제의식을 갖고 자동차에 기능을 추가한 사례가 있다. 다만 반려견을 잊고 내렸을 때 그 사실을 알람으로 알려 주기만 한다. 문제를 해결하는 사고력의 차이다. 사고력은 문제의 본질을 파악하는 힘이다. 본질은 반려견을 두고 내렸다는 게 아니다. 운전자가 없는 차 안에서는 반려견이 생명을 유지하기가 어렵다는 사실이다. 그럼 공간에 집중해 문제를 해결할까? 아니면 알람으로 해결할까? 본질을 파악해 문제의 근원을 해결해야 한다. 테슬라의 도그

모드는 반려견을 가족 구성원으로 인정하는 사회 정서와 기술이 연결된 사고력이다. 기술은 지식이다.

기술을 사회 정서 또는 사회 현상, 상황 등과 연결해 생각한다면 문제를 해결하고 새로운 대안을 제시할 수 있는 사고력을 발휘할 수 있다. 처음부터 대단한 사고력을 갖기는 힘들다. 하지만 조금씩 노력하고 연습하다 보면 생각하는 힘이 자라나는 것을 느낄 수 있다.

디자이너의 토론

　　프로젝트를 시작하면 목표를 설정하고 이루기
위해 여러 사람이 협력한다. 그 과정에 이견이 생기고 이를 시
발점으로 토론이 벌어진다. 토론은 나의 생각과 타인의 생각
을 알아보고 더 합리적인 해법을 찾는 과정이다. 그 과정을 거
친 디자인 결과물을 접하다 보면 가끔 의문이 들 때가 있다.
모두의 생각이 모아진 결과일까? 아니면 한 사람의 생각으로
나온 결과일까? 모두의 생각이면 왜 이런 생각을 했을까? 한
사람의 생각이면 왜 한 사람의 생각으로 방향을 결정했을까?
　　우리는 서로 다른 존재이기에 생각의 다양성을 추구한다.
그 다양성을 추구하고 만들어 가는 방법이 바로 토론이다. 토
론은 결정이 아닌 더 좋은 것을 생각해 내는 과정이다. A와 B

에 대해 논하고 그중 하나를 고르는 게 아니라 더 나은 C를 찾아 내야 성공한 토론이다. 디자이너는 토론을 매우 중요하게 여기며 의식적으로 접근해야 한다. 토론 의식이 높은 조직과 그렇지 못한 조직의 사고력은 차이가 크다.

토론의 방식

토론이 허용되는 조직이 있는 반면 그렇지 않은 조직도 존재한다. 토론은 수평적 관계에서 가능하다. 자기 생각을 말할 수 있어야 하고 상호 존중이 있어야 한다. 또 공동의 목표가 있어야 한다. 주장은 취향이 아니고 주장에는 뒷받침할 근거가 있어야 한다.

토론에는 전체 흐름을 이끄는 사회자가 있어야 한다. 사회자는 참여자가 개인 감정이나 취향을 일반화하면 제동을 걸어야 하고 논점을 벗어나면 방향을 바로잡는 역할을 한다. 하지만 가장 중요한 역할은 악마의 대변인이다. 악마의 대변인이란 다수를 향해 의도적으로 비판과 반론을 제기하는 사람을 말한다. 악마의 대변인은 비관론자나 부정적인 사람이 아닌 사회자 같은 하나의 역할이다. 악마의 대변인은 가톨릭에서 성인으로 인정하고 시성하기 위한 검증 과정 중 일부러 후보자의 결점을 지적하는 역할이었다. 악마의 대변인을 중요하

게 생각하는 이유는 반론의 자유가 인정되는 토론과 그렇지 않은 토론에는 큰 차이가 있기 때문이다.

이미 결정을 내리고 하는 토론은 의미가 없다. 반박과 반증이 허용될 때 우리는 의식적인 토론을 할 수 있다. 의견 교환에 벽이 없어야 의견의 질이 높아진다. 누구나 반대할 권리가 인정되는 토론이어야 한다. 간혹 토론 중 반대 의견을 말하면 팀워크를 깨고 분위기를 해치는 사람으로 몰아가는 경우가 있다. 이미 결론을 정해 놓고 하는 토론이다. 이런 토론은 의견의 질을 떨어트리고 조직의 토론 수준을 후퇴시킨다. 다시 말하지만 토론에서 가장 중요한 것은 반대할 권리다.

A와 B 둘 중에 결정해야 한다는 논리는 둘 중 하나는 옳다는 전제가 깔려 있다. 하지만 둘 다 틀렸다면 우린 그나마 덜 틀린 하나를 고르게 될 뿐이다. 그렇기에 새로운 C로 이끄는 과정이 중요하다. 그 과정은 비판이 오고가야 하고, 비판에는 설득력이 있어야 한다.

옳다고 생각한 것들이 토론 과정에서 바뀔 수 있다. 바로 토론이 결정이 아닌 과정으로 가야 하는 이유다. 우리는 옳은 것과 틀린 것에 대해 생각할 때 사회적 고정관념을 정해 놓고 생각한다. 하지만 그것이 왜 옳고 틀린지 생각의 과정을 거치지는 않는다. 토론은 생각의 과정이다. 예전에 옳았던 것이 지

금 틀릴 수 있고, 예전에 틀린 것이 지금은 옳을 때가 있다. 토론은 옳다고 생각했던 것, 틀렸다고 생각했던 것을 다시 생각할 수 있는 생각의 과정이다.

토론을 해야 하는 이유

다수의 생각은 항상 옳다? 아니다. 다수의 생각도 틀릴 때가 있다. 토론은 균형이다. 배가 한쪽으로 기울면 침몰하듯 생각도 한쪽으로 기울면 편협해진다. 토론을 하는 이유는 생각이 한쪽으로 기울어 편협해지는 최악의 상황을 피하며 균형을 잡고 새로운 대안을 찾기 위함이다. 토론에는 많은 시간과 에너지가 소모된다. 빠르고 간결한 일 처리를 강조하는 요즘은 토론보다 빠른 의사결정을 추구한다. 반대를 반복하고 비판을 제기하면 무언가 잘못되어 가는 느낌이 든다.

하지만 만장일치가 더 이상하지 않을까? 생각이 어떻게 만장일치가 되는가? 만장일치란 누군가는 생각을 맞춰 주고 있다는 의미다. 아무런 반론과 의문을 제기하지 않을 때 또한 마찬가지다. 효율을 추구하는 시선으로는 토론이 소모적이고 비효율적으로 보일지 모른다. 그러나 중요한 결정일수록 속도보다 방향에 더 집중해서 토론하고 에너지를 쏟아야 한다. 방향을 위한 토론이 우리 의식을 더 발전하게 만든다.

장막에 가려진 생각

디자인을 할 때 누구나 생각, 즉 아이디어를 가지고 있다. 주니어 디자이너도 인턴 디자이너도 생각이 있다. 다만 그 생각이 자신의 머릿속에만 존재하는 사람과 끄집어내어 타인과 소통하는 사람이 있다. 후자는 그것을 가시화하고 완성한다. 전자의 생각은 머릿속에만 존재하고 가시화의 단계로 더 이상 나아가지 못한다. 아무리 획기적이고 혁신적인 생각일지라도 가시화하지 않으면 개인의 생각에 불과하다. 또 타인과 소통이 불가하다. 그렇다면 자신의 머릿속 생각을 끄집어내는 사람과 그렇지 않은 사람의 차이는 무엇인가?

당연한 말이겠지만 생각을 머릿속에서 끄집어내어 가시화시키는 사람은 그 나름대로 방법이 있다. 그 사람들은 생각의

폭을 넓히고 깊이 있게 파고들어 서로 연결하여 가시화해 나간다. 이 세 가지를 단계별로 진행하지 않는다면 당신의 머릿속에 있는 생각(아이디어)은 아무리 새로워도 그리 좋은 아이디어가 아니다.

장막에 가려진 생각

앞에서 말한 바와 같이 누구나 생각을 가지고 있다. 다만 그것을 가시화하는 사람과 그렇지 않은 사람이 있을 뿐이다. 나는 꼬리의 꼬리를 물고 깊게 질문하기를 좋아한다. 하나의 검증이다. 꼬리에 꼬리를 무는 질문에 답변하는 사람의 생각은 체계적이다. 그렇지 않은 사람의 생각은 단편적이다. 체계적인 생각이 가시화되고 완성될 가능성이 높다.

그에 반해 단편적인 생각은 가시화하기 어렵다. 그것을 확장시키고 체계화하지 못한다면 말이다. 확장되지 못하는 생각은 유연성이 없다. 유연하지 않은 생각은 넓고 깊게 연결할 수가 없다. 생각, 즉 아이디어가 누군가의 머릿속에만 존재한다면 쓸모가 없다. 실무 경험을 바탕으로 얘기하면 자신의 생각을 말로만 설명하는 사람과 다 같이 볼 수 있게 가시화하는 사람으로 나뉜다.

나는 전자의 경우를 생각이 장막에 가려져 있다고 얘기한

다. 후자의 경우는 장막을 걷어 내는 데 한 단계 성공했다고 말한다. 장막에 가려진 생각은 확장이 어렵다. 생각이 한 사람의 머릿속에만 존재하기 때문이다. 머릿속에서 끄집어내려면 장막을 걷어 내야 한다. 그렇지 않으면 생각은 계속 머릿속에만 존재할 뿐이다.

일단 머릿속에 있는 생각을 볼 수 있게 정리하는 일이 중요하다. 나는 그 방법으로 키워드 정렬을 사용한다. 키워드 정렬은 생각을 넓고 깊게 연결하는 데 유용하다. 생각이 머릿속에만 계속 머물면 끄집어내기 어렵다. 일단 볼 수 있게 정리하는 작업이 중요하다. 그래야 다음 단계로 나아갈 수 있다. 나는 무조건 생각나는 대로 적는 방법을 추천한다. 좋은 생각과 그렇지 않은 생각은 나중에 분리하면 된다.

장막을 걷어 내는 첫 번째 방법은 '넓게 생각하라'다. 처음부터 깊이 있게 생각하는 것은 좋지 않다. 일단 넓게 생각해야 다양한 가능성을 비교할 수 있다. 그래야 좋은 것과 그렇지 않은 것을 구별할 수 있다. 두 번째는 '깊이 있게 생각하라'다. 좋은 것을 선택했다면 이제 그것에 집중해 깊이 파고들어야 한다. 이것은 생각을 구체화하는 과정이다. 생각이 구체화되지 않으면 계속 겉도는 데 머문다.

예를 들어 '사람의 얼굴'이라는 생각은 깊이가 없다. 그 사

생각의 연결

람의 나이, 인종, 머리카락 색, 눈동자 색, 얼굴 형태 등 구체적
으로 생각을 해야 사람의 얼굴을 그릴 수 있다. 보통 사람들은
사람의 얼굴에서 생각이 그친다. 하지만 그 뒤에 여러 가지를
구체화하고 하나하나 연결해 나가야만 비로소 생각은 깊이가
생긴다. 당신이 그릴 수 없는 생각은 구체화된 것이 아니다.

생각은 다 같이 볼 수 있게

생각은 누구나 다 같이 볼 수 있어야 의미가 생긴다. 말로
만 존재하는 생각은 그리 좋은 생각이 아니다. 간혹 자기 생각
을 이해하지 못한 상대방을 탓하는 경우가 있다. 내 생각이 다
른 사람의 머릿속에 그려지지 않기 때문에 상대방이 이해하

지 못할 뿐인데 말이다.

생각이란 그려 내기가 원래 어렵다. 생각은 불현듯 머릿속에 불이 번쩍 켜지며 떠오르는 존재가 아니다. 많은 고민과 과정을 거쳐 구체화되어야 생각이고 아이디어다. 물론 불현듯 번쩍 떠오르는 일이 없지는 않지만 극히 드물다. 구체화되지 않는 생각이 공감과 이해를 이끌었던 적은 한 번도 없다. 이해하는 척은 했었지만 그리 좋은 생각은 아니다.

디자인은 생각을 그려 내는 작업이다. 결과만이 아니라 과정에서도 생각을 다 같이 볼 수 있게 정리하는 일이 중요하다. 당신의 생각을 다른 사람에게 공유하기 위해서는 상대가 내 생각을 조금이라도 이해할 수 있도록 하나의 키워드 또는 문장, 이미지로 정리하길 바란다.

팀워크 높이기

에이전시와 인하우스 그리고 스타트업

디자이너가 일하는 조직은 보통 셋 중 하나다. 에이전시, 인하우스 그리고 스타트업. 이번 글에서는 디자이너가 일하는 조직에 따른 장단점을 이야기하려고 한다. 스스로가 어떤 조직에서 일할 때 가장 빛이 날지 생각해 보는 데 도움이 되길 바란다.

나는 에이전시에서 일을 시작했고 지금은 인하우스에서 디자인을 하고 있다. 스타트업은 종종 이직 제안을 받기는 하지만 근무 경험은 없다. 스타트업은 지인들 경험을 바탕으로써 내려 가고자 한다. 미리 알려 두지만 내 경험이 모든 경험을 대변하지는 않는다. 같은 유형의 조직이라도 조건과 환경에 따라 차이가 크다. 주관적인 경험을 바탕으로 쓴 글이니 감안해서 이해해 주길 바란다. 다만 나와 비슷한 환경에 있다면 공감하고 도움이 될 부분이 있으리라 생각한다.

에이전시, 많은 경험과 성장을 압축한 곳

내가 디자인을 시작한 곳은 디지털 디자인 에이전시다. 아이디오와 펜타그램 같이 클라이언트를 위해 디자인 컨설팅을 해 주는 회사를 디자인 에이전시라 한다. 나는 전 직원 열 명 정도의 디자인 에이전시에서 일을 시작했고 마지막에는 이백 명가량의 에이전시에서 경험을 마무리했다. 처음 시작한 곳은 대형 에이전시와 컨소시엄으로 프로젝트를 진행하는 소규모 회사였다. 마땅한 사수도 없었고 모든 일을 거의 혼자 맡아 처리해야 했다. 클라이언트와의 미팅, 시안 제작 그리고 프레젠테이션까지 주니어인 내가 짊어졌다. 그리 유쾌한 경험은 아니었다.

프로세스를 가르쳐 줄 사람이 없어 홀로 시행착오를 겪었고, 사수가 없으니 완성도도 떨어질 수밖에 없었다. 시안 제작에 들어갔으나 끝내 디자인 퀄리티가 나오지 않아 프로젝트가 무산된 일도 종종 있었다. 하지만 대형 에이전시와 컨소시엄으로 진행하는 일이 많아 꽤 알만한 브랜드 프로젝트가 포트폴리오로 쌓이기 시작했다. 그 경력으로 큰 규모의 에이전시로 이직을 했는데 다시 주니어 디자이너로 입사했다.

경력에 비해 당시 실력이 시니어 디자이너에는 미치지 못하는 사실을 나도 인정했기 때문에 불만은 없었다. 면접 때

"입사하면 주니어 포지션으로 일할 텐데 괜찮으세요?"라는 질문에 다시 배울 각오로 입사하겠다는 답이 긍정적으로 작용했던 것 같다. 역시 규모가 커서인지 기획, 개발, 디자인 조직이 매우 세밀하게 나뉘어 있었다. 내가 들어간 조직은 제안·구축 조직이었다. 당시 대형 에이전시는 크게 제안·구축 그리고 운영 조직으로 이뤄져 있었다. 제안·구축 조직은 클라이언트 제안 프레젠테이션을 통해 프로젝트를 수주하고 구축까지 진행한다. 그 뒤 브랜드와 디지털 채널 운영 계약이 따로 있으면 운영 조직이 이어받아 연간 운영을 대행한다.

업무 강도는 제안·구축 조직이 높은 편이었다. 제안 시안을 작업할 때면 야근, 철야, 주말 출근이 당연했다. 반면 운영 조직은 퇴근 시간에 맞춰 퇴근하는 분위기였다. 하는 일이 다르기 때문에 추구하는 목표도 달랐다. 당시 제안·구축 조직은 디자인 크리에이티브, 운영 조직은 서비스 운영의 안정화 추구를 목표로 운영됐다. 제안·구축 조직에서 나는 많이 성장했다. 주니어로 입사해 디자인팀 리더로 마무리를 했으니 내 디자인 역량을 키우는 데 큰 영향을 준 곳이다.

개인적인 경험에 비추어 에이전시에 입사한다면 제안·구축 조직으로 들어가길 추천한다. 그래야 경험이 쌓이고 그 과정에서 크리에이티브를 키울 수 있다. 제안·구축은 매번 성격

이 다른 브랜드, 새로운 프로젝트를 진행하기 때문에 역량이 성장할 수밖에 없다. 또 경쟁 프레젠테이션을 통해 수주를 하다 보니 디자인 완성도 중심으로 모든 일이 진행된다. 경력이 적더라도 디자인 아이디어와 완성도가 좋으면 빠르게 성장할 수 있다. 한마디로 능력 중심으로 대우한다.

단점은 업무 강도가 매우 높다는 점이다. 경쟁 프레젠테이션을 통해 회사가 성장하는 구조라 그만큼 프로젝트 수주를 위해 치열하게 준비한다. 다양한 경험의 장점은 있지만 에이전시 역할은 단기에 머물고 휘발성일 때가 많다. 제안·구축이 끝나면 더 이상 서비스에 개입하지 않기 때문에 꾸준히 서비스를 운영해야 알 수 있는 부분은 경험이 불가능하다.

인하우스, 더 깊고 멀리 보는 디자인을 경험하는 곳

인하우스는 서비스를 제공하는 기업이 자체 디자인 조직을 운영하고 있는 경우를 말한다. 네이버와 카카오 내부 디자인 조직을 생각하면 된다. 서비스 개발, 운영을 내부 디자인 조직에서 자체 해결한다. 에이전시처럼 다양한 브랜드의 서비스를 경험하진 못하지만 자사의 서비스를 깊이 있게 운영하면서 인사이트를 얻을 수 있다.

UX 관점으로 디자인하기를 원하는 디자이너에게 맞는 곳

이다. 그렇다고 에이전시가 UX 관점으로 디자인을 하지 않는 다는 뜻은 아니다. 에이전시는 개발이 끝나면 보통 서비스 운영에 개입하지 않거나 정해진 범위 안에서만 역할을 맡기 때문에 초반 UX 컨설팅의 성향이 더 강하다. 하지만 인하우스는 오랫동안 자사 서비스를 운영하기에 사용자 반응을 보며 UX 관점의 점진적 개발과 개선이 가능하다.

조직에 따라 다르겠지만 UX 분석, 설계, 디자인 조직이 구축되어 있는 환경에서는 좀 더 UX 중심으로 디자인할 수 있으니 조직 구조를 잘 살펴보고 결정하길 권한다. 데이터에 대한 분석과 공유가 활발한 곳에서는 데이터를 근거로 디자인할 수 있다. 예를 들어 서비스 가입 화면에서 사용자 이탈이 많다는 데이터를 수집했다면 가입 화면 디자인을 개선할 근거로 삼을 수 있다. 개선 방법은 A/B 테스트를 통해 데이터를 찾을 수 있다.

A/B 테스트를 제대로 이해하고 싶다면 구글 데이터 과학자였던 세스 스티븐스 다비도위츠가 쓴 《모두 거짓말을 한다》를 읽어 보길 추천한다. 저자인 세스는 구글의 디자인은 철저하게 데이터를 기반으로 한다고 말한다. A/B 테스트를 통해 버튼 컬러도 결정한다. 동일한 환경에서 A그룹에게는 파란색 버튼을 B그룹에게는 초록색 버튼을 노출하여 클릭률을 비교

한다. 하지만 데이터도 완벽하지 않다. 결과론적 해석은 가능해도 인과성을 증명하기는 불가능하다고 말한다. A/B 테스트만을 절대적으로 신뢰하지는 않는다. 하지만 A/B 테스트를 통해 사용자의 사전 선호 데이터를 얻을 수 있다는 사실은 인하우스만의 큰 장점이다.

인하우스는 에이전시보다는 조직 규모가 크거나 세분화된 곳이 많다. 그렇기 때문에 일을 진행할 때 명분을 중요하게 생각하는 경향이 크다. 흔히 말하는 사내 정치가 심한 곳도 있다. 정치를 꼭 나쁘다고 할 수는 없지만 정치가 우선하는 곳에서 일하려면 디자이너로서 매우 곤욕스럽다. 반대로 에이전시는 사내 정치가 적은 편이다. 디자인을 팔아야 매출이 올라가는 구조라 디자인을 잘하는 디자이너가 인정받는다. 반대로 인하우스에서는 디자인만 잘한다고 인정받지는 않는다. 인하우스는 정치, 디자인, 협업 조직과의 관계, 신경 쓸 부분이 많다.

스타트업, 기회와 위험이 모두 큰 곳

종종 스타트업에서 이직 제안을 받는다. 제안이 들어오는 경로는 다양하다. 포트폴리오를 우연히 보고 요청하기도 하고 내가 쓰는 디자인 관련 글을 보고 요청하기도 한다. 최근에 받은 제안은 비즈니스 네트워크 SNS 플랫폼인 링크드인을 보고

들어온 듯싶었다. 종종 제안을 받는 일이 있어 나는 스타트업에 대한 정보를 지인들을 통해 수집했다. 그 이야기를 풀어 보려 한다.

나는 스타트업을 크게 초기, 중기 그리고 말기로 구분한다. 초기 스타트업은 말 그대로 신생을 말한다. 10~20명 정도 인원으로 운영하고 보통 조직에서 말하는 사수 같은 존재가 없어 대부분 혼자서 모든 문제를 해결해야 한다. 회사에 로고가 필요하면 로고를 만들고 서비스 UI가 필요하면 UI디자인을 한다. 명함이 필요하다면 그것도 디자인한다. 스타트업 초기에는 스페셜리스트보다는 제너럴리스트가 필요하다. 주니어 디자이너가 스타트업 초기 회사에 들어간다면 개인적으로 추천하고 싶지는 않다. 주니어는 롤모델이 필요하다. 디자인 개념을 잡아 주고 끌어줄 사수가 필요한데 스타트업에서는 쉽지 않다.

한번은 스타트업에 있는 지인을 통해 이직 제안을 받은 적이 있었다. 페이스북이 차세대 비즈니스로 VR을 점찍으며 VR이 한창 이슈의 중심에 있었다. 그즈음 에이전시 생활을 할 때 같이 일했던 부사수에게 연락을 받았다. 스타트업에 입사했는데 시니어 디자이너가 곧 퇴사를 한다며 혹시 그 자리로 와 줄 수 있냐는 부탁이었다. 혼자서는 디자인을 끌어갈 엄두

가 나지 않는다고 걱정했다. 예상하지 못했던 일이라 당황스러우면서도 그 스타트업이 궁금해졌다. 그래서 정확하게 뭐하는 곳인지 물었다. VR 콘텐츠를 만드는 스타트업이고 꽤 재무가 튼튼하고 안전한 곳에서 투자도 받고 있다고 했다. 투자자 중에는 유명 영화배우도 있었다. 실제 그 배우가 사무실에 와서 VR 콘텐츠를 경험하고 극찬하고 갔다고 말했다.

대부분 스타트업에 입사할 때는 그 회사의 서비스가 세상을 바꿀 수도 있다는 기대를 품는다. 하지만 알고 있는가? 스타트업 열 개 중 여덟아홉은 이삼 년 안에 문을 닫는다는 사실. 초기 스타트업에서 기여도를 인정받으면 스톡옵션으로 지분을 받는다. 회사가 대기업에 인수되든가 상장하면 큰 보상을 받기도 한다. 실제로 그렇게 보상을 받고 은퇴한 사람도 만나 봤다. 하지만 그 확률은 채 10퍼센트가 되지 않는다. 나는 모험심이 그리 높은 사람이 아니다. 투자를 해도 원금 손실이 있는 곳에는 투자하지 않는다. 물론 그 10퍼센트가 되기 위해 노력하는 일은 멋진 일이다. 하지만 비즈니스는 디자이너의 노력과 역량만으로 성공을 보장할 수 없다. 당시 나는 VR 콘텐츠 비즈니스에 확신이 서지 않아 제안을 고사했다. 후배는 2년을 채우지 못하고 다른 곳으로 이직했다. 초기 스타트업에 합류할 때는 많은 부분을 고려하고 확인해야 한다.

스타트업이 중기로 넘어가면 어느 정도 시장에서 비즈니스 모델을 인정받아 투자금이 넉넉한 시기다. 이때는 주로 인재를 끌어들이고 스타트업 특유의 문화를 구축하는 비용으로 투자금을 사용한다. 좋은 조건으로 대기업 출신 디자이너와 실리콘밸리 경험이 있는 디자이너 등을 끌어모으기 시작하는데 이때는 서비스 고도화를 위해 스페셜리스트가 많이 필요하다. 이 시기부터 어느 정도 디자인 조직의 체계와 문화가 갖춰진다. 대외적으로 디자인 콘퍼런스를 진행하기도 하고 다른 조직과 차별화된 일하는 문화를 적극 홍보해 더 많은 인재를 끌어모으려 한다. 주니어가 이 시기에 입사한다면 많은 경험을 하고 성장할 수 있으리라 생각한다.

스타트업 말기는 비즈니스 모델로 수익이 발생하는 시기다. 상장을 하거나 적자에서 흑자로 돌아서며 이때부터는 스타트업의 꼬리표가 떨어진다. 하지만 앞에서 말했듯이 말기까지 살아남은 스타트업은 채 10퍼센트가 되지 않는다. 요즘 디자이너들이 스타트업에서 주도적으로, 자유로운 문화에서 일하고 싶어 한다는 사실을 안다. 하지만 주도적이고 자유로운 문화에는 더 강한 책임이 따른다는 사실을 잊지 말자.

기획자와 개발자 그리고 디자이너

내가 재직한 에이전시는 기획 조직과 디자인 조직이 각각 독립적으로 운영되었다. 그때 기획자와 디자이너는 애증의 관계였다. 제안 작업은 기획 수장의 진두지휘로 선행단에서 제안 목표와 전략을 기획하며 시작이다. 그리고 제안 전략을 반영해 상세 화면 기획안을 설계한다. 화면 기획안 설계를 완료하면 디자인, 기획, 개발 조직 수장과 제안 프로젝트 TF(task force) 인원이 모두 모여 기획 리뷰를 진행한다. 제안 내용은 실제로 구축 가능해야 하기 때문에 개발 스펙 확인을 위해 개발 조직도 이 자리에 참여한다. 리뷰를 하고 개발 스펙에 이견이 없으면 개발 조직은 먼저 자리에서 일어나곤 했다. 그러면 이제 기획과 디자인 담당자가 세부 논의를 할 시간이다.

프로젝트 제안에서 기획자와 디자이너

디자이너가 기획자의 기획 의도를 이해하지 못하거나 기획이 탄탄하지 못할 때 해법을 논의하기 시작한다. 논의는 간혹 논쟁으로 번지기도 한다. 이때 기획 내용이 모호하고 핵심이 없다면 직설적으로 얘기한다. 기획자에게는 상처가 될 수 있지만 그래야 잘못된 기획에서 일찌감치 미련을 버리고 새

로운 아이디어를 고민해 제안 전략의 완성도가 올라간다. 반대로 기획자도 디자인 시안이 임팩트가 없고 기획 전략을 제대로 담지 못하면 "디자인 시안 퀄리티가 떨어진다"고 얘기했다. 그래야 수정을 거치며 완성도를 높일 수 있다. 그렇게 서로 거리낌 없이 의사소통하며 제안 시안을 발전시켰다. 직설적인 의사소통의 장점은 기획 전략이든 디자인 시안이든 상대가 괜찮다고 하면 정말 괜찮은 거였다. 서로 악의를 가지고 유치한 비난은 하지 않았다. 작업 퀄리티에 대해서는 서로 솔직했다.

상대에 대한 배려가 부족한 의사소통이 아니냐고 생각할 수도 있겠지만, 배려한다며 에둘러 애매한 표현을 주고받다가는 오히려 완성도를 깎아 먹는다. 예전에 라디오에서 이런 이야기를 들은 적이 있다. "좋아하는 연예인이나 취미 등을 비난하면 기분 나쁜 이유가 무엇일까요?"라는 질문에 전문가 한 명이 이런 답을 내놨다. "자아가 확장되었기 때문입니다." 내가 좋아하는 영역까지 자아가 확장됐는데 이를 비난하면 나에 대한 비난으로 느낀다는 뜻이다. 이 말을 듣고 바로 공감했다.

내가 작업한 디자인 시안이 완성도가 낮다고 하면 꼭 나를 비난하는 기분이었다. 또 아이데이션을 진행할 때 내 아이디어가 별로라고 하면 기분이 그다지 좋지 않았다. 누구나 그런 경험이 있으리라 생각한다. 하지만 이는 작업한 시안과 제안

한 아이디어로 내 자아가 확장되어 마치 그것을 비판하면 나를 비판한다는 착각에 빠지기 때문이다. 완성도가 떨어지는 존재는 디자인 시안이지 나 자신이 아니다. 아이디어가 별로이지 내가 별로인 것이 아니다. 디자인 완성도는 고민과 수정을 통해 끌어올리면 된다. 아이디어도 다시 고민하면 된다. 조직에 우리가 모인 이유는 완성도 있는 결과물을 만들기 위해서라는 사실을 이해하고 이를 위해 각자의 위치에서 노력하고 있음을 인정한다면 앞에서 말한 상처에서 조금은 자유로워질 수 있으리라 생각한다.

자아를 분리하자. 내가 작업한 디자인과 내가 제안한 아이디어는 내가 아니다. 우리에게는 항상 제안 프레젠테이션을 준비할 시간이 부족했고 제안 전략, 디자인 시안의 퀄리티가 훌륭해야 디자인을 팔 수 있었다. 그렇기 위해 그 시절 우리는 서로의 작업에 솔직했다. 아니, 솔직해야만 했다.

프로젝트 구축에서 개발자와 디자이너

제안이 선택되어 프로젝트를 수주하면 실제 구축 작업을 진행하는데 이때 다시 상세 기획에 들어간다. 수주 전에는 내용이 매우 제한적인 제안 요청서를 기반으로 기획과 디자인을 진행한다. 상세 비즈니스 내용까지 모두 오픈하는 시점은

수주 이후라 실제 정보에 맞춰 다시 상세 기획을 한다. 제안 내용으로 구축을 진행하는 때도 있지만 매우 드물었다. 기획자는 클라이언트와 상세한 요건 정의부터 시작해 새로이 기획을 진행한다. 기획을 완료하면 디자인 시안도 다시 잡는데 이때부터는 기획자와 디자이너가 한 팀이 되어 클라이언트에게 기획 전략과 디자인 시안을 설득한다. 시안 컨펌 완료 이후에는 수월하다. 디자인 가이드대로 하나씩 디자인을 진행하면 된다. 기획자와 디자이너 사이에도 긴장감이 줄어든다.

디자인이 어느 정도 마무리되면 드디어 개발자가 등판한다. 제안 작업에서는 개발자들이 할 일이 별로 없다. 제안은 프로토타입 단계라 개발까지 적용해 클라이언트에게 보여 주지는 않는다. 하지만 제안을 수주하고 실제 구축 단계에 접어들면 개발자가 역량을 발휘해야 한다. 기획 전략과 디자인 시안이 원활히 작동하도록 프로그램으로 구현하는 작업이 필요하다. 이 시기에 기획자와 디자이너는 더 긴밀하게 소통한다. 클라이언트가 원하는 방향, 기획 의도, 디자인 의도에 맞춰 개발이 진행되고 있는지 계속 확인해야 한다.

디자인처럼 개발 영역도 세분화되어 있다. 먼저 실제 사용자가 보는 화면을 개발하는 분야가 있다. 사용자 화면의 움직임을 UI 시나리오에 따라 제대로 작동하도록 개발한다. 시각

적인 디자인을 소스 코드를 이용해 데이터로 만들어 어떤 환경에서든 사용자 화면이 디자인 화면과 동일하도록 개발한다고 생각하면 된다. 그리고 데이터 입출력을 통해 비즈니스 로직을 개발하는 개발자도 있다. 사용자가 요청하는 정보를 서버를 통해 사용자 화면에 전달해 주고 사용자가 입력한 정보를 다시 서버로 전달하도록 로직을 설계하고 개발한다. 주로 디자이너가 소통하는 개발자는 사용자 화면을 개발하는 UI 개발자다. 그리고 기획자가 소통하는 개발자는 비즈니스 로직 개발자다. 디자이너는 개발 후 화면에 문제가 없는지 확인하고 개발자에게 피드백을 준다. 디자이너 의도대로 개발이 되어 있지 않으면 기획자와 상의해서 수정해 달라고 개발자에게 얘기한다. 앞에서 말했지만 그래야 완성도가 올라간다. 그리고 기획자는 클라이언트가 원하는 비즈니스 방향대로 프로그램 로직이 오류 없이 개발됐는지를 확인한다.

디자이너가 선호하는 개발자는 디자인대로 오차 없이 개발해 주는 개발자다. 어떤 개발자는 UI 화면 개발이 끝나면 디자인 시안을 캡처해 자신이 개발한 화면에 오버랩해서 오차를 확인하는 개발자도 있었다. 디자이너들 사이에서는 최고의 UI 개발자였다. 한편 디자이너가 사용하고 싶은 기능을 설명하기 위해 다른 서비스를 찾아 그것과 같은 기능을 구현해 달

라고 요청했을 때 "그럼 그 서비스를 만든 개발자를 데려다 해라!"라고 말하는 개발자도 있었다. 나중에 그분에게 그렇게 말한 이유를 들었다. 디자이너들이 프로그램 상 최고 잘된 다른 서비스를 보고 그대로 해 달라고 너무 쉽게 말하는 태도가 얄미워서 그랬다고 했다. 기획자가 해외 어워드에서 수상한 디자인을 보여 주며 이렇게 수상할 정도의 디자인을 해 달라고 하면 같은 기분이기에 그의 마음이 충분히 이해가 갔다.

좋은 기능과 디자인을 논하기 전에 서로 목표가 일치하는지 점검하는 일이 중요하다는 사실을 깨달았다. 좋은 기능을 구현하려면 공동의 목표를 위해 그 기능이 왜 필요한지 먼저 공유하고 공감해야 한다. 그렇게 기획자와 디자이너 그리고 개발자는 대립하기도 하고 어떨 때는 또 한 팀이 되기도 한다. 당시 기획, 디자인, 개발로 조직을 구분 짓는 것이 전문성을 위한 구별이라 생각했지만 프로젝트를 위해, 공동의 목표를 위해 좀 더 효율적인 조직 구조와 문화를 만들려고 고민하기 시작했다.

조직 구조가 팀워크에 영향을 미칠까?

당시 조직을 직군으로 분류하는 방법은 전문성을 고려한 결정이었다. 한편으로는 기획자, 디자이너, 개발자가 프로젝트 중심으로 더 긴밀하게 소통하기를 회사는 원했다. 그래서

대규모 조직 개편을 단행했다. 직군 중심이 아닌 프로젝트 중심으로 조직을 구성하기로 했다. 즉 기획자, 디자이너, 개발자를 섞어서 팀으로 묶었다. 초반에는 한 팀이 된 세 직군 간 어색함이 감돌았지만 기획 단계부터 세 직군이 같이 고민하며 변화가 시작됐다.

직군별로 조직을 구성했을 때는 하나의 프로젝트를 진행하더라도 기획은 기획자의 일, 디자인은 디자이너의 일, 개발은 개발자의 일이라 구분해 서로의 일에 신경 쓰지 않았다. 예를 들어 프로젝트 초반에 기획이 잘 풀리지 않아도 그건 기획자의 일이니 기획자가 알아서 해야 한다고 다른 직군은 한 발 빠지는 분위기였다. 조직을 개편하고는 같은 상황에서 디자이너, 개발자도 초반 기획에 참여해 같이 고민하게 됐다. 한마디로 기획은 기획자의 일에서 우리의 일로 관점을 바꾸는 시도였다. 디자이너나 개발자가 난관에 부딪치면 마찬가지로 함께 모여 상의하는 분위기가 생겨났다.

지금은 이런 구조를 가진 조직을 흔히 볼 수 있지만 당시 대형 에이전시로는 꽤 과감한 시도였다. 조직 개편을 거치면서 또 여러 회사와 조직을 경험하면서 내가 느낀 점은 팀워크란 게 어느 정도는 조직 구조의 영향을 받을 수밖에 없다는 사실이다. 하지만 조직 구조를 바꾼다고 모든 것이 해결되지는

않았다. 중요한 부분은 프로젝트를 바라보는 공동의 목표가 같아야 한다는 사실이다. 기획자, 디자이너, 개발자가 한 팀에 있다 한들 기획은 여전히 기획자만의 일이라고 생각한다면 조직을 개편한 이유가 없어진다. 오히려 갈등이 더 심해진다.

한동안 구글의 OKR 문화를 모방한 조직이 유행처럼 퍼졌다. OKR(Objectives and key results)은 조직의 목표와 결과를 정의하고 추적하기 위한 목표 설정 프레임워크이다. 구글은 OKR이란 문화를 통해 많은 성과와 성장을 이루었다고 말한다. 하지만 나는 다른 곳의 조직문화를 모방하는 일에 회의적이다. iF 디자인 어워드 시상식 참석을 위해 독일에 갔을 때 자전거 도로로 보행하는 사람을 본 적이 없다. 내가 실수로 자전거 도로에서 걸어가면 현지 사람이 거긴 자전거 도로니 걸으면 안 된다고 알려주었다. 한국에도 자전거 도로가 있지만 사람들이 자전거 도로로 걷는 모습을 많이 본다. 그것을 제지하는 사람은 거의 없다. 그때 경험을 통해 느낀 점은 동일한 시스템이 갖춰졌다고 해서 꼭 그 시스템이 의도대로 운영이 되지는 않는다는 사실이다. 시스템도 중요하지만 더 중요한 건 시스템을 받아들이는 사람의 의식 수준이다.

이는 조직문화와 조직 구조, 팀워크에도 적용된다. 앞에서 말한 '퀄리티에 솔직해지자'는 문화는 개인적으로 좋은 문화

라 생각한다. 하지만 구성원이 그 문화를 이해하지 못한다면 조직 내 갈등이 더 심해진다. 팀워크는 구조와 문화보다 공동의 목표를 위해 의식 수준이 서로 공유되는 사람들로 조직을 구성하는 일이 첫 번째다. 그런 사람들이 모여 일을 하다 보면 다른 곳을 따라 하지 않아도 고유한 팀워크와 문화가 탄생한다. 그래서 나는 성장을 위해 이직을 고민하는 주니어들에게 자신의 성장 목표와 의식 수준을 생각하고 같은 성향의 사람들이 모여 있는 곳에서 일하길 조언한다.

Part 03.

디자인 현장

현업에 파묻혀 기본을 잊고 있지 않는가?

가치를 디자인하고
의미를 부여하는 일

대부분 디자이너들이 보이지 않는 가치를 디자인하며 의미를 부여한다고 말한다. 하지만 채용 면접에서 디자이너로서 본인의 가치나 의미에 대해 물으면 제대로 답하는 사람은 그리 많지 않다. 그 이유는 가치를 만들고 의미를 부여하는 일을 시각적 표현 방식으로만 인식하기 때문이다. 가치를 만들고 의미를 부여하는 일을 시각적 표현에만 한정해서는 안 된다. 자신의 가치를 말할 수 있어야 하고, 자신의 의미에 대해 말할 줄 알아야 한다. 하지만 대부분 이를 어려워한다. 생각해 본 적이 없기 때문이다. 앞서 말한 질문에 답할 수 있으려면 스스로 질문해야 하고 답을 찾아야 한다. 디자이너로서 나의 가치는 무엇인가? 나의 의미는 무엇인가?

93

철학은 성찰을 통한 성숙

시각은 표현의 수단이지 가치와 의미의 본질이 아니다. 가치와 의미의 본질은 철학이다. 철학이 있는 존재는 가치가 있고 의미가 있다. 철학이 없다면 가치가 없고 무의미하며 결국 제 기능을 못 해 쓸모가 없다. 내가 철학을 운운하면 지인들은 어린아이 경기하듯 처음부터 거부감을 드러낸다. 대부분 사람들이 "그런 거 없어도 잘 산다" "좀 전까지 기분 좋았는데 그런 이야기나 할 거냐?"라며 말하는 사람을 멋쩍게 한다. 철학은 대단한 대의나 높은 단계의 지식을 말하는 것이 아니다. 하지만 매우 중요한 가치를 지닌다.

방향을 못 찾고 방황하는 이유는 목표가 없기 때문이다. 목표가 없을 때 철학은 목표를 찾을 수 있도록 도와주고 어떤 시련에도 지속할 수 있는 신념 또한 갖게 해 준다. 바로 철학이 필요한 이유다. 철학 없는 디자인은 목표가 없다. 그렇기 때문에 지속이 어렵다. 철학 없이 시각적 표현만 한다면 그 속에서 가치와 의미를 찾을 수 없다.

보이지 않는 가치를 디자인하고 의미를 부여한다는 것은 나와 당신과 우리의 사회 안에서 그것이 가지는 속성을 이해하고 파고들어 공감대를 형성하는 일이다. 디자인에 철학이 필요한 이유다. 무언가를 디자인할 때면 성찰이 필요하다. 이

작업은 나에게 그리고 타인에게 또 사회 안에서 어떤 의미일까? 공동의 가치를 담은 유의미한 일일까? 여러 관점에서 성찰해야 한다. 의식의 성찰을 통해 무형無形의 존재를 유형有形의 존재로 바꾸는 사람이 디자이너다. 그 과정에서 의미와 가치가 태어나며 우리의 의식도 한 단계 더 성숙된다.

디자인에서 가치 그리고 의미

'아무것도 없으나 모든 것이 있다.'

2003년 무인양품은 'Emptiness'를 콘셉트로 한 캠페인에서 로고를 지평선에 둔 이미지를 공개했다. 아무것도 없이 오로지 하늘과 땅이 맞닿은 풍경을 찾기 위해 우유니 사막에서 촬영한 사진에는 허공에 떠 있는 듯한 사람과 로고만 존재한다. 지평선의 의미는 무엇일까?

"지평선이란 아무것도 없는 영상이지만 반대로 모든 것이 있다고 할 수 있다. 눈에 보이는 하늘과 땅 모두를 바라다보는 영상이기 때문이다. 그것은 사람과 지구를 다루는 궁극적인 풍경이다."《디자인의 디자인》131쪽)

무인양품의 가치는 '세계 합리 가치'이다. 극히 이성적인 관점에서 성립한 자원 재생 방법 혹은 제품의 사용 방법에 대한 철학이다. 'Emptiness'를 콘셉트로 한 캠페인은 무인양품의

철학을 사회에 전달하기 위한 커뮤니케이션 계획이다.

철학은 가치를 추구하는 무형의 정신이며, 디자인은 철학을 담은 유형의 결과물이다. 그것이 디자인에 철학이 중요한 이유다.

단순함의 진짜 의미

 예전에 같이 일했던 디자이너가 시안 리뷰를 할 때 심플이 콘셉트라고 말한 적이 있다. 그러자 디렉터 한 명이 "디자인은 원래 심플해야지. 심플이 콘셉트라고?" 나 역시 속으로 같은 생각을 했다. '심플이 콘셉트라면 콘셉트가 없다는 얘기 아닌가?' 그렇게 시안 리뷰를 진행했고 결국 뚜렷한 콘셉트를 파악하지 못한 채 리뷰는 마무리되었다.

 디자인이 단순함을 추구한다는 사실은 이미 많은 디자이너가 알고 있다. 디자인의 거장 디터 람스가 강조한 'Less but Better' 등을 포함해 수많은 디자이너가 디자인은 단순함을 추구해야 한다고 말한다. 그렇다면 "디자인은 왜 단순함을 추구하는가?"라는 질문을 던져 볼 수 있다. 월터 아이작슨이 쓴

《스티브 잡스》를 보면 단순함을 중요하게 여기는 조니 아이브의 생각을 알 수 있다. 그는 사람들이 단순한 것을 좋은 거라 생각하는 이유가 물리적인 제품을 사용하며 그것을 제압할 수 있다고 느끼는 것을 좋아하기 때문이라고 말한다. 단순함은 시각적 스타일 중 하나가 아니라 복잡한 것에 질서를 부여하고 제품이 사용자에게 순종하게 만드는 방법이라는 의미다. 단순함을 위해서는 본질 이외의 부분을 제거해야 하는데 이는 제품의 본질부터 세세한 구성과 제조 방식 등 제품에 대한 모든 것을 이해해야 가능하다.

조니 아이브는 애플의 디자인 팀에게 "무엇을 더 넣을지 고민하지 말고 무엇을 더 빼야 할지 고민하라"고 조언한다. 이쯤 되면 디자인이 왜 단순함을 추구하는지 감이 오지 않는가? 스티브 잡스는 레오나르도 다빈치의 말을 인용해 "단순함은 궁극적인 정교함이다"라고 정의했다. 바로 본질만 남기는 것이 더 정교하다는 의미다. 디자인이 단순함을 추구하는 이유는 본질을 통제하기 쉽고 사용하기 더 편하기 때문이다.

본질이란 무엇인가

디자인 콘셉트가 심플이라고 말한 디자이너는 아마도 시각적인 스타일을 이야기하려 했으리라 생각한다. 하지만 단순

함에 대해 조니 아이브가 설명했듯이 단순함은 하나의 시각적 스타일이나 미니멀리즘의 결과 또는 잡다한 것의 삭제가 아니다. 진정으로 단순하기 위해서는 매우 깊이 파고들어야 한다. 깊이 파고들어 본질을 파악하는 일이 시작이다.

그럼 본질이란 무엇인가? 〈표준국어대사전〉을 보면 이렇게 설명한다. "본디부터 가지고 있는 사물 자체의 성질이나 모습. 사물이나 현상을 성립시키는 근본적인 성질." 우리가 사용하는 도구나 제품은 모두 그것 나름대로 본질이 있다. 예를 들어 주방용 칼은 썰고 자르는 게 본질이다. 또 연필이나 볼펜은 종이에 글을 쓰는 것이 본질이다. 본질에 충실하도록 디자인해야 사용자가 통제하기 쉽다. 본질을 통제하기 쉬운 디자인이 좋은 디자인이다. 본질에 대한 중요성은 꼭 디자인에 적용되는 이야기만은 아니다. 피카소는 이런 본질을 추상으로 추출했다. 그럼 또 '추상'이란 무엇인가? 다시 사전에서 찾아보면 "여러 가지 사물이나 개념에서 공통되는 특성이나 속성 따위를 추출하여 파악하는 작용"을 말한다.

미셸 루트번스타인, 로버트 루트번스타인은《생각의 탄생》에서 피카소의 작품 '황소'를 예로 들어 추상을 설명한다. 피카소는 외곽선 몇 개로 황소를 표현한 그림을 그렸다. 마지막에 가서는 황소의 몸을 이루는 요소 대부분을 제거하고 머

리의 특징을 잡아낸 그림을 그렸다. 몸의 특징이 사라졌음에도 피카소의 그림은 '황소다움'의 본질을 보여 준다. 피카소에게 황소다움의 본질은 크기, 몸뚱이에 있는 게 아니라 뿔처럼 아주 단순한 부분에 깃들어 있었다. 《생각의 탄생》에서 추상은 본질을 파고드는 생각의 도구라고 소개한다. 소설가 윌라 케이터는 "추상화는 없어도 되는 관습적 형식과 무의미한 세부를 골라내고 전체를 대표하는 정신만을 보존하는 일이다"라고 정의한다. 바로 디자인이 무엇을 빼야 할지 고민하는 것과 일맥상통한다. 그 고민은 본질만을 보존하기 위한 고민이어야 한다. 그것은 버릴 게 무엇인지 알아내는 것이다.

단순함과 복잡함

본질을 망각한 채 기능에만 집착하면 무엇이든 점점 복잡해진다. 기능에 대한 로망이 개발자를 자주 착각에 빠지게 한다. 사용자가 온전히 통제하지도 못하는데 말이다. 디자인 동상이몽이다. 앞에서 디자인이 단순해야 하는 이유를 사용자가 본질을 온전히 통제하기 위해서라고 했다. 본질을 통제하기 위해서는 복잡함보다는 단순함이 더 유리하다(단, 정말 본질만을 남겼을 경우). 복잡하면 통제가 어렵다. 단순하면 통제가 쉽다.

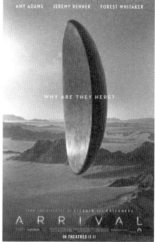

▌복잡함보다는 단순함이 본질을 전달하기 유리하다.

영화 포스터는 개봉하는 지역 정서를 반영해 현지화한다. 왼쪽의 이미지는 2017년 국내 개봉 당시 〈컨택트(Arrival)〉 포스터고 오른쪽은 북미 개봉 포스터다. 복잡함은 무질서이고 단순함은 질서다. 왼쪽의 복잡한 비주얼은 이해하기 어렵다. 하지만 오른쪽의 단순한 비주얼은 이해하기 쉽다.

스티브 잡스는 아이폰 발표 키노트에서 기존 스마트폰은 잘못 만들어졌으며 전혀 스마트하지 않다고 말했다. 수많은 버튼은 불필요하며 사용자가 통제하기 좋은 디자인이 아니라고 했다. 애플은 조니 아이브가 디자인한 버튼 세 개짜리 아이

폰에 기존 스마트폰의 모든 기능을 구현했다. 무엇을 빼고 무엇을 남길지, 단순함에 대한 고민이 아이폰을 탄생하게 한 것이다. 기존 방식으로 단순함을 이루지 못한다면 그것을 이루기 위한 새로운 방식을 찾아야 한다.

단순함을 이루기 위해선

스티브 잡스와 조니 아이브는 단순함에 집착했다. 또한 그것이 더 좋은 제품을 만들게 한다는 믿음이 같았다. 아이브는 중간관리자를 거치지 않고 잡스와 직접 소통했으며 잡스는 아이브가 이끄는 애플 디자인 스튜디오의 디자인에 맞춰 제품을 설계하도록 엔지니어팀에 지시했다. 대부분의 기업은 엔지니어 설계에 맞춰 디자인을 진행한다. 그렇기 때문에 애플의 엔지니어팀과 디자인팀은 자주 충돌했는데 그때마다 잡스는 디자인 편을 들어줬다. (아이폰4의 데스그립 사태처럼 둘의 고집이 항상 옳은 것은 아니었다.) 잡스는 '형태는 기능을 따른다'를 뒤집어 '기능은 형태를 따른다'를 고수했다. 모든 설계를 디자인에 완벽하게 맞추길 원했다. 그렇다면 애플 디자인은 왜 단순할까? 애플의 디자이너 역량이 뛰어나서일까? 그것보다는 당장 눈앞의 매출보다 좋은 제품을 만들기 위한 리더의 고집과 결단이 더 중요하다.

좋은 제품을 만들기 위해서는 최종 결정권자의 안목이 매우 중요하다. 애플의 디자인이 단순한 건 애플의 디자이너들 때문만은 아니다. 그들의 노력과 역량을 무시하는 게 아니다. 다만 애플의 디자인이 단순함을 가진 결정적 이유는 애플의 리더인 잡스의 철학 때문이었다. 잡스는 항상 기술과 인문학의 교차점을 강조했다. 단순함은 사용자를 위해 인식의 마찰을 줄이는 행위다. 그렇게 마찰을 줄이면 사용자는 제품을 쓸 때 통제하기가 더 쉬워진다. 애플은 마찰을 줄이는 데 기술을 활용했다.

그것이 잡스의 철학이었다. 철학이 없다면 소신을 지키기 힘들다. 소신이 없다면 좋은 제품을 만들기 어렵다. 리더에게 철학이 필요한 이유다. 리더는 철학으로 팀원들에게 동기부여를 하며 훌륭한 제품을 만들어야 한다. 2019년 아이브가 애플을 떠난다는 기사를 접했다. 아이브가 애플을 떠나는 데는 여러 가지 이유가 있겠지만 더 이상 애플이 잡스의 철학을 따르지 않기 때문이 아닐까 추측해 본다.

일관성 유지의 이유

디자인을 하면서 가장 많이 듣는 단어 중 하나가 일관성이다. '디자인에 일관성이 없다'라는 피드백은 디자인에 질서와 규칙이 없다는 말과도 같다. 어떠한 개념에 접근할 때 나는 항상 사전에서 명확한 의미를 먼저 찾아본다. 그렇다면 일관성을 사전은 어떻게 정의할까? "하나의 방법이나 태도로써 처음부터 끝까지 한결같은 성질." 그렇다면 일관성은 변하지 않는 질서 또는 반복되는 규칙으로 해석할 수 있다.

2013년 애플 디자인 어워드 우승 앱인 야후의 날씨 앱이 안드로이드 버전으로 출시됐었다. 당시 야후의 날씨 앱은 굉장히 유니크했다. 날씨와 장소를 고려해 그 지역의 실제 사진을 제공했다. 사진 공유 플랫폼인 플리커Flickr 사진을 실제 유

저들이 올린 이미지 그대로 따로 가공하지 않고 활용했다. 플리커에 올라오는 사진은 수준이 높다. 사용자끼리 경쟁 심리가 있어 최상의 사진만 올리기 때문이다. 덕분에 굉장히 자연스러운 날씨 콘텐츠를 제공했다. 하지만 안드로이드 버전이 출시됐을 때는 iOS의 스타일과 별반 다르지 않았다. UI 스타일을 iOS 그대로 출시했기 때문이다. 그때 구글의 한 디자인 리더가 그 부분을 지적하며 일관성에 대해 이렇게 말했다. "우리가 사물을 쉽게 이해하고 사용할 수 있는 이유는 일관성이란 강한 속성이 작용하기 때문입니다."

야후의 날씨 앱은 매우 세련되고 아름답지만 안드로이드 디자인 일관성에 위배된다. 안드로이드 생태계에는 맞지 않는 디자인이다. 그때는 구글의 머터리얼 디자인(Material Design)이 발표되기 전이었지만 개발 가이드는 존재했다. 그가 지적한 것은 디자인 퀄리티가 아니라, 배포한 생태계의 일관성을 따랐는지 아닌지의 문제였다. 왜 일관성을 지적했을까?

일관성과 패턴

일관성은 변하지 않는 질서 또는 반복되는 규칙이다. 한마디로 패턴이다. 우리는 패턴 속에 살아간다. 누구에게나 패턴이 있고 최적의 패턴을 찾아 살아간다. 디자인에도 패턴이 있

다. 그것은 일관성이다. iOS만의 UI 패턴, 즉 일관성이 있는 반면 안드로이드 UI 스타일에도 패턴이 존재한다. 과연 iOS의 UI 스타일을 안드로이드에 사용하는 것이 적절한가?

사용자는 자신의 OS 패턴에 익숙하다. 익숙한 패턴에 변화가 생기면 사용성이 떨어질 수 있다. 항상 위치했던 곳에 버튼이 없거나, 동작 패턴이 바뀌면 당연히 사용성은 떨어진다. 나는 항상 7시에 일어나 7시 30분에 지하철로 출발한다. 평일 출근 패턴이다. 간혹 30분에 지하철로 출발했지만 놓고 온 물건이 있어 다시 집으로 돌아갈 때면 그날은 출근 패턴이 깨지게 된다. 40분에 오는 지하철을 놓친다는 의미고 회사에 도착하는 시간 또한 늦어진다는 뜻이다. 그렇다고 하루의 패턴이 몽땅 깨지지는 않는다.

그렇다면 디자인에서 패턴이 깨지면 어떻게 될까? 패턴의 가장 큰 장점은 예상이 가능하다는 점이다. 사용자가 제품이나 서비스를 사용할 때는 예상 가능해야 한다. 디자인에서 패턴이 깨진다면 사용자는 혼란을 느낀다.

일관성과 사용성

음료수의 뚜껑은 왼쪽으로 돌리면 열리고 다시 반대로 돌리면 닫힌다. 음료수를 열고 닫는 방향은 전 세계가 동일하다.

방향에 대해 정확하게 기억하지 못해도 일단 음료수의 뚜껑을 잡으면 무의식 중에 왼쪽으로 돌린다. 일관성의 강력한 힘이다. 일본 자동차는 운전석이 오른쪽에 있다. 한국과는 반대다. 한국 운전자가 일본에서 주행할 때 역주행하는 실수를 저지르는 이유 또한 일관성의 속성 때문이다. 이렇듯 일관성이 깨지면 사용자는 혼란에 빠진다. 디자인에서 일관성을 고민하는 이유는 사용성과 밀접한 연관이 있기 때문이다.

iOS 앱을 디자인할 때 iOS의 아이콘을 그대로 사용하는 디자이너가 있는가 하면 완전 새롭게 디자인하는 디자이너가 있었다. 후자의 경우 의미를 재해석하고 새롭게 디자인을 해야지 제공하는 리소스를 그대로 쓰는 일은 부끄러운 짓이라 주장했다. 열정에는 존경을 표한다. 하지만 일관성이란 속성을 감안하면 어떨까? 상황에 따라 다를 수는 있겠지만 사용성과 연관되는 일이라면 다시 생각해 보는 편이 좋다. 모든 앱마다 공유 아이콘의 스타일이 다른 이유는 후자의 디자이너가 많기 때문일 것이다. 스타일 때문에 사용성이 현저히 떨어지진 않겠지만, 그런 디자이너가 음료수 뚜껑 여는 방향을 오른쪽으로 디자인할 가능성은 존재한다.

일본 자동차 브랜드에서 수출용 차량은 운전석을 오른쪽으로 제작할까? 수입하는 나라의 일관성에 맞게 운전석의 위

치를 고려한다. 사용성 문제이기 때문이다. 불과 수년 전만 해도 운전석을 오른쪽으로 제작한 차량을 그대로 수출했다. 그 차로 하이패스 없이 톨게이트에서 통행 요금 계산을 한다고 생각하면 끔찍하다.

일관성 있는 디자인

프로젝트를 진행할 때면 일반적인 방식은 차별점도 아이디어도 없어 보인다. "일반적인 방식은 똑같아서 차별성이 없어 보이겠지? 그럼 우리는 반대로 간다!" 특별한 이유 없이 일반적인 방식을 벗어나는 시도는 마치 음료수 뚜껑 방향을 반대로 디자인하는 일과 같다. 뚜렷한 이유와 전략 없이 일관성을 벗어나려 하면 매우 큰 위험을 동반한다. 바보도 아니고 그런 디자이너가 어디 있냐고 반문할 수도 있지만 실제로 실무에서 자주 목격하는 상황이다.

부분만을 보게 되면 시야가 좁아진다. 일관성은 부분이 아닌 전체를 봐야 한다. 또한 차별성은 일관성의 반대가 아닌 일관성 유지에서 시작해야 하며 이를 뒤집기 위해서는 설득력 있는 전략과 콘셉트가 있어야 한다. 지루하거나 차별성이 없어 보인다고 무턱대고 변경할 부분이 아니라는 뜻이다. 일관성은 사회적 합의를 의미한다는 사실을 잊지 말자.

콘텐츠 커뮤니케이션

서비스의 핵심은 콘텐츠다. 누가 더 차별성 있는 콘텐츠를 보유하고 또 그것을 시각적으로 매력 있게 어필하는지에 따라 경쟁력이 달라진다.

우리가 평소 사용하는 서비스는 저마다 특화 콘텐츠가 있다. 콘텐츠는 매체 안에서 서비스가 커뮤니케이션하기 위한 모든 것을 지칭한다. 배달 서비스 콘텐츠는 배달 음식에 특화되어 그것과 연결된 스토리 비주얼과 카피로 이루어진다. 패션 커머스 콘텐츠는 스타일리시한 비주얼과 카피로 구성되어 있다. 사용자가 서비스의 스토리, 정체성, 포지션을 확인할 수 있는 일종의 정보다. 정보가 명확할수록 사용자와 수월하게 소통할 수 있다. 비즈니스 용어 중에 '진실과 마주하는 순간'이

라는 말이 있다. 소비자는 사소한 배너 이미지, 전단지 이미지로도 기업과 마주한다. 그것이 바로 진실과 마주하는 순간이다. 매체 중요도가 낮다고 해서 일관성 없는 톤 앤 매너 콘텐츠를 제공해서는 진실을 전달하기 어렵다. 서비스가 전달하는 크고 작은 모든 것은 사용자와 소통을 위한 콘텐츠다.

콘텐츠는 어떻게 이루어질까?

온라인 서비스에서 콘텐츠는 시각 요소를 중심으로 구성된다. 전달하고자 하는 정보를 시각적으로 극대화해서 사용자에게 어필한다. 시각 요소는 보통 비주얼과 텍스트로 나눌 수 있다. 비주얼만으로 정보를 전달하려면 한계가 있고 텍스트만으로도 정보를 전달하기에는 부족하다. 비주얼과 텍스트, 이 둘이 연관성을 지녔을 때 콘텐츠 경쟁력을 극대화할 수 있다.

비주얼과 텍스트를 같이 사용해야 정보 전달에 더 용이하지만 둘 중 하나만 사용하는 전략을 쓸 때도 있다. 서비스 론칭 전 제한된 정보만으로 소비자의 호기심을 유발하기 위한 티저 광고는 비주얼만을 노출하기도 한다. 또 배달의민족처럼 언어유희의 콘셉트로 텍스트만 사용하는 사례도 있다. 다만 장기적인 스토리 로드맵이 있는 상황이 아니라면 쓰지 않는 편이 좋다.

실무에서는 보통 기획 조직에서 콘텐츠 스토리를 만들고, 스토리의 핵심을 전달할 수 있는 키 카피를 만든다. 기획 조직 안에서도 기획자, 카피라이터 등으로 역할이 나뉜다. 기획에서 콘텐츠 스토리와 키 카피가 나오면 디자이너는 이를 시각으로 전하는 비주얼 톤 앤 매너를 정리한다. 비주얼 톤 앤 매너는 키워드 이미지 맵으로 정리하면 공유와 이해가 수월하다. 협의를 거쳐 콘텐츠 스토리, 키 카피에 부합하는 비주얼을 결정하고 보정 작업을 거쳐 완성도를 높인다. 그렇게 콘텐츠가 탄생한다.

콘텐츠 커뮤니케이션

그렇다면 콘텐츠의 목적과 기능은 무엇인가? 서비스의 스토리를 알리고, 스토리에 공감을 유도하여, 사용자와 커뮤니케이션하기 위함이다. 커뮤니케이션은 앞에서 말한 콘텐츠의 시각 요소인 비주얼과 텍스트가 긴밀하게 연결되지 않으면 제대로 이뤄지지 않는다. 비주얼은 보여 주고자 하는 것, 텍스트는 말하고자 하는 것이다. 둘의 연결이 중요하다.

보여 주고 싶은 것과 말하고 싶은 것이 강하게 연결되지 않으면 콘텐츠 속 정보는 힘을 얻지 못한다. 나는 그런 상황을 미스 커뮤니케이션이라 말한다. 우리 생활 속에서도 흔히 일

어나는 상황이다. 보여 주는 것과 말하는 것이 다르면 누구도 공감하지 않는다.

럭셔리하다고 말할 때는 럭셔리한 비주얼을 보여 줘야 하고 감성적인 것을 말할 때는 감성적인 비주얼을 보여 줘야 한다. 이것이 이성과 감성의 합리적인 연관성이라 생각한다. 물론 이는 서비스가 말하고자 하는 궁극적인 스토리를 기반에 두어야 한다. 스토리 또는 콘텐츠에 대해 내게는 몇 가지 기준이 있다. 말이 되는가? 기대감을 유발하는가? 누구나 듣고 싶어 하는 이야기인가? 아래 예시 비주얼 이미지를 보면 유럽이 떠오른다. 건축 양식과 사진의 분위기로 짐작할 뿐이다.

❚ 유럽 이미지.

그러나 앞에서 말했듯이 비주얼만으로는 커뮤니케이션할 수 없다. 비주얼과 연결되는 텍스트, 키 카피를 활용하면 커뮤니케이션이 더 선명해진다. 비주얼과 카피가 서비스 스토리와 연관성이 높을수록 더 강력한 커뮤니케이션이 이루어진다.

콘텐츠 디자인에서 중요한 요소는 비주얼과 스토리를 설명하는 텍스트인 키 카피이다. 이 둘을 따로 분리해서 나열해 보고 서로 연결해 보면서 최적의 조합을 찾아내야 한다. 다시 아래 이미지를 보자. 아무 메시지가 없던 비주얼에 키 카피가 더해져 하나의 커뮤니케이션 콘텐츠가 되었다.

▌비주얼과 텍스트가 연결되어야 커뮤니케이션할 수 있다.

콘텐츠는 스토리다

브랜드에 대한 정체성, 그리고 서비스에 대한 정보, 이 모든 것은 콘텐츠를 통해 전달된다. 그렇기 때문에 콘텐츠는 스토리가 중요하다. 스토리가 중요한 이유는 커뮤니케이션의 핵심이기 때문이다. 이야기, 즉 스토리가 있을 때와 없을 때는 큰 차이가 있다. 스토리가 있으면 귀가 더 쫑긋해 콘텐츠, 나아가 브랜드에 더 집중하고 궁금해 한다. 또 콘텐츠는 스토리를 유지하기 위해 꾸준히 관리해야 한다. 일관성 있게 보여 주는가? 궁극적인 스토리에 근거하는가? 의도대로 정말 전달되고 있는가? 이런 여러 가지 질문에 주저 없이 답할 수 있도록 꾸준한 관리가 필요하다. 관리가 잘되는 브랜드와 서비스는 그렇지 않은 것들보다 커뮤니케이션의 깊이가 다르다. 일관성 있게 관리되는 콘텐츠는 소비자에게 좀 더 수월하게 각인된다. 그렇기 때문에 연관성 있는 스토리를 만들고 콘텐츠로 제대로 보여 주고 꾸준히 관리해야 한다.

사회 안에서 컬러란?

나는 컬러에 약한 편이다. 색상에 대한 감각이 뛰어나지 않다. 그렇다면 나는 컬러에 대해 무슨 얘기를 할 수 있을까? RGB, CMYK, 색상환표, 보색대비, 채도, 명도와 같은 검색만 해도 알 수 있는 뻔한 얘기는 굳이 이 책에서 다룰 필요가 없다고 생각한다. 여기서는 컬러가 사회 안에서 어떻게 작동되는지를 함께 생각해 보았으면 한다.

디자인은 사회 안에서 작동한다. 디자인의 구성 요소인 컬러도 마찬가지다. 서비스 UI·UX를 디자인할 때 컬러는 매우 중요하다. 컬러로 중요한 정보의 우선순위를 표현할 수도 있고 CTA(call to action, 콜 투 액션)의 주목도를 강조할 수도 있다. 사용자가 서비스를 사용하는 동안 위험, 주의, 안전을 컬러로

전달할 수도 있다. 사용자에게 경각심을 주는 정보를 제공할 때나 중요한 정보를 삭제하기 전에는 경고 문구를 표시하는 데 흔히 빨간색을 사용한다. 주의를 요할 때는 노란색, 안전한 상황에서는 초록색 또는 파란색을 쓴다. 그렇다면 이 세 가지 컬러의 의미는 어디에서 왔을까? 바로 우리가 매일 보는 신호등에 있는 컬러다.

빨강, 노랑, 초록의 사회적 의미

자동차 신호등 기준으로 말하면 빨간색은 정지, 노란색은 주의, 초록색은 안전하게 내가 주행을 할 수 있다는 신호다. 신호등의 세 가지 컬러는 사회적 약속이다. 세계 어디를 가도 동일하다. 사회 안에서 깊게 인식된 약속이기 때문에 누구나 세 가지의 컬러가 가지고 있는 의미를 쉽게 이해할 수 있다. 서비스 UI·UX를 디자인할 때 이 세 가지 컬러의 의미를 맥락에 따라 동일하게 사용하기도 한다. 중요한 정보를 삭제하기 전이나 잘못된 정보를 작성했을 때 빨간색으로 정보를 표시해 준다. 비밀번호 설정 시 보안이 취약한 비밀번호 조합은 빨간색으로 표시한다. 보안이 보통이라면 노란색, 보안이 높은 조합이면 초록색으로 표시한다.

세 가지 컬러는 인간이 사회 안에서 위험, 주의, 안전의 의

미로 강하게 인식하고 있는 컬러다. 그러니 이런 사회적 인식의 요소를 사용하면 사용자가 이해하기 더 쉽다. 만약 어떤 디자이너가 위험, 주의, 안전의 의미를 새로운 컬러로 디자인하면 컬러의 의미를 사용자에게 인식시키기까지 많은 혼란이 빚어지고 시간이 필요하다.

기아자동차가 현재 로고로 리뉴얼하기 전 오랫동안 로고를 비롯한 브랜드 아이덴티티 컬러로 빨간색을 썼다. 현대자동차는 파란색이었다. 그 무렵 잠시 현대자동차는 내장 계기판 조명 또는 옵션 버튼을 파란색으로 디자인했고, 기아자동차는 빨간색으로 디자인했다. 문제는 기아자동차에서 나왔다. 계기판과 차량 옵션 버튼을 빨간색으로 디자인하니 경고를 알리는 경고등과 비상등의 컬러가 눈에 띄지 않았다.

자동차 계기판에서 노란색 경고등은 급하지 않지만 점검을 요하는 상태고, 빨간색 경고등은 바로 점검을 받아야 하는 긴급한 상태다. 초록색은 정상인 상태다. 그런데 내장 계기판 조명과 옵션 버튼을 빨간색으로 디자인했으니 어땠겠는가? 기아는 아이덴티티 컬러를 반영해 빨간색으로 디자인했지만 차량이라는 제품의 맥락을 충분히 고려하지 못한 듯했다. 다행히 그리 오래 지나지 않아 다시 컬러를 바꾸었다.

컬러를 선택할 때는 맥락을 살펴라

그렇다면 세 가지 컬러가 담고 있는 의미는 모든 곳에서 동일하게 적용될까? 결론부터 말하자면 아니다. 맥락에 따라 의미가 달라진다. 맥락은 사물 따위가 서로 이어져 만들어 내는 관계나 흐름을 말한다. 오래전 한 기업의 대시보드 프로젝트를 진행할 때 일이다. 대시보드는 경영진이 매출, 매입, 날씨, 주식 시장 상황 등 비즈니스와 연관 있는 정보를 한 화면에서 간략하게 확인할 수 있도록 하는 역할이다. 그중에서 주식 정보를 디자인할 때 에피소드다.

그때는 주식을 하는 사람이 손에 꼽을 정도로 적었다. 나는 주식에 대해 전혀 몰랐고 프로젝트를 담당하던 디렉터 또한 마찬가지였다. 주식 정보는 사려는 사람이 많아 주식 가격이 오르면 빨간색, 팔려는 사람이 많아 주식 가격이 하락하면 파란색으로 표시된다. 앞에서 말한 신호등의 빨강은 위험, 초록은 안전의 의미와는 반대다. 나는 주식 사이트를 확인하고 주식이 오를 때 빨간색, 떨어질 때 파란색으로 디자인했다. 그런데 디렉터가 내 시안을 확인하면서 "아니, 주식 가격이 떨어지면 사용자 입장에서 위험인데 왜 파란색으로 디자인했어? 제대로 한 게 맞아?"라는 질문을 던졌다. '들어 보니 그렇네!' 하는 생각과 보통 빨강은 위험, 파랑은 안전인데 사용자 입장

에서 주식의 가격이 떨어지면 위험이고 오르면 안전 아닌가, 나 또한 기준이 흔들리기 시작했다. "제가 실수한 것 같네요. 다시 확인해 보겠습니다" 하고 주식 사이트를 확인하기 시작했다. 하지만 우리 같은 생각으로 컬러를 사용한 곳은 한 군데도 없었다. 처음에 디자인한 컬러의 정보가 맞았다.

이처럼 컬러는 사회 안에서 맥락에 따라 그 의미가 다르다. 컬러에 의미를 적용하기 전에 사회적 맥락을 확인하는 작업이 중요하다. 한 가지 더! 브랜드 디자인을 할 때도 컬러는 굉장히 중요하다. 브랜드를 받아들이는 소비자 입장에서 컬러는 브랜드를 판단하는 매우 중요한 정보이기 때문이다. 만약 럭셔리 브랜드 비주얼을 디자인한다면 기존에 자리매김한 럭셔리 브랜드의 컬러를 조사하고 분석해 보길 바란다. 그중 자주 눈에 띄는 컬러가 있다면 럭셔리를 표현하는 데 유리한 컬러다. 앞에서 말했듯이 사회에서 이미 인식이 굳어 있는 요소를 활용하는 방법이 더 유리하다는 뜻이다.

내 경험으로 보면 럭셔리 브랜드들이 많이 쓰는 컬러는 퍼플, 블랙, 골드 브라운 컬러가 있다. 만약 새로운 럭셔리 브랜드에 노란색을 사용한다면 럭셔리라는 속성을 사람들이 인식하기까지 다소 어려움이 있을 것이다. 그동안 사회적으로 노란색이 럭셔리로 인식된 사례가 별로 없기 때문이다. 하지만

방법이 있다. 노란색을 럭셔리로 사회에서 인식하도록 당신이 만들면 된다. 다른 말로 차별화 전략이다. 많은 곳에서 사용하는 컬러는 쉽게 인식하는 장점이 있지만 그만큼 차별화는 없다. 럭셔리를 노란색으로 표현한다면 분명 차별화 요소가 될 수도 있다. 하지만 사회에 새로운 정보를 인식시키려면 많은 비용과 시간이 들어간다. 이미 사회 안에서 인식되어 있는 컬러를 활용하는 것이 비용과 시간 측면에서 더 유리하다. 디자인을 하면서 컬러를 사용하기 전에 내가 사용하는 컬러가 사회에서 어떤 맥락으로 인식되어 있는지를 먼저 파악하라.

타이포그래피 알맞게 쓰기

"타이포그래피란 글자를 의미하는 그리스어 'typo'에 어원을 두고 있으며, 전통적으로 활판인쇄술과 관련하여 글자의 활자 및 조판의 디자인을 의미하는 말이었으나, 미디어가 확장됨에 따라 볼록판 인쇄나 금속 활자 인쇄가 지배적이지 않은 현대의 디자인에서는 훨씬 넓은 의미를 갖게 되었다."

〈한글글꼴용어사전〉에서 설명하는 타이포그래피의 정의다. 요즘에는 인쇄 기법이 달라지며 더 많은 폰트(글꼴)를 활발히 사용할 수 있게 되었고 다양하게 개발이 이루어졌다. 타이포그래피, 폰트, 타입페이스는 세밀하게 구분하면 각각 뜻이 다르나 이번 장에서는 이해를 위해 넓은 범위로 모두를 동일

한 의미로 다루려고 한다.

　나는 폰트를 크게 디스플레이 폰트와 본문용 폰트로 나눈다. 디스플레이 폰트는 오영식 대표의 강의를 들으면서 알게됐다. 오영식 대표는 현대카드에서 디자인실장으로 일할 때지금의 브랜드를 개발하여 사람들에게 각인시킨 인물로 현재는 토탈임팩트라는 디자인 에이전시를 운영하고 있다. 오영식대표가 현대카드의 U&I 폰트를 개발할 당시 디스플레이용으로 개발했다는 얘기를 했다. U&I 폰트는 카드의 물리적 형태, 특징을 서체에 반영하여 만든 현대카드의 브랜드 자산 중 핵심이다. 폰트를 개발하고 몇몇의 사람이 본문에 정보를 표기하는 데 U&I 폰트를 사용했다. 그때마다 오영식 대표는 U&I폰트는 본문용 폰트가 아닌 디스플레이 폰트라고 해명했지만아무도 이해하지 못했다고 한다. 크기가 작아지면 가독성이떨어지는 현상이 디스플레이 폰트 고유의 특징이다.

　본문용 폰트는 정보를 표기하는 가독성 높은 폰트를 말한다. 이 책을 예로 들어 지금 읽고 있는 글은 본문용 폰트를 사용했다. 디스플레이 폰트는 크게 사용하여 폰트의 독특한 특징을 시각적으로 활용하는 역할을 한다. 주로 제목에 사용한다. 영화 포스터의 영화 제목을 디스플레이 폰트로 이해하면된다. 디스플레이 폰트는 특정 이미지를 구축할 수 있도록 개

발하고, 본문용 폰트는 가독성을 중요하게 고려하여 개발한다. 나는 주로 디스플레이 폰트 같이 크게 사용하는 타이틀을 디자인했다. 디스플레이 폰트 제작은 시간이 많이 필요하기 때문에 여기서는 폰트에 특징을 입혀 간단한 타이틀 이미지를 만드는 방법을 예로 설명하겠다.

하늘을 나는 이미지의 브랜드나 콘텐츠에 사용할 타이틀을 만든다고 가정하자. 항공사 관련 브랜드일 수도 있고 하늘을 나는 액티비티 스포츠의 콘텐츠일 수도 있다. 폰트든 타이틀이든 먼저 표현하고자 하는 특정 이미지의 메타포를 연구해야 한다. 그리고 사용 가능한 특징을 찾아내 시각화한다.

나는 먼저 '하늘을 나는'을 표현하기 위해 하늘의 특징을 키워드로 정리한다. 그 키워드를 중심으로 이미지 맵을 만들어 카테고리별로 분류한다. 또 이미지 맵을 기반으로 '하늘을 나는'이라는 특징을 시각적 형태로 표현할 방법을 연구하고 찾는다. 특징은 시각적으로 쉽고 간결하게 표현할 수 있어야 좋다. 물리적으로 하늘을 날기 위해서 필요한 것이 무엇인지 관찰하고 그것을 찾아 시각적 특징으로 표현하려 한다. 이렇게 '하늘을 나는'을 표현하는 특징을 찾고, 그 특징을 시각화하여 이미지를 테스트한다. 폰트에 일관되게 적용할 수 있는 특징을 폰트의 캐릭터라고 한다. 그 캐릭터를 알파벳이나 한글

의 모음, 자음에 적용하는 방법을 연구하고 찾는다. 그렇게 하면 새로운 디스플레이 폰트가 탄생한다.

브랜드 디자인을 할 때 대부분은 이런 과정으로 브랜드의 이미지를 시각적으로 표현할 수 있는 디스플레이 폰트를 개발하여 사용한다. 그럼 더 풍부하고 브랜드 결에 맞는 비주얼을 완성할 수 있다.

메타포 활용법

　　메타포는 〈표준국어대사전〉을 보면 "행동, 개념, 물체 등이 지닌 특성을 그것과는 다르거나 상관없는 말로 대체하여, 간접적이며 암시적으로 나타내는"것을 말한다. 한 마디로 연상 또는 암시로 이해하면 된다. 메타포를 보고 표현하고자 하는 이미지가 바로 연상된다면 꽤나 성공적인 메타포 선정이다. 반대로 표현하고자 하는 이미지와 전혀 연관성이 없다면 실패한 메타포 선정이다.

　　이번에는 메타포를 선정하고 특징을 관찰해 시각적으로 형태를 완성하는 과정을 예로 들어 보려 한다. 앞에서 말한 '하늘을 나는'과 연관된 브랜드나 콘텐츠에 사용할 수 있는 타이틀을 케이스 스터디 방식으로 진행해 보려 한다. 먼저 '하늘' 하면

생각나는 키워드를 정리한다. 표현하고자 하는 것이 '하늘'인지 '하늘을 나는'인지 정확하게 파악할 필요가 있다. 지금은 '하늘을 나는'을 표현하고자 한다. 그럼 하늘을 날 수 있는 존재가 무엇인지 다시 키워드를 정리한다. 하늘을 날기 위해서는 물리적으로 눈에 보이는 형태가 필요하다. 내가 관찰하고 생각한 것은 비행기 프로펠러, 비행기 날개, 조류 날개, 행글라이더 정도다. 키워드와 이미지를 한눈에 볼 수 있게 이미지 맵으로 정리하길 권한다. 디자인을 진행할 때 키워드와 이미지 맵을 정리하면 아이디어를 연결시킬 수도 있고 진행 과정의 흔적도 남아 나중에 프로젝트 케이스 스터디가 필요할 때 수월하다.

나는 여기서 시각적 형태로 쉽게 표현되고 폰트에 캐릭터를 부여했을 때 어색함이 없으며 조형적으로 아름다운 것을 발전시키려 한다. 또 사회적으로 인식하기 쉬운 형태의 메타포를 선정할 생각이다. 이 두 가지 기준으로 봤을 때 조류의 날개가 가장 적합해 보인다. 비행기의 프로펠러는 폰트의 캐릭터로 결합되기에는 너무 복잡한 형태다. 비행기 날개는 단독으로 썼을 때 형태에 특징이 없어 날개로 인지하기 어려워 보인다. 조류의 날개는 천사의 날개와도 닮았고 표현하기에도 간결하다. 또 사회적으로 쉽게 인식할 수 있는 시각 형태라 판단했다. 그럼 날개를 메타포로 한 단계 더 진행해 보자.

조류 날개를 조형적으로 표현하고 단순화 작업을 진행한다. 이때는 추상이라는 개념을 활용하면 좋다. 피카소는 황소를 그림으로 표현하며 점점 단순화했고 마지막에는 뿔만으로 황소를 표현했다. 추상은 복잡한 것을 조금씩 덜어내면서 최후에는 그 이미지의 본질만 남기는 과정이다. 나는 조류 날개의 본질만 남겨 폰트 캐릭터로 부여하려 한다.

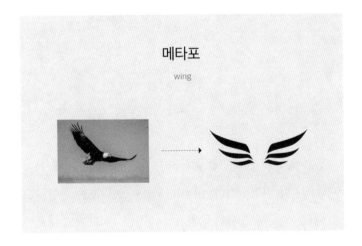

영문 단어 WING을 타이틀의 예시 폰트로 사용하겠다. 알파벳 W와 G에 세리프 형태로 날개의 메타포를 적용할 수 있어 보인다. 폰트는 구글 폰트에서 라이선스 무료이며 메타포와 어울려 보이는 폰트를 다운로드하였다. 지금은 예시로 보

여 주기 위해 폰트 하나로만 테스트를 하지만 실무에서는 수
십 가지로 테스트한다. 그럼 날개 메타포를 적용해 보자.

폰트에 날개 메타포를 적용하자 더 '하늘을 나는'에 가까
운 이미지가 만들어졌다. 이런 방식으로 메타포를 관찰하고
연구하고 적용해서 점점 발전시켜 나가면 된다. 앞의 예시는
작업 시간이 30분도 걸리지 않은 이미지다. 여기서 시간을 더
투자해 발전시켜 나가면 퀄리티도 더 높아진다. 메타포는 폰
트만이 아닌 여러 가지에 적용할 수 있다. 비주얼에 적용할 수
도 있고, 아이콘이나 픽토그램에도 적용할 수 있다. 메타포의
개념을 이해하면 디자인 전반에 활용할 수 있다.

UI 편집 디자인

콘텐츠 디자인을 하다 보면 우선순위에 따른 정보 가공 과정을 거치지 않은 기획안을 전달받을 때가 있다. 우선순위를 정하고 가이드를 설정하는 일은 디자인 작업에 들어가기 전 기획 단계에서 선행해야 하지만 그렇지 않을 때가 종종 있다. 그럴 때는 우선순위에 따른 정보 가공이 필요하다. 이번에는 콘텐츠를 우선순위에 맞춰 분류하고 시각적으로 구조화하는 방법을 다루려 한다. 이 글에서 콘텐츠는 UI상에서 사용자에게 전달하는 정보 또는 텍스트로 정의한다.

정보 파악하기

정보의 우선순위를 정하기 이전에 콘텐츠의 성격, 내용을

제대로 파악하는 일이 중요하다. 콘텐츠 프로모션인지 아니면 단순 공지인지 제품 설명인지 성향을 파악하고 그에 맞게 우선순위를 정해야 한다. 가장 중요한 정보는 무엇이고 먼저 읽도록 만들어야 하는 정보는 무엇일까, 콘텐츠의 성격과 목적을 생각하며 읽는 데서 시작이다.

대부분은 많은 정보를 노출하려고 하지만 정보가 많으면 사용자의 눈에 잘 들어 오지 않는다. 그럴 때 대부분 디자인에서 답을 찾으려 한다. 텍스트의 크기를 키우고 잘 보이는 원색으로 디자인하면 사용자의 눈에 잘 띄지 않겠냐는 말은 문제의 근원을 잘못 파악했을 때 하는 말이다. 사용자 눈에 띄지 않는 이유는 시각적인 부분보다는 정보의 맥락이 파악되지 않기 때문이다. 정보는 맥락에 맞게 정리해야 한다.

콘텐츠 우선순위 정하기

정보의 우선순위를 정하려면 먼저 '강'과 '약'을 구분한다. 가장 먼저 전달해야 하는 핵심 정보가 강이다. 약은 강을 보조하면 된다. 그런데 가장 흔히 하는 실수가 모든 정보를 강으로 설정하는 경우다. 모두 중요한 일은 있을 수 없다. 모든 정보가 중요하다고 할 때는 우선순위를 제대로 생각해 보지 않았을 때다. 우선순위는 상황과 맥락을 고려하면 분명히 정할 수 있

다. 정보는 중요한 순서부터 보여 주어야 전달력이 좋다. 다음 글은 마켓컬리 제품 설명을 참고했다.

우선순위 정하기

고슬고슬 따듯한 밥 위에 카레를 부으면 간편하면서도 소담스러운 한 끼가 완성되지요. 오늘 좀 더 특별한 카레를 맛보고 싶으시다면, 일본 가정집 식탁에 정말 오를 것만 같은 테이스티 도쿄의 카레를 만나보세요. 감자와 당근이 큼지막하게 썰린 노란 빛깔의 카레와 달리 테이스티 도쿄의 소고기 카레는 먹음직스러운 갈색 빛깔을 띱니다.

▌맥락을 고려해 정보의 우선순위를 정해 보자. (실제로 판매했던 제품의 설명을 참고했다. 주식회사 테이스티나인 '테이스티 도쿄'의 '소고기 카레')

이 글에서 중요한 정보는 무엇일까? 제일 중요한 정보는 제품명이다. 그리고 중요한 정보는 핵심 재료다. 그다음은 제품의 정서를 부각해 줄 '따뜻한' '소담스러운' 등의 형용사다. 브랜드명 '테이스티 도쿄'는 제품명과 함께 표기하면 된다. 나는 예제 글에서 중요한 3가지의 우선순위를 축약했다. 제품명, 핵심 재료 그리고 제품의 정서를 전해 줄 문구.

시각적 계층 구조 가이드 만들기

정보의 우선순위를 정한 뒤에는 강은 강으로 보이게, 약은 약으로 보이게 시각적으로 구성해야 한다. 스케일, 컬러, 여백 등을 활용할 수 있다. 가장 중요한 강은 크고 진하게, 약은 작고 조금 더 흐리게 구성하면 시각적 계층 구조가 완성된다. 시각적 계층 구조는 3단계까지만 사용하기를 권장한다. 계층 구조가 복잡하면 계층을 구분한 의미가 퇴색된다.

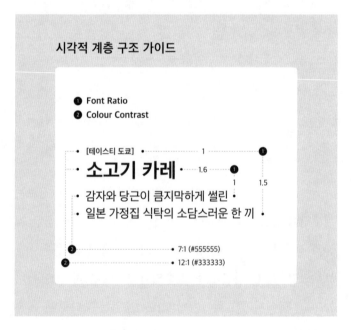

시각적 계층 구조 가이드는 일관성 있게 적용한다.

나는 앞에서 제품명이 가장 중요하고 그다음으로 핵심 재료 그리고 제품 정서를 담은 문구 순으로 얘기했다. 그렇다면 이를 어떻게 시각적으로 강과 약을 표현할까?

여기서는 폰트 크기를 1:1.5~1.6의 비율로 강과 약을 표현했다. 그리고 컬러와 여백 또한 활용했다. 컬러는 명도 대비 4.5:1 이상을 권장하며 연관 있는 정보끼리 묶어 여백, 즉 행간을 조정하면 좋다. 브랜드와 제품명, 핵심 재료와 제품의 정서를 담은 문구를 행간을 이용해 묶었다. 이렇게 정리한 시각적 계층 구조 가이드는 일관성 있게 적용해야 한다. 일관성은 패턴을 만들고 사용자가 패턴을 파악하면 정보 전달이 수월하다.

원고 속 정보를 사용자에게 전달하기 위해서는 가공 과정을 거쳐야 하지만 실무에서 그렇지 못할 때도 존재한다. 당황하지 말고 정보의 맥락을 고려해 우선순위를 정하고 그 우선순위에 맞는 시각적 계층을 설계해 제안해 보자.

디자인의 기본 시각 요소

디자인은 여러 시각 요소가 어우러져 완성된다. 시각 요소를 구성하는 과정에서 어떤 기준을 적용하고 표현하는지에 따라 효과가 충분히 달라질 수 있다. 같은 프로젝트라도 디자이너마다 시안이 다른 이유도 기준이 달라서다. 기준 하나하나 모두 중요하지만 그중에서도 조화가 가장 중요하다. 시각 요소를 구성할 때 각각의 기준을 고민하는 동시에 그 사이에 조화를 이루기 위해 노력하면 결과물이 더 좋아진다.

형태를 완성하는 것은 그리드

그리드grid 시스템을 활용하는 이유는 기준을 세워 일관성을 유지하기 위해서다. 오브젝트 형태의 기준도 레이아웃의

기준도 그리드로 세울 수 있다. 그렇게 세운 기준은 디자인 가이드의 한 부분이 된다. 그리드 시스템은 절대적인 규칙은 아니고 디자이너가 자유도를 발휘해 유연하게 사용할 수도 있다. 여기서는 자주 그리고 두루 사용하는 그리드를 소개한다.

먼저 웹에서는 12컬럼Columns을 자주 사용한다. 그 이유는 12컬럼은 6단, 3단, 2단으로 다양한 구성이 용이하기 때문이다. 성격에 따라 20컬럼도 쓰곤 한다.

모바일 환경에서는 화면의 크기에 따른 사용성을 고려해 3단 이상으로 레이아웃을 구성하지 않아 6컬럼을 자주 쓴다. 6컬럼은 1단, 2단, 3단으로 구성이 용이하다.

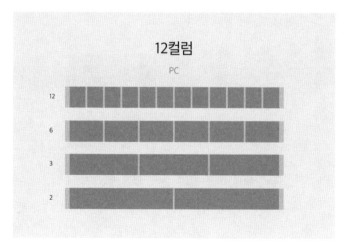

▌ 12컬럼은 6단, 3단, 2단으로 구성이 용이하다.

황금비

황금비는 기하학의 창시자 유클리드가 기원전 300년 무렵에 정의한 것으로 근삿값이 약 1:1.618이다. 하지만 미국 존스홉킨스대의 천문학자 마리오 리비오는 "대부분의 인공물과 관련해서 우리가 상식처럼 알고 있는 황금비율은 과학적인 근거가 없는 것"이라고 지적한다. 절대 수치가 아닌 하나의 기준으로 활용하면 좋다. 1860년경 독일의 심리학자 구스타프 페히너는 여러 종류의 사각형 가운데 가장 보기 좋은 사각형을 찾는 실험을 진행했다. 가장 많은 사람들이 선택한 사각형의 가로 세로 비율은 13:21, 약 1:1.615였다.

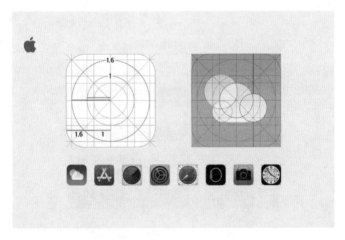

▌ 앱 아이콘에 황금비를 활용한 애플.

가독성

정보를 전달하는 텍스트는 가독성이 매우 중요하다. 핵심 정보라면 더 그렇다. 가독성을 높이기 위해서는 폰트의 크기, 명도 대비, 행간, 자간 등 여러 요소를 고려하고 구성해야 한다. 각 요소를 적절하게 조절하여 잘 읽히는 조합을 찾아내는 작업이 중요하다. 대부분 가장 일반적인 형태가 가독성이 좋다. 그 이유는 익숙하기 때문이다.

인지 시점의 일관성이 없으면 잘 읽히지 않는다. 또 행간이 너무 넓어도 잘 읽히지 않는다. 인지 시점이 일관되고, 행간 또한 최적의 비율을 유지하면 훨씬 읽기 편하다.

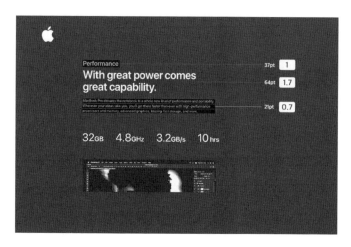

▎애플의 정보 구성 사례.

전체 정보는 대부분 제목, 부제, 요약문으로 구성된다. 정보를 구성할 때 폰트 크기에 차이를 두면 읽기 수월하다. 폰트에도 황금비를 활용할 수 있다. 애플은 황금비에 가까운 1:1.7의 비율을 활용해 정보를 구성한다.

가독성을 위해서는 배경색과 폰트색의 대비, 명도 대비도 고려해야 한다. 월드와이드웹(www)의 창시자인 팀 버너스 리는 웹의 힘은 보편성에 있다고 정의한다. 누구나 접근하고 사용하기 위해 최소한의 편의가 제공되어야 한다는 뜻이다. 중요한 정보는 웹 접근성을 고려해 명도 대비 4.5:1 이상을 권장한다. 이는 색약자와 저시력자를 위한 기준이다.

명도 대비

4.5:1

모래 시계 처럼 쌓이는　　　모래 시계 처럼 쌓이는　　　모래 시계 처럼 쌓이는

1.9:1　　　　　　　　　3:1　　　　　　　　　4.5:1

▌웹 접근성 기준 4.5:1을 권장한다.

이미지

커뮤니케이션 도구 중에 이미지만큼 쉽고 강력한 것도 없다. 잘 활용하면 강력한 커뮤니케이션 도구가 되지만, 자칫 연관성 없는 이미지는 커뮤니케이션 오류를 유발한다. 이미지는 그만큼 어떤 것을 보여줄지, 표현 방법은 어떻게 할지 많은 고민이 필요하다. 나는 이미지 콘셉트를 고민할 때 보통 키워드를 먼저 잡는다. 그리고 그에 맞는 이미지 맵을 만들고 목표에 점점 도달하기 위해 노력한다.

아이콘

아이콘icon 사용 시 가장 중요한 것은 상징성이다. 상징성을 표현하기 위해 메타포와 단순화 작업이 중요하다. 아이콘 또한 커뮤니케이션 요소임을 잊지 말아야 한다. 아이콘을 사용할 때와 사용하지 말아야 할 때를 구분할 필요가 있다. 단지 허전함을 달래기 위해 사용하는 일은 별로 권하지 않는다. 상징성을 통해 커뮤니케이션이 가능할 때 사용하길 권한다. 아이콘의 메타포는 대부분 아날로그 이미지에서 착안한다.

버튼

버튼은 UI에서 사용자의 의지에 따라 서비스를 작동하게

하고, 정보를 제공한다. 그렇기 때문에 사용자에게 버튼의 의미와 선택으로 일어날 변화를 명확하게 알려주어야 한다.

시각 보정

디자인하며 수치로 정확하게 표현해야 할 때와 눈으로 조정해야 할 때가 있다. 시각 보정은 디자이너의 경험을 바탕으로 한 노하우다. 수작업이 아닌 이상 보통 컴퓨터로 디자인 작업을 한다. 컴퓨터는 조형의 크기와 정렬, 색의 대비를 디지털 정보로 인식한다. 그 과정에서 오류가 있을 수 있다. 보통 얼라인 기능으로 수치상 정렬을 맞추지만 사람 눈에는 맞지 않아 보이거나 불안정해 보이는 상황이 종종 발생한다.

폰트는 같은 사이즈라도 볼드 적용 시 더 커 보인다. 그럴 경우 볼드를 2포인트 정도 줄이면 동일해 보인다. 동일 컬러를 사용해도 면적이 더 넓은 요소가 진해 보이고, 면적이 작은 요소는 더 연해 보인다. 둘 중 하나의 명도를 조정해 준다.

다음은 한 모바일 앱의 스플래시 화면이다. 좌측 이미지는 브랜드 로고를 정확히 중앙에 정렬한 이미지다. 우측은 정중앙보다 조금 위로 올려 보정한 이미지다. 보았을 때 어느 쪽이 더 편하고 안정감 느껴지는가? 우측 이미지다.

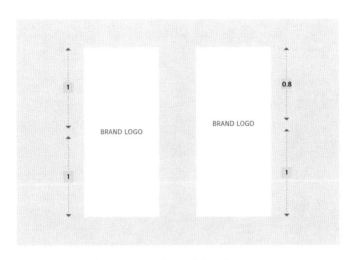

▌좌측은 정중앙 정렬, 우측은 상단으로 시각 보정.

콜 투 액션

UI에서 콜 투 액션, CTA은 매우 중요하다. CTA는 사용자를 최종 목적지로 향하게 해야 한다. 이를 위해서는 시각을 통한 유도가 필요하다. 쉽게 말해 시각적 강조와 위치다. CTA가 상단에 위치하는 것을 본 적이 있는가? 간혹 예외는 있지만 대부분 전체 내용 중 하단에 위치한다.

Part 04.

디자인 안목

함정에 속지 않고 합리적인 선택을 했는가?

현실을 왜곡하는 함정

처음 디자인을 시작했을 때 내 직무 명칭은 웹 디자이너였다. 2007년 아이폰이 출시됐고, 2009년부터 국내에서도 판매했다. 아이폰 출시 후 웹에서 모바일로 트래픽이 옮겨 가기 시작했다. 당시 구글 회장인 에릭 슈미트가 '모바일 퍼스트 월드 콘퍼런스'에서 모바일 퍼스트를 외치면서 관심은 더 커져 갔다. PC의 트래픽을 모바일이 넘어서리라는 예상은 당연했다. 그렇게 웹 디자이너들은 모바일 디바이스도 추가로 디자인해야 했다. 웹 사이트 디자인을 하면 모바일 디바이스에 맞게 모바일 사이트도 디자인했다. 그 과정에서 모바일 웹과 모바일 애플리케이션을 혼동하기도 했다. 결국 웹이라는 명칭이 디자인 사업의 영역을 좁아 보이게 만드는 상황이 됐

다. 더불어 에이전시의 사업 영역 또한 작아 보이게 만들었다. 그렇게 UI라는 명칭을 쓰기 시작했다.

UX는 어디에서 왔는가?

웹 UI, 모바일 UI 같은 표현과 함께 에이전시들은 모바일 사업 경쟁력을 강화하고 홍보하기 시작했다. 그리고 또 얼마 지나지 않아 UX라는 말이 나오기 시작했다. 그렇게 얼마 전까지 웹 에이전시였던 회사들이 UX 컨설팅 에이전시로 변신했다. 클라이언트들은 너도 나도 UX에 빠져들어 모바일 사업 관련 제안이나 구축 시 주요 전략으로 요청했다. 또 시간이 흘러 인하우스에도 UX 조직이 생겨났는데 에이전시 주요 인력들을 끌어모아 만들었다. 그렇게 UI 앞에 UX가 붙거나 UX 앞에 UI가 붙는 식으로 UX·UI 또는 UI·UX로 표기하며 사용하기 시작됐다. 아직도 궁금하다. UX 인력들은 갑자기 어디서 나타났을까?

그렇게 UX 인력이 나타났는데 그때 가장 혼란스러운 부분은 UX 인력은 '디자이너인가? 기획자인가?' 하는 점이었다. UX 인력은 보통 박사, 최소 석사 이상이었는데 UX 디자이너라는 명칭을 사용했지만 아트워크는 하지 않았다. 리서치나 분석이 주요 업무였다. 근데 왜 디자이너라는 명칭을 사용했

을까? 아마 디자인의 어원인 설계를 가져다 쓴 것 같다.

UX 인력을 채용하는 사람도 지원하는 사람도 헷갈려하던 시기다. 그렇게 'User Experience design'은 사용자 경험 설계라는 명칭으로 에이전시 또는 인하우스 조직에서 프로모션의 요소로 쓰였다. 고학력자로 구성된 UX 인력이 없는 조직은 UI 앞에 UX를 붙여 UX·UI 디자이너라는 직무를 만들고 채용하기 시작했는데, 이는 UI 디자이너가 UX도 수행한다는 뜻으로 굳혀지기 시작했다. 어찌하다 보니 웹 디자이너가 UI 디자이너로 또 UX 디자이너로 통하는 시대가 됐다. 그렇다면 UI 디자이너는 정말 UX를 하고 있을까? 대부분 UI 조직이 UX를 한다고 착각한다. UI 디자인에 앞서 리서치를 하고 분석을 하고 그 대안을 제시한다고 말이다. 그건 웹 디자인 시절에도 수행했던 과정이다. 그때도 리서치를 하고 분석을 하고 대안을 제시했다.

그렇다면 사용자 경험 설계가 무엇인지 논해 보자. 사용자 경험 설계 정의를 찾아보면 '사용자에게 경험을 제공하는 것'이라는 정의가 가장 많다. 여기서 사용자에게 '무슨 경험을 제공하냐고' 물으면 대체로 답이 없다. 보통 하는 말은 '긍정적인 경험'이 대부분이다. 모든 경험에는 동기가 있고 목적이 있다. 그 동기와 목적을 인간 중심에서 이해해야 하는 일이 UX다.

예전 공급자 중심의 시장에서는 인간을 이해하지 않았다. 정확하게 말하면 인간을 이해해야 할 이유가 없었다. 산업혁명 이후 생산의 총량이 늘어나면서 시장은 커지고 경쟁 또한 심화되었다. 그 후 우리는 생산과잉 시대에 살고 있고 공급자들은 경쟁에서 살아남기 위해 인간 중심 디자인의 중요성을 언급하기 시작했다. 경쟁은 초기 공급자 중심 생산에서 소비자 중심 생산으로 개념을 이동시켰다. 그 과정에서 인지심리학을 기반으로 한 많은 리서치와 연구가 힘을 얻게 된다.

목적에 부합하는 행동 유도 환경을 설계하는 일이 사용자 경험 설계인데, 그 과정에서 인지심리학을 활용해 인간의 행동방식을 발견하고 활용한다. 많은 경우 UI를 하면서 UX를 한다고 착각한다. 정말 당신은 인지심리학을 기반으로 리서치하고, 분석하고, 전략을 도출하는 일을 반복 수행하고 개선해 나가는가? 그것은 정말 인지심리학, 즉 인지과학을 기반으로 하고 있는가?

UX와 비즈니스에 대한 오해

UX을 하면 성공할까? 디자인이 성공의 필수 요소인가? 둘 다 아니다. 중요한 건 비즈니스 수익 모델이다. 보통 UX와 비즈니스를 혼동하는데 그 이유에는 스타트업들의 과장된

UX 예찬론이 한몫한다. 스타트업은 스마트하고 유연하고 창의적인 이미지를 잃으면 안 된다. 그런 이미지를 잃게 되면 투자받기 어렵고 소비자들에게 인식되기 어렵다. 스마트하고 창의적이라는 이미지를 유지할 수 있게 하는 도구가 필요하다.

이미 성공한 스타트업들은 자신들의 성과를 지나치게 포장한다. 고속 성장의 비결을 UX 방법론으로 달성한 주요 요인으로 포장해서 전도한다. 그런 포장은 보통 현재의 프레임으로 과거를 해석하면서 왜곡이 일어난다. 그 당시에는 성장에 대한 불확실성으로 불안에 떨었음에도 성공 궤도에 오르면 그때는 성장을 예측했고 확신했다고 왜곡한다. 또 성장할 수 있던 요소로 창의적 조직문화와 일하는 방식에 대한 부분을 포장하는데 그 과정에서 UX를 활용한다.

지금까지 성공한 스타트업들은 UX가 훌륭해서 성공했을까? 아니다. 비즈니스 수익 모델이 시장과 맞았기 때문에 성공할 수 있었다. 바로 모바일 시대에 모바일 시장과 잘 맞았던 비즈니스 수익 모델이었기 때문이다. PC의 트래픽을 모바일이 앞서기 시작하면서 로켓 성장이 가능했던 것이지 UX가 훌륭해서는 아니었으리라 생각한다. 또 경쟁자가 없던 초기 시장을 선점하여 로켓 성장이 가능했다고 봐야 한다. UX는 비즈니스 수익 모델의 제품화 과정이다. 제품화 과정이 훌륭해

서 성공하는 비즈니스는 없다. UX는 과정일 뿐이지 비즈니스의 본질이 아니다. 비즈니스 수익 모델이 시장 상황과 맞을 때 성공한다.

성과가 없는 건 UX 문제인가?

정말 성과를 달성하기 위해 UX가 필요한가? UX에 대한 긍정적인 효과도 인정하지만 UX가 마치 성과의 바이블인양 인식되는 현상은 바람직하지 못하다. UX는 단기간 성과를 위한 도구가 아니다. 점진적 개선으로 장기간의 계획이 필요하다. UX를 처음 접하는 사람에게 UX가 마치 로켓 성장의 치트키처럼 인식되는 일이 안타깝다. 스타트업의 투자 조건은 수익 발생 가능성을 중요하게 여긴다. 당장 수익이 발생하지 않아도 앞으로의 가능성을 평가한다. 수익 모델이 잘못됐을 때는 수익을 낼 수가 없다. 이는 성장 가능성을 평가할 수 없다는 말이다. 성장 가능한 수익 모델이 있고, 그 수익 모델을 소비자에게 전달하는 과정에 UX가 있다.

버튼의 위치를 결정하는 일은 UX일까, UI일까? 버튼의 테두리에 라운드를 적용해서 인지 요소를 줄이는 일은 UX일까, UI일까? 모든 사용자의 가독성을 고려해 텍스트의 명도 대비를 4.5:1 이상으로 맞추는 일은 UX일까, UI일까?

필요한 건 과연 UX일까, UI일까? 당신이 하고 있는 일은 UX인가, UI인가? 정말 UX를 통해 비즈니스의 로켓 성장이 가능하다고 믿는가? UX가 비즈니스를 당연히 성과로 이끈다는 현실 왜곡에 사로잡혀 있지 않은가? 비즈니스에 성과가 나타나지 않는 이유는 시장 흐름을 벗어난 사업 전략 문제일 가능성이 크지 않을까?

빠지기 쉬운 함정, 사용자 관점

UX에서 사용자 관점이란 말을 많이 들어 봤을 것이다. 디자이너가 만드는 모든 것은 사용자를 위한 것이기에 사용자의 관점으로 디자인해야 한다는 말은 너무도 당연하다. 은연중에 "사용자 관점에서 봤을 때 이게 맞아요"라고 말하는 디자이너를 많이 봤다. 하지만 그에게 구체적인 사용자 관점에 대해서는 듣지 못했다. 본인의 디자인을 합리화하려는 디자이너의 치트키로 사용자 관점을 오용하기도 한다. 또 디자인에 지식이 없는 결정권자들은 어떤가? "나도 사용자고, 또 기계치니까 내가 이해하는 UI·UX는 다른 사람도 다 이해합니다"라고 말하는 결정권자들. 그렇게 본인이 가진 기계 불신의 러다이트 취향이 다수일거라며 일반화하는 오류를 범

한다. 이는 사용자 관점에 대한 몰이해에서 시작된다. 사용자 관점은 누구나 이야기하지만 누구도 정확하게 말하지 않는다.

디자이너는 의식적으로 디자인하고
사용자는 무의식적으로 사용한다

관점을 영어로 말하면 'viewpoint', 보는 방향, 보는 위치로 해석할 수 있다. 보통 디자이너들은 사용자를 바라보고 디자 인한다고 말한다. 이는 관점의 오류다. 디자이너는 사용자를 바라보는 방향이 아닌, 사용자가 바라보는 관점을 함께 보는 위치에 있어야 한다. 즉 방향의 위치를 제대로 파악해야 한다.

디자이너는 뚜렷한 의식을 가지고 제품을 디자인한다. 하 지만 사용자는 무의식 속에 제품을 쓴다. 다시 말해 디자이너 는 제품 안팎의 이모저모 전체를 이해하고 뚜렷한 목적의식 과 함께 디자인하지만, 사용자는 제품에 대한 이해 없이 무의 식 속에 제품 일부분만 사용한다. 이것이 오류의 시작이다. 전 체를 이해하고 있는 디자이너가 사용자 역시 비슷한 이해도 를 갖고 있으리라고 오해하기 쉽다. 디자이너의 의식과 사용 자의 무의식 사이 격차를 줄이는 일이 사용자 관점의 핵심이 다. 디자이너가 고려해야 할 부분은 사용자가 아니라 사용자 가 바라보는 태도나 방향이다. 의식적인 설계를 통해 무의식

에 스며들어야 한다.

사용자의 관점을 파악하는 유일한 방법은 바로 관찰이다. 사용자 관찰은 사용자가 의식하지 못하는 환경을 만들어 진행해야 한다. 사용자가 관찰을 의식할 경우 원래와 다른 행동을 보일 가능성이 크다. 요즘에는 로그 데이터를 활용하여 분석하는 방법이 일반적이다. 분석을 하다 보면 일관적인 패턴을 파악할 수 있고 이를 활용해 사용자 예측이 가능하기 때문이다.

예를 들어 어느 날 버스정류장에서 호감 가는 이성을 마주쳤다고 생각해 보자. 그렇게 하루 이틀 몇 주 동안 비슷한 시간 같은 장소에서 마주친다고 가정하고, 그 이성에게 말이라도 걸어 보려면 어떻게 해야 할까? 이름도 모르고 사는 곳도 모른다. 그럼 계속 마주쳤던 시간과 장소에서 기다리는 행동이 다시 만날 확률을 제일 높이는 방법이다. 패턴을 파악했기 때문에 가능한 예측이다. 물론 꼭 맞는다는 법은 없다. 하지만 우리는 최소한의 확신만으로 대부분의 일을 결정한다. 패턴을 찾고 활용하는 일은 사용자 관점에 대한 최소한의 확신이 필요해서다. 기업들이 빅데이터에 투자하고 신설 부서를 만드는 이유도 같다. 빅데이터는 패턴 파악의 도구다. 사용자의 패턴을 파악하지도 않은 상태에서 사용자 관점을 논한다면 무의미하다.

가설은 가설일 뿐, 실행하기 전엔 아무도 모른다

사용자 패턴과 동선을 파악해도 실행하기 전에는 사실 아무도 모른다. 우리가 전략적으로 주장하는 사용자 관점은 가설이고 공식일 뿐이다. 이를 증명하기 위해서는 실행하는 수밖에 없다. 간혹 그렇게 실행한 프로젝트에서 성과가 안 나온다고 사용자 관점 방법론을 불신할 필요는 없다. 어차피 단 한 번의 시도로 성공하는 프로젝트는 드물다.

예전에 특정 사용자 그룹을 대표하는 가상 인물인 퍼소나에 대한 컨설팅 교육을 들으러 UX 디자인 컨설팅 에이전시 pxd의 이재용 대표의 세미나에 참석한 적이 있었다. 그 자리에서 한 명은 퍼소나를 활용해서 프로젝트를 진행해 봤지만 성과는 내지 못했다며 퍼소나를 활용한 방법론에 불신을 드러냈다. 그러자 이재용 대표는 "왜 안 되었는지 분석해 봤나요?" "개선해서 다시 시도해 봤나요?"라는 질문을 했고 최종적으로 성공 사례를 만드는 시도가 가장 중요하다는 얘기를 했다.

《스위치》(칩 히스, 댄 히스, 안진환 역, 웅진지식하우스, 2018)에서 세계적인 디자인 회사 IDEO에는 프로젝트 분위기 그래프라는 것이 있다고 말한다. 주로 프로젝트를 진행할 때 나타나는 현상을 표현한 그래프다. 그래프는 U자 모양으로 왼쪽에

는 '희망'이 쓰여 있고 오른쪽에는 '자신감' 그리고 그 사이에
움푹 들어간 부분은 '통찰력'이 적혀 있다.

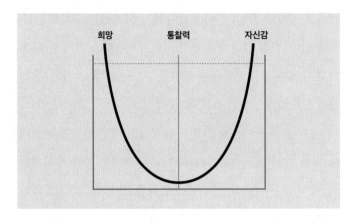

| IDEO의 프로젝트 분위기 그래프.

　IDEO의 CEO인 팀 브라운은 디자인을 할 때 "정상에서
정상으로 우아하게 뛰어서 옮겨 가는 경우는 거의 없다"고 말
한다. 나는 이 개념이 사용자 관점을 관찰하고 분석하는 과정
에도 적용된다고 생각한다. 프로젝트가 시작될 때 팀원들은
희망과 낙관으로 가득하지만 통찰력 단계에서는 낙담하게 된
다. 통찰력은 언제나 단 한 번에 얻을 수 없기 때문이다. 그러
나 좌절과 회의로 가득한 골짜기를 지나면 엄청난 추진력이
생겨난다. 새로운 디자인을 시험해 보면서 계속 나은 방향으

로 수정해 간다. 그리고 문제를 해결했다는 사실을 깨닫는 순간이 찾아온다. 바로 자신감의 봉우리에 오르는 순간이다. 성공 사례를 만들어야 하는 이유다.

아무리 준비하고 고민해서 실행한 프로젝트라고 해도 한 번의 실행으로 사용자를 파악하는 일은 어렵다. 그 과정에서 반복적으로 오류를 해결해 나가는 점진적인 개선이 더 중요하다. 그렇기에 단기적인 성과를 기대하기보다 장기적인 로드맵이 중요하다. 사용자 관점은 장기적이고 점진적인 개선이 중요하다. 사용자는 계속 변하기 때문이다.

디자인을 비즈니스로
착각하는 함정

　　디자인을 하다 보면 가끔 디자인 조직이 적극적으로 제안을 할 때가 있다. 기존 디자인을 비판하며 디자이너의 관점에서 제안한다. 그런 결과는 지극히 디자이너의 시각에 맞춰져 있다. 비핸스나 드리블 같은 디자인 사이트에서 흔히 볼 수 있는, 목적은 모르지만 아주 예쁘고 세련된 아트워크처럼 말이다. 그렇게 디자이너들의 제안은 비즈니스를 고려하지 못한 채 디자이너들끼리만 만족하고 시장에서는 철저하고 처절하게 외면받는다.

　　디자인은 왜 비즈니스를 고려해야 하는가? 내가 쓴 질문이지만 바보 같은 질문이다. 먼저 단호하게 말하자면 디자인 자체는 비즈니스가 아니다. 비즈니스를 위해 디자인이 필요할

뿐이다. 제안을 하려면 아트워크가 아니라 비즈니스를 고려한 디자인을 제안해야 한다. 대부분 디자이너의 제안은 디자인 시각, 즉 아트워크 시각에 갇혀 비즈니스를 고려하지 못한다.

예를 들면 과수원에서는 과일을 키우고 수확을 한다. 한 해 농사를 지어 판매하는 일이 과수원의 비즈니스다. 수익을 거두기 위해서는 과일 농사가 잘되어야 하고 제때 수확해서 소비자에게 판매해야 한다. 과수원은 판매를 위해 과수원을 상징하는 로고와 컬러 그리고 과일을 담을 패키지, 품질에 대한 인증마크 등 여러 시각 요소와 디자인이 필요하다. 이때 시각 요소와 디자인은 과수원의 비즈니스에 초점을 맞춰야 한다. 디자인은 비즈니스 도구이지 비즈니스의 본질이 아니다. 비즈니스는 수익 창출을 목표로 하는 수익 모델이다. 디자이너가 비즈니스를 이해해야 디자인이 비즈니스에 초점이 맞춰진다.

아웃풋과 아웃컴

디자인 산출물을 흔히 아웃풋이라 한다. 그렇다면 아웃컴은 무엇인가? 아웃컴은 아웃풋을 활용한 결과를 말한다. 과수원에서 과일을 담기 위해 제작한 패키지는 아웃풋이다. 그 패키지를 이용해 전국, 전 세계에 과일을 공급하는 일은 아웃컴

이다. 이를 거꾸로 생각하는 착각이 디자이너가 하는 흔한 오류다. 아웃컴은 패키지를 필요로 하는데 자꾸 다른 아웃풋을 제안한다. 또 아웃풋을 제안하면서 그것이 아웃컴이라고 우기기까지 한다.

디자인은 아웃풋보다 아웃컴을 먼저 생각해야 한다. 디자이너가 아웃풋의 함정에 자주 빠지는 이유는 디자이너의 고질병인 '개인 심취' 때문이다. 본인이 선호하는 디자인에 꽂히면 그 디자인을 배포하고 싶은 욕망에 빠진다. 어떻게 해서든 그것을 배포하기 위해 설득하고 발전시켜 나가지만 아웃컴 없는 아웃풋을 누가 배포하고 싶어 하겠는가? 똑똑한 디자이너는 자신의 디자인을 배포하기 위해 비즈니스를 이해하고 고려하며 그에 부합하는 디자인을 제안한다. 디자인은 그렇게 제안해야 의미가 있고 지속 가능하다.

마케터나 기획자는 디자이너의 개인 심취, 디자인 트렌드에 디자이너만큼 관심이 크지 않다. 그들에게는 비즈니스를 고려했는지 그렇지 않은지가 중요하다. 그들에게 아웃컴, 즉 비즈니스를 고려하지 않은 디자인 제안은 '헛빵'이다.

디자이너가 고려해야 할 것들

디자인은 비즈니스를 위한 여러 요소 중 하나다. 그렇다면

비즈니스는 무엇일까? 한마디로 수익창출을 위한 사회적 활동이다. 비즈니스는 수익으로 연결할 수 있는 아이디어가 있어야 하고 아이디어를 소비자에게 전달하기 위한 경험 설계가 필요하다. 그렇게 설계한 경험을 시각적으로 소비자에게 전달할 디자인도 필요하다. 그 디자인은 소비자에게 전달하고자 하는 정보를 고려해 표현해야 한다.

❶ 비즈니스
❷ 아이디어
❸ 경험
❹ 디자인
❺ 콘텐츠

▎디자인은 비즈니스의 여러 요소 중 하나다.

먼저 비즈니스는 시장을 중심으로 고민해야 한다. 시장에 대한 이해가 있어야 수익으로 연결된다. 기술 발달은 특정 마

켓을 성장하게 만들기도 하지만 기존 마켓을 파괴하기도 한다. 저무는 시장을 위한 제안을 누가 좋아하겠는가? 아이디어는 기술 중심으로 고민해야 한다. 아이디어는 기술을 연결할 수 있는 연결고리다. 유니콘 기업의 특징은 기존 시장에 기술을 연결한 아이디어가 핵심이다. 그리고 경험은 인간을 중심으로 고민해야 한다. 우리가 사용하는 모든 서비스, 제품은 인간을 위해 존재한다. 즉 소비자를 위한 경험이어야 한다. 디자인은 미디어를 고려해야 한다. 비즈니스에 유리한 미디어를 활용해 디자인을 배포해야 한다. 오프라인 미디어가 유리한지, 온라인 미디어가 유리한지, 두 가지 모두 고려해야 할지, 미디어에 최적화된 디자인을 고민해야 한다. 마지막으로 콘텐츠는 사용자, 즉 소비자를 위한 정보여야 한다. 소비자는 그 정보 때문에 당신의 서비스와 제품을 사용한다.

디자인이 아닌 비즈니스를 제안하라

디자이너가 왜 비즈니스를 제안해야 하는지 의아한 사람도 있을 테다. 이 글의 주된 의도는 '디자이너가 비즈니스를 제안해야 한다'가 아니라, 디자이너가 제안을 해야 하는 상황이 왔을 때 '비즈니스를 고려해서 제안하라'라는 뜻이다. 비즈니스 제안이 필요 없는 환경에 있는 디자이너도 있겠지만 제

안을 해야 하는 환경에 있는 디자이너도 있다. 그럴 때 디자인을 제안하지 말고 비즈니스를 제안하라고 말하고 싶다.

　디자인은 앞에서 말한 비즈니스의 여러 요소를 고려하고, 서로 적절히 연결해서 고민하는 작업이다. 단순히 아트워크를 디자인이라고 말하지 않는다. 디자인은 비즈니스에 초점이 맞춰진 시각적 개념을 말한다. 제품이든 서비스든, 디자이너가 비즈니스를 고려하지 않으면 그저 잘 그리는 사람으로 치부되지만 비즈니스를 고려하면 잘 설계하는 사람이 된다.

다수결 원칙의 함정

디자인을 하다 보면 단계별로 리뷰를 한다. 디자인 점검을 하기 위해서다. 프로젝트를 함께 진행하는 구성원의 요구 사항 그리고 협의 사항이 디자인 시안에 잘 반영이 되었는지 점검하는 과정이다. 하지만 간혹 이때 숙제 검사하듯이 확인을 받고 싶어 하는 사람들이 있다. 확인이 없으면 더 이상 진행을 하는 데 부담감을 느끼기도 한다.

시안을 어느 정도 진행하고 앞으로 더 나아가기 위해, 작업량이 더 늘기 전에 조정이 필요한 부분이 없는지 관계자와 함께 확인하는 과정은 중요하다. 하지만 그런 의미가 아닌 책임 회피를 위한 목적으로 확인을 거치려는 사람도 있다. 여기 내가 겪은 두 가지 사례가 있다. 하나는 에이전시 시절 B브랜

드 웹 사이트 리뉴얼 프로젝트고, 또 다른 하나는 인하우스 시절 오프라인 행사 디자인 프로젝트다.

다수결이 최선인가?

B브랜드의 웹 사이트 리뉴얼 프로젝트는 순조로웠다. 하지만 나는 최종 시안을 리뷰하는 자리에서 적잖은 충격을 받았다. 리뷰 중 즉석에서 젊은 사람 의견을 듣고 싶다는 명목으로 프로젝트와 연관이 전혀 없는 사원 스무 명을 불러 모았다. 사원들은 무슨 의견을 주어야 하는지도 모르고 쭈뼛거리며 들어왔다. 사원들에게는 불편해 보이는 자리였다. 그날 리뷰에는 대표이사를 포함한 지긋한 나이의 경영진이 대거 참석해 있었다.

디자인 프레젠테이션이 끝나자 프로젝트 담당자는 "자, 이제 한 명씩 의견을 말해보세요"라고 말하며 사원들을 바라보았다. 사원들은 망설이기 시작했고, 그러자 임원 중 한 명이 "그냥 편하게 의견을 말하시면 됩니다. 아무거나 좋아요"라며 사원들에게 압박 아닌 압박을 했다. 그러자 정말 아무 말 대잔치가 시작됐다. 그 대잔치에 대해서는 뒤에서 다시 이야기하기로 하자.

두 번째 사례는 인하우스에서 오프라인 행사 관련 디자인

을 할 때 일이다. 최종 디자인 세 가지 방향 중에 하나로 의견이 모아질 쯤에 담당자는 자기 팀원들의 의견을 들어 보고 싶어 했다. 이번에도 미팅 중에 팀원들을 불러 모으기 시작했다. 그리고 세 가지 시안 가운데 좋은 것에 표시를 하고 나가면 된다고 팀원들을 바라보며 말했다. 굉장히 당황스러웠지만 나는 평정심을 찾고 그 광경을 지켜보았다. 그 결과 다행인지 모르겠지만 담당자와 내가 원했던 시안에 표시가 가장 많았다. 그렇다면 왜 아무것도 모르는 사람들을 불러 모아 확인을 받고 싶어 할까? 이유는 간단하다. 바로 책임지기 싫기 때문이다.

결정 후 어쩌면 생길지도 모르는 위험을 담당자가 책임지지 않기 위해 다수의 의견을 책임 회피용 사전 장치로 이용하는 일이 드물지 않다. 준비한 프로젝트를 런칭하면 디자인에 대한 반응이 좋을 수도 있고 안 좋을 수도 있다. 그때 다수가 동의한 디자인이라면 반응이 좋지 않아도 담당자가 책임을 피해 갈 구멍이 생긴다. 하지만 혼자 확신을 갖고 밀어붙인 디자인의 반응이 좋지 않을 때는 그에 대한 책임을 담당자가 져야 한다. 사실 그 책임이 대부분 극단적인 책임은 아니다. 하지만 크든 작든 누구도 책임을 지고 싶어 하지 않는다. 그래서 다수결의 원칙을 책임을 피할 장치로 이용한다. 하지만 그런 행동이 오히려 좋은 결정을 방해할 수도 있다.

집중하고 고민한 소수의 의견

사람들은 자신이 아는 것에 대해서는 장점을 말하기도 한다. 하지만 모르는 것에 대해서는 단점에 초점을 맞춰 말한다. 그 이유는 모르기 때문이다. 아는 것에 대해서는 판단 기준이 있지만 모르는 것은 판단 기준이 없다. 그럴 때 사람들은 장점이 아닌 단점을 말하기 시작한다. 공개된 공식 자리일수록 그런 현상이 더 강하게 나타난다. 그 자리에서 모른다고 말할 수 없어서다.

앞에서 말한 B브랜드의 프로젝트 리뷰 자리가 그랬다. 그런 자리에서 전문 지식이 없어 의견을 줄 수 없다고 끝까지 거부할 수 있는 사람은 드물다. 의견을 원하는 임원진의 압박을 받으면 현명한 사람도 현명하지 않은 행동을 하게 된다. 그만큼 압박이 심하기 때문이다. 모르는 것을 모른다고 말할 때 정말 아무것도 모르는 사람이 될 수도 있기 때문에 아무 의견이라도 말해야 하는 상황이다. 아는 것이 없으니 자기 취향에 맞춰서 의견을 내기 시작한다.

B브랜드의 프로젝트 시안 리뷰 자리에서도 여러 가지 의견이 나왔다. 가령 사용한 포인트 컬러가 경쟁사를 연상하게 한다는 의견과 사용한 이미지가 부정적으로 보인다는 막연한 의견을 비롯해 의미 없는 의견이 난무했다. 다행히 갑자기 불

려온 사원 스무 명이 말한 의견은 시안 수정에 반영하지 않아
도 되었다.

프로젝트를 진행하다 보면 여러 사람 의견을 듣고 싶을 때
가 있고, 꼭 들어야 하는 때도 있다. 하지만 프로젝트에 대해
아무것도 모르는 다수의 의견보다는 그것을 확실하게 알고
있는 소수의 의견이 대부분 더 중요하다. 어디까지 다수의 의
견을 반영하고 또 어디까지 무시할지 구별할 줄 아는 판단력
이 필요하다. 이것이 오직 디자인뿐이겠는가. 의견은 무분별
하게 수용하고 받아들이면 감당이 안 된다. 더 좋은 방향으로
흘러가지도 않는다. 결정할 사안에 대해 집중하고 고민한 사
람 의견을 비중 있게 반영해야 한다. 프로젝트를 담당하고 진
행한 사람만큼 확실하게 집중하고 고민하는 사람은 찾기 힘
들다.

다수결 원칙의 오류

사회는 다수의 의견을 따를 때 마찰이나 분쟁이 최소화된
다고 믿는다. 그 이유는 다수가 결정했기 때문이다. 다수가 무
조건 옳다는 것은 사회적인 학습에 의해 형성된 기준이다. 다
수의 의견에 따른 이유로 문제가 발생했을 때 책임을 피해 갈
수도 있다. 또 다수의 의견을 반영하는 모습은 매우 바람직하

고 합리적인 결정처럼 보인다. 하지만 중요한 일은 마찰이나 분쟁을 최소화하고 책임을 피해 가는 것이 아니다. 그것이 옳은지 그렇지 않은지에 대해 초점이 맞춰져야 한다. 다수가 틀렸고 소수가 옳을 때 다수결의 원칙은 오류가 된다. 그렇기 때문에 다수의 의견은 항상 옳다는 선입견을 경계해야 한다. 전문적인 지식을 기반으로 하는 일이라면 더더욱 그렇다.

콘셉트를 잡을 때
빠지기 쉬운 함정

나는 콘셉트를 중요하게 생각한다. 무엇을 배우고 경험할 때도 그에 임하는 콘셉트를 생각한다. 콘셉트를 중요하게 생각하는 이유는 그것이 목표를 설정해 주기 때문이다. 목표가 명확하지 않다면 망망대해에서 난파선처럼 표류하게 될 일이 뻔하다. 디자인을 하다 보면 콘셉트를 논하기 전에 디자이너의 크리에이티브를 발휘해 알아서 해 달라고 하는 경우가 있다. 그런 때는 공동의 목표로 함께 나아가기 힘들다. 콘셉트는 디자이너를 포함하여 프로젝트를 진행하는 모두가 고민하고 공감해야 한다. 물론 디자이너가 주도해 제안할 수 있지만 디자인의 크리에이티브는 디자이너 홀로 그려내는 것이 아니다.

예를 들어 디자인이 필요한 상황이 되면 기획자든 마케터든 클라이언트든 디자인을 요청하는 담당자는 프로젝트 배경을 제대로 공유해 주어야 한다. 어떤 이유로 프로젝트를 시작했고 프로젝트에서 기대하는 효과 그리고 담당자가 생각하는 프로젝트의 방향이 무엇인지 설명해야 한다. 그렇게 상세 배경을 공유했을 때 프로젝트 관련자들은 공동의 목표와 콘셉트를 논할 수 있다. 그렇지 않고 알아서 또는 크리에이티브하게 제안을 달라는 말은 좀 솔직하게 표현하면 '난 지금 아무 생각이 없으니까 네가 알아서 해 와라. 단, 네가 알아서 해 와도 그것이 내 맘에 들지는 나도 모른다'와 같다. 프로젝트에 대해 구체적 또는 명확한 배경이 없는 사람과 일하려면 굉장히 곤욕스럽다. 그 이유는 우리끼리의 공감이 불가능하기 때문이다. 공감이 없는 프로젝트는 난파선처럼 표류한다.

콘셉트는 공감이 기본이다

프로젝트는 시작부터 분명한 이유와 목적이 존재한다. 이유와 목적이 없다고 말하는 사람은 본인이 이해하지 못했거나 프로젝트를 진행하도록 승인한 결정권자의 잘못이 가장 크다. 이유와 목적이 명확할 때 보여 주고 싶은 것도 명확해진다. 그렇지 않은 경우 "알아서 해 주세요"와 같은 말이 나온다.

나는 그런 말을 들을 때마다 겁이 난다. "전문가니까 알아서 잘해 주세요." 그런 사람들 특징은 알아서 해 주면 그대로 하는 경우가 없다는 점이다. 보여 주고 싶은 것이 명확하지 않은 채 프로젝트를 진행하는 일은 망망대해에서 정처 없이 떠도는 표류선의 행보를 닮는다. 이유와 목적이 명확하면 보여 주고 싶은 것에 대해 토론하며 콘셉트를 논하는 과정이 가능하다. 그런 토론은 공동의 목표를 더 견고하게 각인시키고 발전시키는 과정이다. 그래서 나는 콘셉트를 잡고 공유하는 일이 프로젝트를 진행할 때 꼭 필요한 과정이라 생각한다. 보여 주고 싶은 것이 명확하지 않은 사람은 두 가지 유형이다. 자신이 지금 무엇을 하는지 모르는 사람, 또 하나는 머릿속에는 있지만 다른 사람에게 공유할 정도로 정리가 안 된 사람.

앞에서 말했듯이 콘셉트는 디자이너 홀로 맡는 부분이 아니다. 물론 디자이너가 역량을 발휘해 책임지고 끌어야 하는 부분도 존재한다. 그러나 콘셉트를 디자이너의 독점과 독단으로 밀어붙였을 때는 항상 문제가 생긴다. 대부분은 맘에 들어 하지 않는다. 프로젝트 목적에 대한 공유와 공감이 제대로 이뤄지지 않으면 디자인 결과물을 봤을 때도 공감하기가 어렵다. 콘셉트를 도출하는 과정은 프로젝트를 진행하는 구성원 간의 소통이며 공유다. 그 과정을 같이 거쳐야만 최종 결과물

에 대한 공감과 만족도 같이 느끼게 된다.

우리끼리 콘셉트가 중요한 이유

현대카드에는 '논리적이고 합의된 실패에 대한 면책'이란 조직문화가 있다. 이 문화가 아직도 지속되는지는 모르겠지만, 실패를 두려워하지 말고 실패를 발판 삼아 더 적극적으로 일하라는 의미라 생각한다. 난 여기서 '합의된'이란 단어에 주목한다. '합의된'이란 말은 공감과 공유로도 해석할 수 있다. 콘셉트의 과정을 거쳐 그것이 왜 우리끼리 공유와 공감이 되어야 하는지는 앞서 말한 현대카드의 문화에서 찾아볼 수 있다.

콘셉트가 공유와 공감으로 합의된 후 일어난 실패는 구성원을 더 성숙하고 성찰하게 한다. 하지만 공유와 공감의 과정을 거치지 않는다면, 그것을 작업한 한 사람의 실책과 과실로 간주된다. 실패를 발판 삼아 더 적극적인 자세를 취하기 어렵다.

'알아서 해 주세요'와 같은 말은 굉장히 방관적인 태도다. 프로젝트를 진행하는 구성원 중에 방관자가 있는데 결과가 좋을 리 없다. 콘셉트를 잡는 과정은 프로젝트를 진행하는 우리끼리 공유와 공감을 쌓는 중요한 커뮤니케이션 기회다.

유행과 트렌드

　　매년 한 해를 시작할 때면 디자인 시장에 '올해의 디자인 트렌드'를 담은 글이 떠돈다. 과연 디자인 트렌드는 어떤 기준과 의미로 선정되었을까? 매년 그런 글을 찾아보지만 크게 트렌드라고 할 만한 내용은 없다. 단순한 유행을 모아 놓은 패션 잡지와 비슷하다.

　　그렇다면 유행과 트렌드는 뭐가 다를까? 일단 단어를 영어로 통일해 보자. 유행을 패션Fashion으로 바꿔 보자. 미국의 트렌드 전문가 페이스 팝콘은 트렌드와 일시적인 유행의 차이를 다음과 같이 설명했다. "일시적 유행이란 시작은 화려하지만 곧 스러져 버리는 것으로서, 순식간에 돈을 벌고 도망가기 위한 민첩한 속임수와 같은 것이다. 유행이란 제품 자체에 적용

되는 말이다. (…) 트렌드는 소비자들이 물건을 '사도록' 이끄는 원동력에 관한 것이다. 따라서 트렌드란 크고 광범위하다. (…) 트렌드는 바위처럼 꿋꿋하다. 그리고 평균 10년 이상 지속된다."

페이스 팝콘의 주장에 의하면 패션은 일시적인 것, 그리고 트렌드는 지속적인 것으로 해석할 수 있다. 그렇다고 트렌드가 영원히 지속적이지는 않다. 트렌드도 바뀌기 때문이다. 하지만 그 주기가 패션만큼 수명이 짧거나 일시적이지는 않다. 트렌드는 지속적인 흐름 또는 흐름의 전환이다. 그렇다면 우리가 매년 보는 디자인 트렌드에 관한 글들은 과연 진짜 트렌드에 대한 이야기일까? 페이스 팝콘의 기준에 생각해 보면 대부분 패션에 대한 글을 트렌드로 오인해 사용하고 있다. 그렇다면 어떤 게 패션, 유행이고 어떤 게 트렌드일까?

아이폰과 테슬라는 트렌드일까, 유행일까?

2007년 애플이 아이폰을 발표하고 스마트폰 트렌드의 전환이 일어났다. 자판식 스마트폰을 고집하는 모토로라와 노키아는 종말을 맞이했고 종말을 목격한 사람들은 충격에 빠졌다. 하지만 충격도 잠시였다. 얼마 되지 않아 터치형 스마트폰이 쏟아져 나왔고 터치형 스마트폰은 트렌드가 되었다.

175

트렌드를 선도하는 사람을 트렌드 리더라고 한다. 그렇게 애플은 터치형 스마트폰의 트렌드 리더 자리에 올랐다. 또 아이폰의 등장은 디지털 서비스 플랫폼의 중심을 PC에서 모바일로 바꿔 놓았다. 2007년 첫 제품을 발표한 아이폰 중심의 시장이 16년 동안 지속되는 현상을 보면 아이폰은 단순한 유행이 아닌 트렌드다. (더 정확하게 말하자면 터치형 스마트폰이 트렌드이지만.) 하지만 아이폰의 트렌드가 영원히 지속되지는 않을 것이다. 흐름은 언제나 바뀌기 때문이다.

테슬라 이전에 어떤 자동차 회사도 전기차를 공격적으로 개발하고 판매하려 생각하지 않았다. 전기차의 디자인과 기술은 정지한 상태였다. 내연기관의 차가 잘 팔리는데 전기차를 개발하고 생산 플랫폼을 바꿀 이유가 없었기 때문이다. 테슬라가 출사표를 던지기 전까지는 말이다. 테슬라가 양산용 전기차를 개발한다고 하자 전문가들은 무모하다고 논평했고 테슬라는 조롱거리로 전락했다. 그러나 수년에 걸친 연구 끝에 테슬라가 거짓말같이 전기차를 양산하기 시작하자 세계 일류 자동차 회사들은 발등에 불이 떨어졌다. 왜 그럴까? 전기차 시장을 테슬라에 뺏길 상황까지 왔기 때문이다. 아니, 이미 전기차 트렌드 리더 자리를 테슬라에게 뺏긴 상황이다.

오랫동안 축적한 자동차 기술과 막대한 자본을 가지고도

전기차에 갓 입문한 일론 머스크의 테슬라에게 트렌드 리더의 자리를 뺏긴 자동차 회사는 체면이 말이 아니다. 앞서 말한 아이폰의 사례를 보면 트렌드에 역행하는 회사들은 모두 종말을 맞이했다. 이는 자동차 회사도 예외가 아니라는 말이다. 현재 자동차 시장은 전기차 회사가 트렌드를 주도하고 있다. 반면 내연기관의 차는 고전을 면치 못하고 있다. 전기차는 국가 정책과도 맞아떨어지는 트렌드다. 전 세계 여러 국가들이 이미 내연기관차의 운행을 제한하는 정책을 펼치고 있다. 전기차는 인류의 환경문제와 연결된 시장이다. 그린 정책은 전세계적인 트렌드다.

디자인은 트렌드일까, 유행일까?

그럼 이제 디자인에 대한 이야기를 해보자. 연초마다 접하는 디자인 트렌드에 꼭 등장하는 것이 플랫 디자인이었다. 플랫 디자인이 이슈가 된 데는 애플과 구글의 역할이 크다. 애플과 구글은 플랫폼을 관리해야 했고 이를 위한 관리 가이드가 필요했다. 애플은 플랫 디자인, 구글은 머터리얼 디자인이 각각의 플랫폼을 관리하는 가이드다. 그런 가이드가 트렌드로 항상 언급되기 시작했다. 그렇게 플랫 디자인은 마치 모바일 디자인에서 지켜야 하는 필수 트렌드처럼 인식됐다. 모바일의

영향은 점차 디지털 전반의 트렌드가 되어 버렸다. 그렇다면 플랫 디자인이 정말 트렌드일까? 매년 발표되는 디자인 트렌드들은 정말 트렌드일까?

나는 그렇지 않다고 생각한다. 플랫 디자인과 머터리얼 디자인은 플랫폼의 가이드일 뿐이다. 유행이나 가이드를 충실하게 따르는 일이 잘못은 아니다. 반대로 가이드나 유행을 따르지 않는다고 크게 잘못되는 일도 없다. 다만 가이드나 유행이 트렌드일 수는 없다는 의미다. 트렌드는 거스를 수 없는 흐름이지만 유행은 그렇지 않다. 유행을 트렌드로 오인한 서비스의 디자인은 대동소이하다. 아이덴티티 부재 때문이다.

트렌드라며 브랜드 아이덴티티를 전혀 반영하지 않는다. 어쩌면 반영할 아이덴티티가 없기 때문일지도 모른다. 그렇다면 브랜드 개발이 시급한 문제 아니겠는가? 배달의민족이라는 브랜드를 접했을 때 크게 당황했다. 너무 대충 하는 브랜드 같다는 생각이 들었기 때문이다. 하지만 수년이 지나자 브랜드가 빛을 내는 광경을 목격했다. 일관되고 명확한 아이덴티티가 있었기 때문이다. 스타트업 모바일 서비스가 아이덴티티를 구축하기란 매우 어렵다. 그 이유는 브랜드 노출 채널이 제한적이며 소규모 자본의 스타트업들은 브랜드 개발에 투자할 여력이 없기 때문이다. 하지만 대표가 디자이너 출신이라서일

까, 배달의민족은 모바일 채널을 벗어나 오프라인에서 브랜딩을 일관되게 지속해서 전개했고 그 아이덴티티는 다시 모바일 서비스에 반영됐다.

배달의민족은 다른 모바일 서비스들과는 다르게 유행을 좇지 않고 자신들의 아이덴티티를 구축했다. 아마 다른 모바일 서비스의 디자인 팀이라면 배달의민족 같은 아이콘을 컨펌해 주지 않았을 것이다. 플랫 디자인이나 머터리얼 디자인 가이드에 맞지도 않을뿐더러 유행하는 스타일이 아니기 때문이다. 그 스타일 자체가 배달의민족 아이덴티티였기에 가능한 일이었다.

'이것이 우리 아이덴티티인데 유행과 가이드에 맞지 않으면 어때?' '이게 우린데 우린 그냥 이렇게 하자!' 고정관념이 깨지는 순간이다. 이런 식의 전개가 가능하기 위해서는 아이덴티티가 명확해야 한다. 그래야 유행을 좇지 않고 아이덴티티를 꾸준히 반영할 수 있다. 유행은 유행일 뿐이고 가이드도 가이드일 뿐이다. 유행과 가이드는 브랜드 아이덴티티가 될 수 없다. 너무 그것에 얽매여 아이덴티티를 놓치지 않길 바란다.

효율적 프로세스

A: 아이데이션에 불필요한 프로세스를 줄이면
좋겠어요.

B: 처음 시작하는 아이데이션 회의에 불필요한 프로세스
는 없습니다. 이 역시 필요한 과정이며, 불필요한지 아
닌지는 후에 따져 봐도 늦지 않습니다.

A: 추상적인 가치보다 그릴 수 있는 키워드를 얘기해야 하
지 않나요?

B: 브랜드 가치는 원래 추상적입니다. 가치에 대한 개념 정
립이 먼저이고, 구체적 키워드나 시각적 형태로 만드는
작업은 다음 이야기입니다.

A: 범위를 좁혀서 얘기하죠. 바로 카테고리로 분류해서 맞

는 이야기를 했으면 합니다.

B: 그렇게 되면 다른 가능성을 놓칠 수도 있어요. 카테고리를 바로 분류하면 정형화된 얘기밖에는 못 해요. 아이디어는 발견입니다. 다양하게 고민해야 발견 확률이 높습니다. 불필요한 키워드는 나중에 추려 내고 그 후에 고민하지 않아도 됩니다.

A: 최소한의 고민과 프로세스에서 최대치의 퀄리티를 뽑는 게 실력 아닌가요?

B: 천재시군요. 그러나 저는 천재가 아닙니다. 그렇기에 다양하게 고민하고 프로세스를 반복적으로 진행해야지만 오류를 최소화합니다. 노력만이 능사가 아니지만 노력 없이 퀄리티를 논하는 건 양심 없어 보이네요.

A와 B의 차이를 효율과 원칙의 문제라 생각하는 사람도 있고, 기회비용 고려가 먼저라고 하는 사람도 있고 의견이 갈릴 수 있다. 몇 가지 추가해서 말하자면 효율과 원칙 문제도 아니고 기회비용을 고려할 문제도 아니다.

문제는 A와 B의 사고방식이다. 과연 A와 B 중 누가 아이디어에 접근하는 확률이 높을까? A의 방식은 범위를 좁히지 못한다. 또 A의 방식은 효율이 높지 않다. A는 문제가 막히면

항상 처음으로 되돌아간다. 그리고 벤치마킹을 다시 한다. 범위를 좁히지 못하니 결정할 수가 없다. 그렇기에 다음 단계로 나아가지 못한다. B는 시간이 많이 걸릴 거 같지만 단계별로 범위를 좁혀갈 수 있다. 단계별로 정리가 되어 있기에 B는 막혀도 처음이 아닌 전 단계로 돌아가 다시 생각하면 된다. 그렇기에 더 효율적이다. 단계를 거칠수록 B에게는 벤치마킹이 별 의미가 없어지기 시작한다.

기회비용을 고려해야 한다는 의견에 대해 말하자면 기회비용이라는 의미는 무언가를 결정할 때 결정한 것과 제외한 것의 가치 비교이다. A와 B의 방식 중 어느 쪽이 더 가치 있을까를 따져 보는 일이다. 가치를 퀄리티에 집중한다면 답은 명확해진다. 마지막으로 효율에 대해 고민해 볼 필요가 있다. 나는 일을 빠르게 하기 위해서가 아닌 일을 제대로 하기 위해 효율을 고려한다.

프로세스가 필요한 이유

보통 '일에는 순서가 있다'라고 말한다. 맞는 말이다. 모든 일에는 순서가 있고, 순서에 맞게 해야 할 일이 있다. 프로젝트도 마찬가지다. 다만 동일한 프로젝트라도 프로세스를 어떤 방식으로 진행하는지에 따라 효율을 높일 수도 있고, 아닐 수

도 있다. 프로세스에 따라 일을 해야만 효율이 높아지진 않는다. 그렇다면 프로세스는 왜 중요할까? 답은 '협업'이다. 혼자 일하는 사람은 매번 일의 순서가 달라도 문제되지 않는다. 하지만 조직에서 맡은 프로젝트는 협업으로 진행한다. 일의 프로세스는 협업을 위한 일종의 약속이다. 그 약속은 한정된 기간과 리소스를 효율적으로 활용하기 위한 운영이다. 보통 실무에서 프로세스 과정은 제안 요청서로 시작된다.

제안 요청서는 프로젝트의 시작을 알리는 요청서로 프로젝트의 이유, 개선사항, 프로젝트가 완료됐을 때 기대 효과와 일정 등 사업계획을 정리한 문서다. 에이전시나 인하우스나 형식만 다를 뿐 개념은 동일하다. 에이전시로 배포되는 제안 요청서는 내외부의 이해관계를 고려해 좀 더 형식을 갖췄을 뿐이다.

프로젝트는 보통 단계별로 진행한다. 첫 번째, 제안 요청서를 토대로 배경을 정리한다. 각 파트는 프로젝트 목표에 대해 논의하고 모두의 입장에서 객관적이고 서로 공유 가능한 프로젝트 목표를 설정한다.

두 번째는 배경을 기준으로 분석하는 단계다. 해당 프로젝트가 마켓에서 어떤 포지션인지 또는 어떤 포지션을 선점해야 할지 분석한다. 주로 사용자 분석, 시장 분석, 경쟁 업체 또

는 성공 사례를 바탕으로 분석하고 카테고리별로 분류해 정리한다.

세 번째, 정리한 분석 자료를 토대로 전략을 잡는다. 전략은 마켓 안에서의 포지션, 그 포지션을 선점하기 위한 방법과 과정을 설정하는 단계다. 각 파트의 전략과 아이디어를 공유하고 이를 서비스 중심으로 사유하는 과정을 거친다. 여기서 각 파트는 전체 전략을 맞춘다.

네 번째로는 확정한 전략을 바탕으로 전체 전략을 묶을 수 있는 콘셉트 작업을 한다. 전략은 마켓 안에서 포지션을 잡는 작업이라면 콘셉트는 그것을 가시화하는 작업이다. 전략적 콘텐츠와 이를 어떻게 전달할지 구체적인 논의를 한다.

다섯 번째는 시안 과정이다. 실제 전략과 콘셉트의 아웃풋이다. 전략과 콘셉트가 부합할 때까지 서비스 인터페이스와 콘텐츠를 수정하고 발전시킨다.

여기까지 각 단계마다 해야 하는 일을 간단히 설명했다. 그렇다면 과연 이런 방식이 효율적일까? 프로세스의 단계가 명확하면 효율을 높일 수 있을까? 프로세스도 중요하긴 하지만 또 그게 전부는 아니다.

효율적인 프로세스인가?

앞에서 말한 과정을 보통 워터풀 방식이라고 말한다. 원하는 아웃풋이 나올 때까지 그 과정을 반복하는데 반복 횟수가 늘어날수록 많은 시간과 리소스가 투입된다. 보통 워터풀 방식은 클라이언트를 만족시켜야 하는 에이전시, 결정권자를 만족시켜야 하는 대기업 조직에서 찾아볼 수 있다. 이 방식이 무조건 잘못된 방식은 아니다. 워터풀 방식으로 성공한 제품과 서비스도 많다. 하지만 워터풀 방식을 사용하면서 효율이 떨어지는 이유는 각 과정을 거칠 때 최종 결정권자와 커뮤니케이션에 제한이 있어서다.

▋ 최종 결정권자와 커뮤니케이션에 제한이 있을 때의 프로세스.

앞의 그림을 보면 구간이 나뉘어 있다. 대부분의 워터폴 방식의 조직에서는 최종 결정권자boss와 커뮤니케이션이 가능한 구간은 좌측 진한 색 구간이다. 나는 이 구간을 '보스 구간'이라 말한다. 반면 우측 연한 색 구간은 '실무진 구간'이다.

결정권자와의 커뮤니케이션은 좌측 보스 구간에서만 가능하다. 즉 사업 계획 그리고 시안을 보고하는 구간에서만 커뮤니케이션이 일어난다. 실무진 구간에서 오류나 위기 발생 시 판단을 해 줄 결정권자가 필요한데 워터폴 방식은 실무진과 결정권자 커뮤니케이션이 쉽지 않다. 아니 거의 불가능하다. 최종 결정권자와 커뮤니케이션을 하기 위해 실무진은 프로세스를 한 바퀴 모두 진행하고 시안을 만들어야 한다.

좋은 제품과 서비스를 만드는 과정 대부분은 커뮤니케이션이다. 커뮤니케이션을 제한적인 단계에서만 할 수 있다면 효율적인 프로세스를 유지하기 어렵다. 제품의 완성도와 성과를 위해서 커뮤니케이션에 장벽이 없어야만 효율적인 프로세스를 유지할 수 있다.

커뮤니케이션이 중요한 이유는 바로바로 결정을 할 수 있기 때문이다. 프로젝트 진행 중에는 항상 결정의 기로에 서 있다. 하지만 결정도 권한이 있어야 가능하다. 그래서 권한을 가진 결정권자와 커뮤니케이션이 중요하다. 프로젝트를 진행하

는 과정에서 결정권자와 커뮤니케이션을 진행해야 리소스의
소모를 막고 효율을 유지할 수 있다. 커뮤니케이션은 폐쇄적
이 아닌 개방적이어야 한다. 결정권자도 프로세스를 진행하는
동안 팀원이어야 한다.

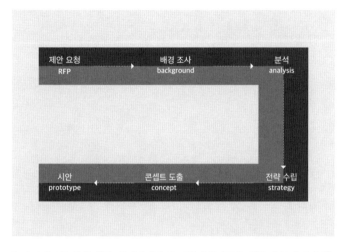

┃ 프로젝트를 위한 최종 결정권자와의 커뮤니케이션은 실무진 구간에서 항
상 가능해야 한다.

　각 구간에서 사업계획에 대한 부분이 잘못됐다고 판단되
면, 연한 색 실무진 구간에서 바로바로 최종 결정권자와 커뮤
니케이션할 수 있는 구조가 되어야 한다. 또 커뮤니케이션을
통해 잘못된 것은 바로 폐기하고 다시 시작할 수 있어야 한다.
효율은 동일한 리소스와 동일한 기간으로 더 좋은 성과를 내

는 것이다. 그렇기 위해서는 판을 뒤집어야 할 때 바로 뒤집어
야 한다. 모두 오답이 나올 것이 뻔하다고 말하는데 그 문제를
계속 풀어가는 결정이 좋을까, 아니면 판을 뒤집어 다시 시작
하는 결정이 좋을까?

팀워크 높이기

그날 기획자는 기획을 하지 않았다

글로벌 푸드 브랜드의 동남아 진출을 위한 현지 웹 사이트 디자인을 진행했을 때 일이다. TF 구성과 함께 프로젝트를 시작했다. 그리 규모가 큰 사이트는 아니라서 디자인은 나 혼자 담당했다. 기획자는 사수와 부사수 두 명이 참여했다. 기획자가 기획을 하기 전에 디자이너는 일단 그 브랜드의 톤 앤 매너를 정리한다. 기획이 나오기 전에 디자인을 진행할 수 없기 때문에 디자이너가 생각하는 브랜드의 톤 앤 매너를 서치하고 정리해 둔다. 기획이 다 정리되었을 때 바로 디자인 작업에 들어가도록 시간을 절약하기 위해서다. 그렇게 브랜드 톤 앤 매너를 정리하고 기획서를 기다리고 있었다.

기획자는 기획서 리뷰 미팅을 요청했고 참여했는데 무언가 이상했다. 기획이 없는 기획서였다. 기획자 사수는 조직에서 디자이너들이 경계하는 사람 중 한 명이었다. 그 이유는 디

자인에 필요한 부분을 기획하지 않아서였다. 더 중요한 문제는 당사자가 그 사실을 모른다는 점이었다. 기획서를 리뷰하는데 디자인에 필요한 정보가 하나도 없었다. 나는 물었다. "메인 전략은 무엇인가요?" 기획자가 말하길 "주력 상품을 강조해야죠! 신상품!" 나는 다시 질문을 이어갔다. "주력 상품 정보가 없는데요? 그리고 나머지 영역에는 어떤 정보가 들어가나요?" 이 질문에 기획자는 상품 정보는 다시 정리해 준다며 말을 끊었다. 그러더니 정보는 나중에 다시 정리해 줄 테니 일단 디자이너가 제안을 줘야 하는 거 아니냐고 말했다. 순간 당황했지만 다시 마음을 가다듬고 기획자에게 되물었다. "그럼 제가 마음대로 메인 상품이나 정보를 정하면 되나요?" 기획자가 답변했다. "아니, 그건 안 되죠." 나는 다시 말했다. "그러니까 그걸 정리해 주셨으면 좋겠어요. 지금 이 기획서로는 디자인하기 어려워요."

그 기획자는 착각하고 있었다

그때 기획자가 나에게 리뷰해 준 건 스토리보드가 아닌 와이어 프레임에 가까웠다. 기획서에는 빈 박스에 콘텐츠의 영역만 나뉘어 있었다. 정보를 디자인해야 하는 나는 디자인할 상세 정보가 없는 기획서를 보고 당황했다. 와이어 프레임은

화면 전체의 구조 설계일 뿐이고 와이어 프레임 작업이 끝나면 상세 기획을 해야 한다. 각 영역에 대한 상세 문구, 이미지, UI 컴포넌트·인터랙션, 시나리오, 사용자 동선 등 세부 사항을 기획해야 한다. 그중에서도 콘텐츠 상세 기획이 중요하다. 상세 내용을 살펴봐야 디자이너가 콘텐츠를 시각화할 수 있다. 콘텐츠 기획, 그게 바로 기획자가 해야 할 일이다. 근데 놀라운 건 와이어 프레임이 기획의 끝이라고 생각하는 기획자가 종종 있다. 사실 그 기획자는 항상 와이어 프레임으로 시안을 요구했다.

나는 자기 역할을 하는 기획자와 일하는 것을 좋아한다. 콘텐츠에 대한 대화가 가능하기 때문이다. 기획자는 콘텐츠에 대한 이해도가 높다. 콘텐츠는 제품이나 서비스와 연관되는 텍스트와 이미지로 만들어지는데 핵심은 사용자를 고려해야 한다는 점이다. 그 기준으로 기획자와 디자이너는 서로 대화를 나눌 수 있다. 즉 콘텐츠의 의도와 목표에 대해 서로 아이데이션이 가능하다.

하지만 가끔 콘텐츠 이해도가 낮은 기획자도 만난다. 누가 이걸 어떤 이유와 목적으로 만들어야 하는지를 잘 이해하지 못한다. 그것을 이해하고 있는 사람을 나는 기획하는 기획자라고 생각한다. 거기에 하나 더, 다른 곳은 어떻게 잘하고 있는

지도 빠삭하게 꿰고 있다면 더할 나위 없이 함께 일하고 싶은 기획자다.

그날 기획자는 왜 기획을 하지 않았을까?

앞에서 말했다시피 기획이 와이어 프레임에서 끝인 줄 아는 기획자는 콘텐츠의 이해도가 낮다. 그럴 때는 요건 정의를 해 보자. 이 프로젝트는 누구를 위해, 어떤 의도와 목적으로, 왜 진행하는가? 프로젝트 수행으로 어떤 결과를 원하는가? 유사한 다른 서비스와 제품은 어떻게 하고 있는가? 그들의 장점을 우리 프로젝트에 대입하면 어울릴까? 어울리지 않다면 우리는 어떻게 우리만의 장점을 만들 것인가? 그리고 우리만이 담을 수 있는 차별점은 무엇인가? 그 기획은 전략적인가? 끊임없이 고민해야 한다. 그리고 그것을 디자이너를 포함한 TF 구성원과 설명하고 공유할 수 있어야 한다.

기획자는 어떤 대상에 대해 그 대상의 변화를 가져올 목적을 확인하고, 그 목적을 성취하는 데 가장 적합한 행동을 설계하는 사람이다. 또한 기획은 프로젝트에서 디자인보다 우선순위가 더 높다. 언제나 기획, 설계가 먼저다.

제안 프레젠테이션은 에이전시의 숙명

앞에서 에이전시에 대해 설명하며 보통 제안·구축 조직과 운영 조직으로 나뉘어 있음을 이야기했다. 구축 조직은 주로 제안에서부터 최종 서비스 오픈까지 진행한다. 구축 조직은 제안을 통해 새로운 프로젝트를 수주하고 연간 운영의 기회를 만들어내는 일이 목표인 조직이다. 반면 운영 조직은 제안 프레젠테이션에는 거의 참여하지 않는다. 운영 조직은 구축 후 서비스를 안정적으로 운영하는 일이 목표인 조직이다.

구축 후 운영까지 맡는 프로젝트가 있는 반면 운영만 따로 프레젠테이션을 통해 수주하기도 한다. 이때도 제안 프레젠테이션 작업은 구축 조직에서 주로 진행한다. 운영 조직은 인력 관리가 어렵다. 운영이 종료되거나 기존 운영 계약을 연장하지 못하면 기존 운영 인력은 잉여 인력이 된다. 이런 이유로 계약직으로 운영하는 경우도 많다. 그러다 보니 제안에 참여할 인력이 없다. 반면 구축 조직은 이직이 잦다. 보통 3년 이상 머무는 사람이 드물다.

제안 요청서와 제안 오리엔테이션

보통 제안은 인바운드, 아웃바운드로 나뉜다. 인지도가 있

는 에이전시는 인바운드, 즉 클라이언트가 먼저 경쟁 프레젠테이션 참여 의사를 묻는다. 그렇지 않은 에이전시는 아웃바운드, 즉 영업을 통해 제안에 참여한다. 먼저 제안 프레젠테이션 전에 오리엔테이션을 진행한다. 프로젝트 목적이나 배경을 클라이언트가 공지하고 설명하는 자리이다. 이때 제안 요청서를 리뷰하는 클라이언트도 있고, 오리엔테이션을 생략하고 제안 요청서만 메일로 보내는 클라이언트도 있다. 오리엔테이션은 주로 사업부장과 프레젠테이션 실무 책임자들이 참석하는데 오리엔테이션 때 제안 조건을 어떻게 파악하느냐에 따라 제안 참여의 유무가 결정된다. 앞에서도 잠시 언급했듯이 보통 세 가지 법칙이 있다. 이를 자세히 살펴보려 한다.

첫 번째, 전체 사업비 공개다. 클라이언트가 사업비를 공개하지 않는다면 간혹 사업 자체 예산이 편성되지 않은 상태일 때가 있다. 그렇다면 제안만 받고 클라이언트가 잠수 탈 가능성이 높다. 내부 결정도 안 된 사업을 에이전시 제안과 함께 임원에게 보고했다 까이는 경우다.

두 번째, 프레젠테이션 참여 업체 공개다. 보통 제안 시 적게는 세 곳, 많게는 다섯 곳의 업체가 수주 경쟁을 한다. 그때 경쟁에 참여하는 업체를 공개하지 않으면 제안에 참여하지 않는다. 짜고 치는 판에 들러리가 될 수도 있기 때문이다. 규모

가 큰 기업은 공개 입찰을 통해 사업을 위탁해야 한다. 업체와의 유착을 막기 위함인데 수의계약이 가능한 기준 이상의 프로젝트를 제안 프레젠테이션 없이 단독으로 수의계약을 체결하면 감사팀의 감사 대상이 되기 때문에 내정 업체를 위한 들러리를 섭외하는 경우가 있다.

세 번째, 기존 운영 업체가 제안에 참여할 경우다. 기존 업체가 참여하게 되면 기존 업체가 수주할 확률이 높다. 물론 기존 업체가 클라이언트와 관계가 좋을 때다. 기존 업체가 마음에 들지 않고 문제가 있었다면 보통 제안에 참여시키지 않는다. 이 또한 마찬가지로 감사팀의 감사 대상이 되지 않기 위해 제안 프레젠테이션으로 업체를 선정하지만 기존 업체가 마음에 들고 관계가 좋다면 클라이언트는 굳이 호흡을 맞춘 업체를 바꿀 이유가 없다. 이런 상황을 피하기 위해 오리엔테이션에 참여한 사업부장이나 실무 책임들은 온갖 정보망을 동원해 정보를 수집하고 결정한다.

전략과 콘셉트

제안에 참여하기로 결정하면 제안 TF를 결성한다. 프로젝트 규모에 따라 다르지만 보통 기획자 2~3명, 디자이너 2~4명, 인터랙션 개발 1~2명으로 TF를 결성한다. 제안 프로젝트

PM(project manager)은 기획에서 맡는다. 기간은 보통 2주 이상으로 진행한다. 클라이언트에 따라 제안 일자를 금요일로 잡기도 하고 월요일로 잡기도 하는데, 월요일이라면 주말 작업 확정이다. 에이전시 출신 천사 클라이언트를 만나면 금요일에 제안 일정을 잡아 주는 배려를 경험하게 된다. TF도 결성되고 일정도 확정이 되면 전략 회의부터 진행한다. 전략 작업이 늦어진다면 디자인은 작업 시간이 줄어들기 때문에 전략이 먼저 가닥이 잡혀야 디자인에서 작업을 진행할 수 있다.

간혹 기획과 디자인이 같이 전략 회의를 할 때도 있다. 그럴 때는 보통 기획에서 전략의 가닥이 잡히지 않아 디자인과 함께 전략을 잡는 경우다. 때로는 디자인에서 콘셉트를 먼저 잡고 역으로 기획에 제안하기도 한다. 전략이 결정되면 전략을 시각적으로 표현하기 위한 디자인 콘셉트 작업을 진행한다. 콘셉트는 보통 최소 두 개, 최대 세 개 정도 잡고 시안도 두세 가지로 작업한다. 시안 작업 이전에 이미지 맵을 먼저 기획에 공유하고 협의한다. 이견이 없을 경우 시안 작업을 진행한다.

시니어 디자이너가 메인 페이지 시안을 잡을 때 주니어 디자이너가 서포트하고 메인 페이지와 서브 페이지 시안이 나오면 시니어 디자이너의 가이드대로 주니어 디자이너가 나머지 서브 페이지 작업을 진행한다. 인터랙션 디자이너는 두 유

형이 있다. 가이드대로 작업해 주는 디자이너와 본인이 인터랙션 시나리오를 제안해 주는 디자이너. 어느 쪽이 더 좋은지는 경우에 따라 다르다.

시안이 완성되면 각 콘셉트별 시안을 출력해 보드에 붙이는 작업을 한다. 보드 작업을 하는 이유는 클라이언트가 각 시안의 콘셉트를 출력 시안으로 보면 비교하기 편해서다. 또 다수가 함께 보며 피드백 주고받기도 수월하다. 디테일은 스크린으로 보지만 전체 콘셉트와 플로우를 파악할 때는 출력 시안으로 비교해서 보는 편이 더 수월하다. 최종 완성된 시안은 이메일과 데이터로 시안 제출 일자에 맞춰 제출한다. 간혹 이메일 접수가 안 되고 현장 접수를 요청하는 클라이언트도 있다. 그럴 때는 데이터로 저장해서 제출일에 현장 제출한다. 간혹 제출한 시안에서 좀 더 다듬어 프레젠테이션 자리에 가져가기도 한다.

프레젠테이션 당일

시안 제출이 끝나면 이제 프레젠테이션만 남았다. 보통 하루에 모든 업체가 프레젠테이션을 한다. 오전에 보통 두 개 업체, 많을 때는 오후에 세 개 업체까지 스케줄을 잡는다. 제안에 참여하는 업체 수에 따라 다르지만 보통 하루 다섯 개 업체를

진행하려면 빡빡하다. 프레젠테이션 시간은 전략과 시안 리뷰 30분, 질의응답 시간 20분, 총 50분 진행하고 10분 정도 휴식을 취한다. 프레젠테이션 시 선호하는 시간은 오후 두 번째 순서다. 오전은 클라이언트의 기억에 남기에는 좋은 시간이 아니다. 깜짝 놀랄 만한 제안이 아니라면 말이다. 오후 마지막 순서는 지루하고 집중력이 떨어진다. 오후 첫 번째는 모두가 졸리다. 그렇기에 선호하는 타임은 오후 두 번째 순서다.

시안 리뷰는 보통 사업부장이 회사 연혁과 레퍼런스를 소개하고 해당 프로젝트의 전략을 리뷰한다. 전략 리뷰가 끝나면 디자인 PM이 콘셉트와 시안 리뷰를 진행한다. 개발 이슈가 많을 경우는 개발 PM도 참여하지만 그렇지 않을 때는 개발 실무진은 잘 참여하지 않는다. 간단한 개발 이슈는 기획이나 디자인에서도 충분히 답변이 가능하기 때문이다. 모든 리뷰가 끝나면 질의응답 시간을 갖는다. 이때 질문이 많이 나오면 반응이 좋은 것이다. 전략과 콘셉트에 관심이 없다면 클라이언트는 질문하지 않는다. 사업부장이나 디자인 PM의 답변에 따라 프레젠테이션의 분위기가 바뀐다. 그렇기 때문에 제안 프레젠테이션은 발표자가 누구냐에 따라서도 승패가 갈린다. 보통 프레젠테이션이 끝나면 승패가 느껴진다. 마치 입사 면접 후 당락이 느껴지는 부분과 같다. 클라이언트의 태도와

프레젠테이션 분위기로 이미 결과를 가늠할 수 있다.

　　제안 프레젠테이션의 열악한 환경에 대해 몇 가지 말해 본다. 첫 번째, 클라이언트의 일정에 대한 무지다. 오리엔테이션 후 일주일을 주며 제안을 요청하는 무례한 클라이언트가 있다. 프로세스에 대한 무지로 그 자리에 있을 자격이 없다. 두 번째, 수수료에 대한 개념 무지다. 모든 제안에는 수수료가 없다. 에이전시는 제안을 수주하지 못하면 제안에 투입한 리소스는 그대로 손실이다. 클라이언트는 제안 프레젠테이션 후 업체를 선정하지 않고 프로젝트를 무산시켜도 적용되는 페널티가 없다. 세 번째, 그러한 불합리에도 제안에 참여하는 에이전시의 제 살 깎아먹기 제안 문화다. 그 모든 과정에서 피 흘리는 건 제안에 참여하는 에이전시의 실무진이다. 이런 문화에 대해 업계 사람 모두 더 진지한 고민이 필요하다.

에이전시의 시안 작업

　프로젝트를 수주했다면 구축 작업을 진행하게 된다. 제안 시안을 구축 시안으로 사용하는 사례는 거의 없다. 이번 글에서는 수주 후 구축 작업에 대해 간략하게 알아보자. 프레젠테이션 결과에 따라 일단 우선협상대상자로 클라이언트와 계약 1순위 자격을 얻는다. 우선협상대상자가 되면 이변이 없다면 수주를 했다고 볼 수 있다. 계약 세부 사항이 궁금할 텐데 주니어들에게까지는 잘 공유하지 않는 사항이다. 보통은 전체 사업비에서 계약금이 20퍼센트, 구축 시안 리뷰와 임원진 보고 완료 후 중도금 30퍼센트, 최종 배포를 완료하면 50퍼센트 잔금을 결제한다.

　계약 완료 후 프로젝트 배경과 요건 등을 정의한다. 요건을 정의하면서 일정도 수립한다. 기획, 디자인, 개발의 일정도 조율하고 리소스도 결정한다. 각자의 일정을 확보하기 위해 대립이 있을 수 있으나 보통 이 단계에서는 큰 마찰 없이 조정한다. 일정이 어느 정도 정해지면 기획에서 클라이언트와 요건 정의를 진행한다. 요건 정의 때는 프로젝트의 배경, 클라이언트가 요구하는 사항들 그리고 구축 후 기대효과 등을 상세하게 논한다.

보통은 비즈니스의 연장선상에서 기대효과를 이야기하지만 디자인 안목이 있는 클라이언트는 해외 어워드 수상을 목표로 지정하기도 한다. 그럴 때는 기쁨 반 슬픔 반으로 디자인을 진행한다. 디자인에 대한 목적의식은 일치하지만 그만큼 컨펌이 까다롭게 진행된다.

전략과 콘셉트

요건 정의가 완료되면 기획 부서에서 전략을 세우고 그 전략을 기반으로 콘텐츠를 기획한다. 그 사이 디자인에서는 방향성 리서치를 진행한다. 콘텐츠 기획이 끝나고 스토리보드가 나오기 전에는 디자인을 진행할 수 없기에 선행 리서치를 진행한다. 기획의 전략과 콘텐츠는 시각적으로 보이지 않는 문서이기에 클라이언트들도 크게 이견을 얘기하지 않는다. 그럴 때가 가장 위험하다. 클라이언트는 기획 문서에서 전략 및 콘텐츠를 파악해야 한다. 클라이언트가 문서에 대한 이해력이 떨어지면 아주 큰 재앙이다.

경험상 사람들은 눈에 보일 때 더 쉽게 의견을 말한다. 기획 문서나 개발 범위에 대해서는 적극적으로 자기 의견을 말하지 않는다. 이 점을 알고 있는 기획자도 클라이언트와 의견을 나눌 때 구체적이고 확실하게 조율하고 기록하려 한다. 클

라이언트와 기획회의를 진행하면 항상 회의록을 작성하고 프로젝트 담당자의 사인까지 받아둔다. 혹시 모를 분쟁에 대비하기 위함이다. 하지만 그런 회의록 따위로 분쟁에서 우위를 잡은 적은 없다. 그래도 회의록을 남기는 일을 포기할 수 없다. 증거로 논쟁할 일이 없길 바라는 몸부림일 뿐이라도 말이다.

전략과 콘텐츠를 확정하면 이제 시각적으로 표현할 디자인 콘셉트 작업을 진행한다. 이미지 맵을 활용하여 전체 톤 앤 매너를 공유하고 프로젝트 전략과 콘텐츠를 어떤 디자인으로 표현할지 디자인 전략과 콘셉트 작업을 진행한다. 콘셉트가 정해지면 보통 두세 개의 시안 작업을 진행한다.

리뷰와 피드백

클라이언트, 즉 발주처 담당자는 몇 가지 유형으로 나눌 수 있다. 첫 번째는 목적이 명확하고 그것을 이루기 위해 함께 협력하는 유형이다. 두 번째는 프로젝트를 왜 하는지 확실히 이해하지 못하고 있는 유형이다. 보통 사업비 소진을 위한 소모적인 프로젝트일 때가 가장 흔하다. 세 번째, 선무당이 사람 잡는 유형이다. 이때는 개인의 취향으로 프로젝트를 망친다. 첫 번째 유형의 담당자를 만난다면 행운이다. 하지만 두세 번째 유형이 적지 않다. 그러면 시안 작업은 난항을 겪는다. 두

번째 유형의 담당자라면 어떤 시안을 보여 줘도 결정하지 못한다. "시안 더 없어요?"라는 피드백으로 시안 작업에 디자인 일정의 반을 소모한다. 왜 하는지도 모르는 프로젝트이니 눈에 들어오는 시안이 있을 리 없다. 그렇다면 사업부장이 담당자보다 권한이 있는 직책의 클라이언트를 만나 교통정리를 한다. 세 번째 유형은 에이전시가 제안하는 시안 외에 자신이 원하는 시안을 꼭 더해 주기를 원한다. 다른 시안으로 결정이 나도 꼭 자기 취향을 섞는다. 피드백 역시 대부분은 자신의 취향을 담는 의견이 많다. 심리적으로 자신의 의견이 반영되지 않는다면 프로젝트가 마무리됐을 때 자신의 공이 없다는 생각이 큰 이유가 아닐까 한다.

다시 첫 번째 유형에 대해 말해 보면 그들은 자신들이 무엇을 할지 명확하게 알고 에이전시가 무엇을 도와주어야 하는지 스스로 느끼고 찾게 한다. 그럴 경우 공동의 목표가 자연스레 형성되고 서로 협력하는 분위기가 조성된다. 한 방향의 피드백보다 의견을 묻고 듣는다. 그럴 경우 최종 결과물의 완성도는 항상은 아니지만 평균적으로 어워드에 수상할 만한 정도까지 기대할 수 있다. 결과물은 에이전시 능력만이 아니라 클라이언트 능력도 매우 중요하다. 논리 자체도 중요하지만 그보다 더 중요한 부분은 논리를 받아들일 수 있는 자세와 환

경이다. 여러 유형의 클라이언트가 있지만 시안 리뷰의 목적은 선택과 집중이다. 방향성에 맞는 시안을 선택하고 그 시안에 집중해 수정 보완을 반복한다. 메인 페이지는 배포 전까지 디벨롭 작업을 놓지 않는다.

구축

방향성에 맞는 시안을 결정하면 가이드대로 나머지 페이지들을 디자인한다. 이때부터 디자인은 보통 순탄하게 진행된다. 일정이 넉넉할 때는 디자인을 다 마치고 순차적으로 퍼블리싱을 진행하지만 일정이 넉넉지 않을 때는 병렬로 퍼블리싱한다.

시안 작업에 디자인 일정을 너무 많이 소비했을 때나 일정 공수를 제대로 산정하지 않았을 때 보통 병렬로 진행한다. 병렬식 진행은 프로젝트 전반에 문제가 있다는 증거다. 그럴 경우 하루 단위로 디자인 페이지를 퍼블리싱하는 때도 있다. 퍼블리싱 이후에는 개발 작업을 진행한다. 개발 비중이 없을 때는 구축 기간이 그리 길지 않지만, 커머스 또는 금융 쪽 프로젝트 구축이라면 개발 일정이 디자인 일정의 배로 들어가기도 한다. 또는 앞쪽 지연으로 부족해진 개발 일정을 줄이기 위해 인력을 더 투입하기도 한다.

구축 후반에는 개발 이슈가 주이기 때문에 디자인은 퍼블리싱 검수와 오류 페이지 수정만 해 주곤 한다. 오히려 개발 이슈가 많은 프로젝트 후반에는 디자인 쪽에서는 별로 할 일이 없다. 그럴 때 디자이너는 최소 인력만 투입하고 나머지 인력은 다시 새로운 제안 작업으로 넘어간다.

디자이너로서 가장 기쁠 때는 자신의 프로젝트가 공개되어 좋은 반응을 얻었을 때가 아닐까. 자신의 프로젝트가 이슈가 되고 어워드에 수상을 하면 그만큼 보람되고 기쁜 일이 없다. 그래서 많은 디자이너가 그 어렵고 힘든 환경을 버티나 보다. 모든 디자이너 여러분, 힘내세요!

Part 05.

다음 단계를 위한 디자인

디자인으로 무엇을 바꾸고 있나?

브랜드 스토리 없이는
기억도 인식도 없다

브랜드를 정의할 때 디자이너들 사이에서 의견이 굉장히 다양하게 나뉜다. 나는 제일 중요한 요소는 스토리라고 생각한다. 스토리가 없으면 목적도 없고 이유도 없다. 어떤 스토리로 접근하는가? 스토리는 누굴 위하는가? 재미있는 스토리로 구성되어 있는가? 그리고 제일 중요한 점은 '스토리가 제품이나 서비스에 부합하는가?'이다. 브랜드를 만드는 일은 하나의 이야기를 만드는 일과 같다. 이야기에 깊이 공감할수록 브랜드가 성공할 가능성이 크다.

이야기에는 기본적인 요소가 있다. 바로 육하원칙인데 나는 이것을 브랜드 스토리의 방향을 잡는 기준으로 사용한다. 누가, 언제, 어디서, 무엇을, 왜, 어떻게 사용할지를 제품 또는

서비스에 대입해 본다. 그중에서 무엇, 왜, 어떻게를 가장 중요하게 생각한다. 그렇게 대입해서 스토리를 구성하다 보면 어느 정도 기본 줄거리를 요약해 나갈 수 있다. 하지만 스토리에서 재미와 흥미, 차별화보다 중요한 건 리얼리티와 아이덴티티의 진정성이다.

스토리에서 중요한 건 리얼리티와 아이덴티티

브랜드에는 리얼리티, 아이덴티티, 이미지 세 가지 요소가 있다. 리얼리티는 '실제로 우리가 어떠한가?'이고, 아이덴티티는 '우리가 어떻게 보이고 싶은지를 나타내는 목표'다. 마지막으로 이미지는 '소비자에게 인식되는 모습'이다. 리얼리티와 아이덴티티의 차이가 작을수록 선명하게 인식된다.

예를 들어 설명하면 원하는 회사에 입사하려면 서류전형을 거치고 면접에 합격해야만 채용이 된다. 구직자는 회사에 본인의 리얼리티와 아이덴티티를 인식시켜야 한다. 첫 번째로 이력서를 통해 자신의 정체성(identity)을 어필한다. 인사 담당자는 수많은 이력서를 검토하기 때문에 일반적인 이력과 경력으로는 눈길을 끌기 어렵다. 차별화된 경험으로 눈에 들어야 한다. 서류전형을 통과했다면 실제로 그 사람을 만나 정체성을 확인하고 싶어 면접(reality)을 진행한다. 면접은 이력서에

명시한 내용이 맞는지, 차별성 있는 경험을 가지고 있는지, 본인이 주장한 가치관에 부합하는지 실제로 확인하는 과정이다. 인사 담당자는 구직자의 리얼리티와 아이덴티티가 일치할 때 그 사람을 최종 합격시킨다. 리얼리티와 아이덴티티 부합할 때 이미지가 인식되고 신뢰가 생기기 때문이다.

평소 TV에서 친절한 이미지의 연예인을 실제로 봤을 때, 대부분 사람들은 그 연예인이 무조건 친절할 거라 생각한다. 이것은 이미지다. 하지만 연예인도 사람인지라 무턱대고 스마트폰을 들이밀고 사진을 찍자고 요청하면 친절한 이미지의 연예인이라도 불쾌감을 표시할 수 있다. 그럼 "텔레비전에서 보는 거와는 다르네!"라며 텔레비전 이미지에 속은 듯이 험담을 한다. 매체에서 보아 온 아이덴티티의 이미지가 그 상황의 리얼리티와 상충하기 때문이다. 반대로 리얼리티와 아이덴티티가 부합하는 연예인의 이미지 평판 순위는 높다.

브랜드도 마찬가지다. 리얼리티와 아이덴티티가 상충할 때 스토리의 모순이 드러나기 때문에 스토리에서 가장 중요한 부분은 리얼리티와 아이덴티티의 일치성이다. 이 둘이 서로 부합하지 않으면 공감을 이끌어 낼 수 없다. 혁신을 이야기할 때는 혁신적인 제품이나 서비스가 있어야 하고, 럭셔리를 이야기할 때는 럭셔리한 제품이나 서비스가 있어야 한다.

스토리의 전개 순서

일반적인 스토리는 무엇, 어떻게, 왜 순으로 전개한다. 우리가 흔히 접하는 프로모션 방식이자 스토리의 전개 방식이다. 그리 잘못된 방식은 아니지만 스토리의 진정성을 전달하기 위해서는 부족한 구성이다. 무엇, 어떻게, 왜 세 가지 중에 우선순위를 정해야 한다.

제일 중요한 핵심은 왜라고 생각한다. 왜라는 질문은 굉장히 본질적인 질문이며 스토리의 목적을 설명하기에 가장 확실한 질문이자 답이다. 이어서 어떻게 하는지, 그리고 마지막으로 무엇을 만들었는지 설명한다.

전개에 따라 같은 이야기라도 전혀 다른 이야기로 완성된다. 이야기의 핵심은 본질적인 질문인 왜를 어떻게 구성하는지에 따라 달라진다. 브랜드 스토리의 가장 중요한 부분은 가치 지향점이다. 이 가치라는 게 모두에게 동일할 수는 없다. 개인의 라이프 스타일과 생각에 따라 달라진다. 그렇기 때문에 가치를 어느 집단에 맞출지 결정하는 일이 중요하다. 브랜드 스토리는 상호 관계를 확대하여 충성 집단을 만드는 과정이다. 즉 나의 가치와 너의 가치가 일치하면 거기에서 우리의 브랜드 스토리가 시작된다. 브랜드의 팬클럽은 동일한 가치를 추구하는 집단이다.

왜 스토리인가?

인간과 동물의 차이에는 여러 가지가 있겠지만 지구상의 포유류 중 이야기를 만들어 내고 전파하는 존재는 인간이 유일하다. 언어가 탄생하고 문자가 탄생한 이후 인간은 스토리에 집중했다. 문자가 없을 때는 그림으로, 때론 구전으로 후대에 전했다. 문자가 탄생하자 인간은 많은 이야기를 기록하고 남겼다. 그것은 본능이다. 인간은 스토리를 좋아한다. 재미있고, 가치 있고, 정의로운 스토리. 어떤 이야기가 나와 맞을 때면 같은 가치를 공유하는 동질감이 솟아오른다.

제품과 서비스에서도 동일하다. 내가 쓰고 사용하는 제품이나 서비스에 스토리가 있길 원한다. 스토리가 나의 가치관과 부합하면 그 브랜드는 나의 라이프 스타일이 된다. 누군가와 친해지고 싶다면 상대방이 재밌어하는 이야기 하나쯤은 준비해야 한다. 제품과 서비스도 마찬가지다. 누군가 사용하게 하고 싶다면 그만한 가치가 있다는 스토리로 접근해야 한다. 브랜드에서 스토리가 중요한 가장 큰 이유다. 다만, 스토리를 생각할 때 리얼리티와 아이덴티티가 부합해야 소비자에게 강한 인식을 남길 수 있다는 사실을 잊지 말자. 그것이 바로 이미지가 된다.

아이데이션도
'왜, 어떻게, 무엇을' 순서로

아이데이션을 위한 여정의 첫 번째 단계는 문제 인지다. 어떤 문제라도 전후 사정은 있다. 배경을 제대로 파악해야 한다. 하지만 대부분 문제 인지 없이 오답을 던지는 오류를 범한다. 도대체 문제를 모르는데 어떻게 답을 찾는단 말인가? 문제가 뭔지 모를 때는 머릿속 '왜?' 버튼을 누르고 입으로 외쳐라. "왜죠?" 대한민국의 조직문화에서 달갑지 않은 버튼이다. 그래도 문제를 명확히 인지하자. 오답은 잘못된 문제 인지에서 비롯한다.

문제 해결의 답, 아이디어!

나는 앞에서 왜, 어떻게, 무엇을 순서로 생각하라고 말했

다. 사실 이것은 사이먼 사이넥이 발견한 골든서클의 방법론이다. 사이먼 사이넥은 보통의 기업은 무엇을, 어떻게 순으로 커뮤니케이션하지만, 혁신을 이끌어낸 기업들은 왜, 어떻게, 무엇을 순으로 커뮤니케이션한다는 골든서클을 발견했다. 이제 답을 찾는 여정으로 돌입해 보자. 막막하고 험난한 고난의 여정이지만 골든서클을 활용하면 방법은 있다.

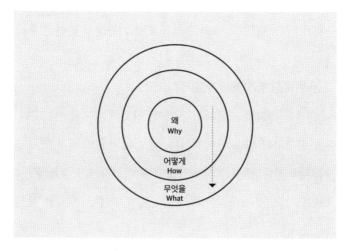

▌사이먼 사이넥의 골든서클.

이 골든서클은 혁신기업이 소비자의 행동을 이끌어내기 위한 가치 제안의 커뮤니케이션 방법으로 활용하지만 아이디어를 얻을 때도 활용하면 도움이 된다.

첫 단계, 모든 시작은 '왜?'부터

'왜?'라고 질문을 던져라! 무엇을 하는지는 알아도 왜 해야 하는지는 모르는 때가 많다. 예를 들어 우리는 무슨 프로젝트를 하는지는 알지만 대부분 그 프로젝트를 왜 하는지는 잘 모른다. 지금 당장 스스로에게 질문해라. '왜 그 일을 하는가?'

'왜'라고 묻는 사람이 주인공이다. 주인공이 되라! '왜?'라는 질문을 던질 때마다 앞서 말한 문제의 인지가 명확해진다. 문제가 명확해질수록 우리는 답을 찾을 가능성이 높아진다.

두 번째 단계, 그래서 '어떻게?'

문제를 해결할 아이디어를 찾자! 정보와 기술의 연결고리. 이 연결고리가 바로 아이디어다. 정보와 기술에 따라 연결고리는 달라진다. 정보는 시대의 흐름을 반영하는가? 기술은 떠오르는 기술인가? 저물어 가는 기술인가? 이를 구별하는 시야가 필요하다.

그러려면 정보와 기술을 바라보는 시야의 폭이 넓어야 한다. 여행 많이 다니고 책 많이 읽고 경험을 쌓으라는 선배들의 조언이 바로 이 때문이다. 정보와 기술의 연결고리는 아는 만큼 보인다.

세 번째 단계, 결과는 '무엇을?'

그렇게 찾은 연결고리는 '무엇을?'이다. 운송과 모바일의 연결고리는 우버, 친환경과 지속 가능한 에너지의 연결고리는 테슬라. 정보와 기술의 연결고리는 당신이 진행하는 프로젝트의 제품 또는 서비스가 될 수도 있고 브랜드 아이덴티티가 될 수도 있다.

나는 지금까지 아이데이션 과정에서 '왜?'라는 질문에 대한 이해가 없어 많은 시행착오를 겪었다. 일에 대해서도 그렇고 삶 또한 그렇다. 우버나 테슬라 같은 위대한 아이디어를 생각해 내라고 강요하는 것은 아니다. 다만 우리가 하는 모든 행위에 '왜'라는 이유를 묻는다면 우리 삶에서 목표의식을 좀 더 높이는 계기가 되지 않을까 기대해 본다.

디자이너들이여, 아이데이션의 첫 번째 '왜?'에서 시작하라. 그리고 정보와 기술의 '연결고리'를 찾자. 우리 삶에도 '골든서클'을 적용해 보자!

팔리는 이미지를 만들자

나는 이십 대 때 쇼핑몰을 운영한 경험이 있다. 그때 판매한 제품은 주얼리였다. 주얼리는 당시 온라인 쇼핑몰에서 꽤 잘 팔리는 아이템이었다. 지인 소개로 백화점에 입점한 주얼리 브랜드의 온라인 판매를 제안 받았다. 조건도 좋았다. 재고 관리는 본사가 부담하고 온라인 쇼핑몰 구축과 프로모션, 판매는 내가 알아서 진행하는 조건이었다. 재고 걱정이 없었고 오프라인에서 이미 제품 반응이 좋았기에 온라인으로 판매하면 대박이 날 줄 알았지만, 판매를 시작한 지 몇 달 안 되어서 접었다. 팔리지 않았기 때문이다. 그렇다고 큰 손해는 없었다. 손해라면 온라인 쇼핑몰 호스팅 비용 정도였다.

그때 제품 사진도 내가 직접 찍어서 올렸다. 주얼리의 가

장 큰 특징은 제품 고유의 빛이다. 이 특성을 사진에 잘 담아야 한다. 그래서 촬영 중에도 주얼리 제품 촬영은 굉장히 까다롭다. 하지만 촬영 비용이 아까워 손수 찍었다. 오피스텔 화장실에서 화장실 전등을 조명 삼아 제품을 촬영하고 포토샵으로 작업했다. 그렇게 나온 제품 이미지는 소비자가 구매하기 위한 충분한 근거가 되지 못했다. 스튜디오에 맡겨 촬영을 했다면 결과가 어땠을까? 물론 이미지 하나가 판매에 절대적인 영향을 주진 않는다. 가격과 품질 또한 중요한 요소다. 하지만 내가 찍은 제품 이미지는 경쟁 브랜드의 이미지와 비교하면 지금 생각해도 최악이었다. 판매하는 사람의 가장 큰 착각은 '그래도 팔리겠지'다.

이미지가 중요한 이유

에어비앤비 창업스토리는 유명하다. 에어비앤비는 2008년 미국 민주당 전당대회에서 숙소를 제공하고 아침에 '오바마와 매케인 시리얼'을 만들어 팔면서 시작됐다. 처음에는 시리얼 회사 켈로그와 협업해 공식적인 오바마 켈로그 제품을 판매하려 했지만 켈로그는 당연히 이 제안을 무시했다. 그러자 에어비앤비의 창업자들은 마트에서 시리얼을 사 와서 오바마와 매케인 캐릭터 그림을 인쇄해 수작업으로 패키지를 제작했다.

이를 굿모닝 아메리카와 CNN이 보도했다. 이 아이디어는 에어비앤비가 스타트업 육성기관인 와이 콤비네이터로 들어가는 데 큰 도움이 됐다. 굉장히 적은 비용으로 아이디어를 실행해 성공한 사례다. 충분한 돈이 없어도 아이디어를 실행했다. 그 후 에어비앤비는 호스트를 섭외하고 숙소를 판매하기 시작했는데 처음에 방이 잘 나가지 않았다고 한다. 그들은 문제점을 발견했다. 플랫폼에 올라오는 숙소 사진이 전혀 매력적이지 않았다. 호스트가 올리는 숙소 사진 퀄리티가 굉장히 떨어졌다. 핸드폰으로 찍어 올리는 게 문제였다. 에어비앤비는 5천 달러를 들여 전문 사진작가를 고용해 호스트의 숙소 사진을 찍어 주기 시작했다.

그렇게 비용을 들여 문제를 해결했다. 문제를 해결하기 위해서는 아이디어와 그 아이디어를 실행할 비용이 들어간다. 그리고 그 모든 결정은 사고방식이 좌우한다. 당시 에어비앤비의 재정을 고려한다면 사진작가를 고용해 숙소 사진을 찍어 주는 일은 상당한 비용 투자가 따르는 결정이었다. 그들의 사고방식과 고객 입장이 맞았기에 이런 투자가 이뤄졌다. 당시 방을 직접 예약해 생활해 본 에어비앤비 공동 창업자 중 한 명인 게비아는 "고객 입장에서는 돈을 지불하고 사용할 방이 어떻게 생겼는지 제대로 알 수가 없으니 예약을 할 리가 없었다

《디커플링》, 탈레스 S. 테이셰이라, 김인수 역, 인플루엔셜, 2019, 313 쪽)"라는 말을 남겼다.

현재 에어비앤비는 호스트를 위해 숙소 사진을 찍고 편집하는 가이드를 제공한다. 에어비앤비는 가이드에서 게스트의 관심을 끌 수 있고, 숙소에 대한 시각 정보를 제공하며, 호스트의 개성을 잘 드러낼 수 있는 이미지를 선택하라고 말한다. 또 전문가처럼 사진을 수정할 수 있는 자동 조정 기능 활용법도 제공한다. 숙소에 대한 중요한 세부사항을 설명하고 예비 게스트가 숙소에 머무는 자신의 모습을 상상해 볼 수 있도록 사진 설명 또한 넣으라고 조언한다.

고객의 선택에 영향을 주는 중요한 정보

배달의민족은 메뉴 이미지를 통일하고 내부 검수를 거친 뒤 노출한다. 배달의민족 이미지 가이드 중 이런 내용이 있다.

"음식의 종류에 따라 위에서 찍은 음식 사진이 맛있어 보일 수 있고, 옆에서 찍은 음식 사진이 맛있어 보일 수도 있습니다. 탑뷰, 쿼터뷰, 사이드뷰 등 다양한 구도에서 음식을 촬영하셔도 괜찮습니다. 하지만 구도가 다른 사진이 섞여 있는 메뉴판은 고객들에게 혼란스러움을 전해줄 수 있습니다. 우리 가게 온라인 메뉴판이 깔끔하고 정갈한 느낌을 전달할 수 있

221

도록 하나로 통일된 구도의 음식 사진을 등록해 주세요."

배달의민족은 이미지의 해상도와 구도를 심사한다. 메뉴 이미지가 가게의 첫인상이자 온라인 고객과 소통할 수 있는 가장 강력한 도구라고 말하며, 식욕을 끌어올리는 수준 높은 음식 사진을 등록하라고 권장한다.

마켓컬리를 통해 식재료를 주문하고 다음 날 받아보면 대부분 주문할 때 본 제품 이미지와 동일하다. 그런 면에서 나는 마켓컬리를 신뢰한다. 마켓컬리 김슬아 대표는 "화려하고 예쁜 이미지만 있는 것은 의미 없다. '오늘은 뭐를 해 봐라, 이걸로 무엇을 할 수 있다'라는 구현 가능한 액션을 넣어야 한다"라고 말한다.

아무래도 주력 상품이 식재료이다 보니 식재료로 할 수 있는 액션을 제시해 주는 데 힘을 쓴다. 마켓컬리 식재료 이미지는 일관된 톤을 유지하고 있다. 음식 관련 잡지에 써도 손색이 없을 만큼 좋은 이미지가 많다.

충분한 근거 제시

예시를 든 서비스들은 판매를 위한 충분한 근거를 섬네일 이미지를 통해 제시하려 노력하고 있다. 온라인 서비스에서 가장 기본적이며 가장 강력한 근거는 제품의 섬네일 이미지

다. 판매자가 엄지손톱만 한 이미지의 의미를 어떻게 인식하는지에 따라 소비자에게 충분한 근거가 될 수도 있고, 아닐 수도 있다. 어떤 일을 두고 해야 할지, 하지 않아도 될지 선택 앞에 서는 순간이 있다. 둘 중 하나가 답일 수도 있지만 전체가 틀렸을 수도 있다. 하지만 경험에 비추어 보면 그런 고민이 들때 해야 할 이유를 찾는 쪽에서 나는 발전했다.

나는 이십 대 시절 판매자로 큰 착각을 했다. 어떻게든 사진을 전문가에게 맡기지 않을 이유를 찾았다. 대부분 귀찮거나 피하고 싶거나 적당히 넘기고 싶을 때 하지 않을 이유를 찾는다. 그러면서 상상한다. '그래도 팔리겠지?' 하지만, 소비자는 '그래서 안 산다!'

차이는 사고방식에 있다

아이디어를 제안하고 실행하기 위해서는 돈이 들어간다. 좋은 아이디어라고 해도 실행할 수 있는 비용이 없다면 그냥 좋은 생각일 뿐이다. 그렇다고 꼭 돈이 많아야 좋은 아이디어를 실행할 수 있는 것도 아니다. 디자인하다 보면 "크게 생각하라"는 말을 듣곤 한다. 하지만 큰 생각을 실행하기 위해서는 비용이 들어간다. 반면 비용 없이 실행할 수 있는 아이디어로 국한하면 크게 생각할 수 없다. 아이디어의 실행에는 세 가지 요소가 있다. 첫 번째는 좋은 아이디어가 있어야 하고, 두 번째는 그것을 실행할 돈이 있어야 한다. 그리고 마지막 세 번째는 사고방식이다. 좋은 아이디어가 있고, 돈이 있어도 마지막 세 번째인 사고방식이 맞지 않다면 좋은 아이디어

는 실행될 수 없다. 그리고 그 사고방식이 UX다.

지출 없는 UX는 없다

1999년 말 스티브 잡스는 애플의 소매 체인을 개발할 사람을 찾았고, 론 존슨이라는 사람이 애플스토어 개발 책임자가 되었다. 순조롭게 애플스토어 설계가 진행되는 듯 보이던 어느 날 존슨은 불현듯 뭔가 문제가 있다는 사실을 깨달았다. 애플은 주요 제품 중심으로 매장을 구성했다. 매장의 내부를 파워맥 구역, 아이맥 구역, 아이북 구역, 파워북 구역 등으로 나누었다. 하지만 잡스는 '모든 디지털 활동의 허브가 되는 컴퓨터'라는 새로운 개념을 개발하는 중이었다. 컴퓨터로 카메라에 든 사진이나 동영상을 편집하고, 음악, 잡지, 책 등도 컴퓨터를 통해 이용한다는 개념이었다.

존슨은 매장을 제품군 중심이 아니라 사람들이 하고 싶어하는 행위 중심으로 구성해야 한다는 사실을 깨달았다. 예를 들면 영화 구역을 마련해 그곳에 아이무비 소프트웨어가 구동할 수 있는 여러 대의 맥과 파워북을 설치하고 사람들에게 컴퓨터로 비디오카메라의 영상을 불러들여 편집하는 과정을 보여 줘야 한다는 생각이었다. 하지만 이미 설계에만 6개월을 투자했고 행위 중심으로 매장을 재구성하려면 그때까지 작업

한 모든 것을 바꿔야 하는 상황이었다. 존슨은 잡스에게 제품 중심이 아닌 행위 중심으로 구조를 변경해야 한다고 보고했다. 그러자 잡스가 폭발했다. "나는 이 매장에 6개월이나 꿍무니 빠지도록 매달렸는데 이제와 모든 것을 다 바꾸자는 말이오?" 존슨은 아무 말도 하지 못했다. 침묵이 흘렀고 둘은 애플스토어 회의를 위해 사람들이 모여 있는 장소로 이동했다.

회의를 시작하자 잡스가 말했다. "론의 생각에 따르면 우리는 매장을 잘못 만들었습니다. 그는 매장이 제품 중심이 아닌 사람들이 하고 싶은 행위 중심으로 구성되어야 한다고 생각합니다." 잡스는 다시 말을 이어갔다. "그의 말이 옳습니다." 잡스는 공개일을 예정보다 서너 달 지연해야 한다고 해도 매장 설계를 다시 하겠다고 말했다. 그리고 잡스는 회의에 모인 사람들에게 마지막으로 말했다. "우리가 문제를 바로잡을 수 있는 단 한 번뿐인 기회입니다."

애플스토어 설계 과정을 보면 애플은 적지 않은 비용을 지출한 것으로 보인다. 가장 비싼 장소에 가장 비싼 자재로 설계를 했고, 마지막에는 기존 설계를 뒤집어 다시 설계했다. 과연 애플이 돈이 많아서 설계를 뒤집는 결정을 했을까? 아니다. 그들은 애플스토어를 제품 중심이 아닌 사용자 행위 중심으로 설계해야 한다는 사실을 깨달았기 때문이다. 그렇기 때문에

시간과 비용을 지출했다. 사용자 중심의 사고방식에는 언제나 적지 않은 돈과 시간이 들어간다. 돈이 많아서 사용자 중심의 사고방식을 고수하는 것이 아니다.

다른 사고방식이 필요하다

넷플릭스는 자체 제작 드라마와 영화를 만든다. 각 지역 최고의 작가를 고용하고 최고의 프로덕션에서 드라마와 영화를 제작한 인재를 빨아들인다. 소요 비용은 수백에서 수천만 달러에 달한다. 과연 넷플릭스는 돈이 많아서 그렇게 하는 걸까? 넷플릭스가 제작하는 드라마와 영화, 다큐멘터리의 완성도는 매우 높다. 여러 영화제에도 출품을 하는데 영화 업계 입장에서는 넷플릭스의 행보가 달갑지 않다. 영화계가 영화관에서 개봉하지 않은 영화는 영화제 후보에 오를 수 없다는 논리로 배척하자 넷플릭스는 영화관을 인수한다. 넷플릭스는 자체 제작 영화를 개봉할 영화관을 확보했다.

단지 넷플릭스는 돈이 많아서 그런 행보를 보였을까? 넷플릭스의 사고방식은 기존 기업들과는 다른 점을 보여준다. 성장을 위해 많은 돈을 써야 한다면 또 그것이 합리적인 면이 있다면 사원급에서 제안한 아이디어라도 실행하는 편이 맞는다고 생각한다. 넷플릭스는 성장을 위해 철저히 사용자 경험을

기반으로 결정한다. 당장 단기간의 성과가 없더라도 말이다. 하지만 대부분의 기업들은 UX를 위해 투자하기를 꺼린다. 대신 UX를 활용해 성과를 올리기를 바란다. 굉장히 모순 가득한 태도다.

아이디어가 무색해지는 순간

수년 전에 신선 식품 브랜드의 모바일 커머스를 구축한 경험이 있다. 당시 UX 예산이 없던 나는 회사 내부 인원을 상대로 리서치를 실시했다. 기존 재직자가 아닌 신규 입사자를 대상으로 리서치를 진행했는데 여러 가지 좋은 아이디어가 많이 나왔다. 그 브랜드는 1인 가구가 급증하는 트렌드에 맞춰 모바일 커머스 구축의 필요성을 느꼈고 아이디어가 필요한 상황이었다. 브랜드의 담당자는 PC의 매출이 모바일로 옮겨가는 일을 걱정했다. 하지만 지금 생각하면 당연한 일이다. 모든 부문에서 PC의 트래픽이 모바일로 옮겨 갔으니 말이다.

나는 여러 가지 제안을 했다. '신선 재료 사진만 노출하지 말고 매력적으로 조리된 연출 이미지 리소스도 확보하자.' 그러자 그건 비용이 들고 운영이 번거롭다는 답변이 돌아왔다. 담당자는 노력을 최소한으로 줄이며 운영할 수 있는 방법을 원했다. 아이러니하게도 담당자 요구를 들어줄수록 퀄리티는

점점 떨어져 갔다.

또 리서치를 통해 착안한 아이디어도 제안했다. 리서치 중에 제일 많이 나온 내용이 유통기간이 짧아 버리는 경우가 많다는 피드백이었다. 그래서 재구매를 하지 않는다는 사람이 많았다. 신선 식품은 가공식품보다 유통기간이 짧다. 그래서 구입 제품의 유통기간을 모바일 푸시 알람으로 소비자에게 알려 주자는 아이디어를 제안했다. 브랜드 내부의 기술 담당자는 기술적으로 가능하지만 추가 개발 이슈가 있기 때문에 진행할 수 없다는 답을 줬다. 그리고 좋은 아이디어지만 구현하지 못해 아쉽다고 덧붙였다. 나는 비용 발생이 없는 아이디어만을 제안해야 하는 궁지에 몰렸다. 그렇게 프로젝트에 대한 나의 애정은 식어갔다. 그들의 사고방식은 돈이 들지 않는 아이디어였다.

사고방식은 조직문화다

돈을 들여 아이디어를 실행하는 조직은 여러 가지 공통점이 있다. 사용자를 위한 가치 창출이 성과로 또 수익으로 이뤄진다는 확신을 가지고 있다. 가치 창출이 성과로 이어지는 성공 사례 또한 경험했다. 그렇기 때문에 사용자를 위해 필요한 일이라 판단하면 비용을 들여 실행한다. 이런 사고방식의 제

일 정점에 있는 사람은 최고 경영자인 CEO다. 사실 에어비앤비, 애플, 넷플릭스가 아이디어를 실행하고 사용자 경험을 위해 비용을 지출하는 결정이 가능한 이유는 사고방식의 정점에 CEO가 있기 때문이다. 나아가 자신의 사고방식과 맞는 사람을 조직으로 불러들인다. 또 불러들인 사람이 조직의 사고방식과 맞지 않다면 단호하게 내보낸다. 단호한 해고가 잔인해 보일 수 있지만 사용자 경험을 위한 사고방식으로 조직을 유지하는 확실한 방법이다.

반면 그렇지 않은 조직들은 사용자 경험에 대한 성공 사례가 없고 비용을 투자하는 일도 꺼린다. 그러면서도 사용자 경험 설계로 성과를 창출하기 바라는 모순적인 태도를 보인다. UX 조직을 만들어 놓고도 예산을 투자하지 않는다. 사용자 경험을 분석하고 설계하기 위해서는 비용이 들어가고 또 실행하기 위해서도 비용이 들어간다. 하지만 마치 사용자 경험은 비용이 들지 않는 시각적인 부분인양 착각한다.

사고방식은 확장된다

사고방식도 확장된다. 사용자 중심의 사고방식을 지닌 조직과 그렇지 않은 조직의 간극은 시간이 흐를수록 크게 벌어진다. 예를 들어 이미지 촬영에 쓰는 비용이 아까울 수 있다.

또 이미지를 가공해서 사용하는 일에 부담을 느낄 수 있다. 처음에는 그런 투자가 별 차이가 없이 느껴질 수 있다. 하지만 그런 디테일이 하나씩 누적되고 쌓이기 시작한다면 3년 후, 5년 후에는 그 간극이 크게 벌어진다.

사고방식은 사소한 부분에서 큰 영역으로 확장된다. 에어비앤비도 애플도 넷플릭스도 사소한 것에서부터 점진적으로 사고방식이 확장되었다. "돈만 있으면 우리도 그렇게 하겠다" 또는 "돈이 없어서 우리는 그렇게 못 한다"라고 말하는 조직은 돈이 있어도 사고방식이 받쳐 주지 않는다면 절대 그렇게 할 수 없다. 반면 사용자 중심 사고방식의 조직은 돈이 없다면 돈을 만들어서라도 그렇게 한다. 사용자 경험은 그에 맞는 비용을 쓰지 않는다면 얻는 것이 없다. 그리고 그 결정은 CEO의 사용자 중심 사고방식에 의해 좌우된다.

사용자 중심의 디자인

넷플릭스 오리지널 드라마 〈메시아〉를 정말 재미있게 봤다. 그런데 메시아를 볼 때마다 커버 이미지가 바뀌고 있다는 사실을 포착했다. 커버 이미지가 세 번째 바뀌었을 때까지는 세 개 정도 이미지를 돌아가며 사용하나 보다 하고 넘겼지만, 웬걸 그 뒤로도 이미지가 계속 바뀌었다. 그래서 하나하나 기록해 보기로 했다. 이미지는 사나흘에 한 번씩 변경되는 것 같았다. 〈메시아〉는 도대체 몇 개의 커버 이미지를 사용했을까? 넷플릭스는 도대체 몇 개의 커버 이미지를 만드는 걸까?

〈메시아〉는 총 일곱 개 커버 이미지를 바꿔가며 사용하고 있다. 아니, 더 될지도 모르겠다. 내가 확인한 이미지만 일곱

개라는 사실을 말해 둔다. 그렇다고 모든 영상의 커버 이미지가 일곱 개씩 바뀌는 것은 아니었다. 비교를 위해 다른 영상의 커버 이미지도 관찰하기로 했다. 같은 기간 동안 〈나르코스〉는 네 개, 〈모술〉은 두 개, 〈빌어먹을 세상 따위〉는 다섯 개, 그리고 〈어바웃 타임〉은 네 개, 〈위처〉는 다섯 개를 확인했다. 이유는 모르겠지만 영상마다 커버 이미지의 개수가 달랐다. 넷플릭스는 평균 서너 개의 커버 이미지를 사용하는 것 같지만 전체 영상의 커버 이미지를 분석하지는 않았으니 정확한 수는 아님을 밝혀 둔다. 결론은 넷플릭스는 다수의 커버 이미지를 사용한다는 점이다.

수년 전에 진행했던 A/B 테스트

정보를 찾다 넷플릭스의 테크 블로그에서 그 의도와 이유를 알게 됐다. 넷플릭스는 영상 커버 이미지의 A/B 테스트를 수년 전부터 진행했고 유의미한 데이터를 얻었다고 말한다. 넷플릭스의 A/B 테스트 리포트는 90초 안에 사용자의 관심을 끌고 시청할 이유를 제시하지 못한다면 사용자는 다른 활동으로 이동한다고 했다. 그래서 넷플릭스는 영상 커버 이미지를 사용자에게 충분한 근거를 제시하는 일환으로 접근하고 있다. 커버 이미지를 개선한다면 사용자 경험 또한 개선할 수

있다고 말한다. 사용자에게 충분한 근거를 제시해 더 빨리 보고 싶은 영상을 찾고, 더 많이 시청하도록 하는 것, 그것이 A/B 테스트의 목적이다.

A/B 테스트는 기술과 아트워크의 협업이다. 넷플릭스는 엔지니어링팀과 크리에이티브 서비스 디자인팀 그리고 스튜디오 파트너와 긴밀하게 파트너십을 유지하면서 테스트를 진행했다고 한다. 넷플릭스는 테스트를 진행하고 흥미로운 트렌드를 여러 가지 발견했다. 영상 제목의 톤을 전달하는 감정 있는 얼굴 표정 이미지가 가장 효율적이라고 말한다. (이 부분은 지역에 따라 다를 수 있다.) 테스트를 통해 넷플릭스의 제품 경험이 향상되고 사용자가 더 빨리 영상를 찾고 즐길 수 있도록 도울 수 있었다.

사용자 중심의 UX

넷플릭스의 A/B 테스트는 아직도 진행 중인 것으로 보인다. 넷플릭스는 왜 커버 이미지에 시간과 비용을 투자할까? 커버 이미지가 그렇게 중요한가? 사용자 중심의 사고방식이 아니라면 그 많은 시간과 비용을 투자하지 못한다. 공급자, 즉 회사의 입장에서 생각해서는 더 이상 소비자의 이익을 극대화하지 못한다. 공급자 입장이라면 수만 개의 영상 커버 이미지

를 시간과 비용을 투자해서 점진적으로 개선하고 관리하려 하지 않는다. UX 성과를 정량적으로 측정하기 어렵기 때문이다. 공급자 중심의 조직은 UX 성과 측정이 정량적이길 바란다. "그래서 커버 이미지를 개선해서 매출이 얼마 올랐어?" 대부분 이런 논점으로 UX에 접근한다. UX 담당자들은 할 말이 없다.

하지만 사용자 중심의 사고방식은 다르다. 처음 보는 음식점에 들어갔는데 메뉴판에 음식 이미지가 먹음직스럽게 있을 때와 그렇지 않을 때는 서로 경험이 다르다. 그것을 인지하고 인정하는 것이 UX, 사용자 중심의 사고방식이다. "그래서 먹음직스러운 이미지를 메뉴판에 넣어서 매출이 얼마나 올랐냐?"라고 묻지 않는다. "소비자가 음식을 주문하기 위해 메뉴판에 충분한 근거를 제시했는가?"라고 물을 뿐. 더 충분한 근거를 제시하기 위해서 소비자의 선호도와 실제 음식이 나왔을 때의 소비자 만족감을 실험하고 분석한다.

경험의 일관성
넷플릭스는 영상의 제목을 따로 쓰지 않는다. 반면 국내의 다수 OTT(Over The Top) 서비스는 섬네일 밑에 영상 제목을 별도 노출한다. 넷플릭스는 왜 제목을 따로 쓰지 않을까? 나는

그 이유를 경험의 일관성이라 추론한다.

경험은 익숙함이다. 자신이 실제로 해 보거나 겪은 일, 또는 거기서 얻은 지식이나 기능을 경험이라고 한다. 한 번 겪은 일은 다시 대면했을 때 익숙하게 느껴진다. 긍정 경험이라면 다시 경험하려 한다. 반대로 좋지 않은 경험은 가능한 피하려 한다. UX가 말하는 사용자 경험은 사용자에게 목적에 맞는 긍정 경험을 제공하는 것이 핵심이다.

때문에 많은 기업이 좋은 사용자 경험을 위해 고민한다. 서비스의 경험은 단순히 사용자가 디바이스로 서비스를 사용하는 단편적인 부분이 아닌 서비스 전체의 경험이 포함된다. 그렇다면 이 경험이 넷플릭스와 무슨 연관이 있을까? 우리의 경험은 대부분 오프라인에서 시작됐고 그 경험의 기억을 온라인에서 마주할 때 익숙하게 받아들인다. 넷플릭스의 UX·UI는 영화관의 경험을 모방해 설계했다. 그래서 사용자는 넷플릭스가 제공하는 온라인 경험도 거부감 없이 익숙하게 받아들인다.

경험의 활용

스티브 잡스는 인문학에서 UX의 핵심을 읽었다. 그는 인문학을 중시했고 사용하는 사람을 이해해야 한다고 했다. 정

확하게 사람의 심리를 이용해 제품을 팔아야 한다고 강조했다. 또 사람은 익숙한 것을 더 쉽게 받아들인다고 잡스는 생각했다. 그 결과 오프라인의 경험을 모방해 제품을 만들었다. 맥의 GUI가 그렇고 아이폰의 iOS가 그렇다. 넷플릭스 또한 이런 개념이 비슷하다. 넷플릭스는 다른 OTT 서비스와는 다르게 영화관 같은 경험을 제공하려 노력한다. 또 넷플릭스는 다른 OTT 서비스들과는 다르게 영상의 제목을 영상 섬네일 하단에 추가 표시하지 않는다.

영상 섬네일 이미지와 감성적인 타이틀 디자인을 조합해 영상을 구분한다. 영화관에서 영화 포스터를 보는 경험과 유사하다. 넷플릭스에 접속하면 첫 화면 상단에 주력 영상이 크게 노출되고 하단에 수십 개의 섬네일이 나열된다. 하단 섬네일 영역에서 텍스트는 카테고리를 구분하는 한 줄 카피뿐이다. 반면 다른 OTT 서비스들은 섬네일에 타이틀이 잘 보이지 않고 섬네일 하단에 다시 영상 제목을 균일한 폰트로 표기한다.

참고로 넷플릭스는 영상 타이틀을 각각의 디바이스에 맞게 다시 제작한다. 다른 OTT 서비스는 섬네일에 영상의 제목이 잘 보이더라도 섬네일 하단에 중복으로 영상 제목을 표기한다. 이는 인지 요소가 많아 인지 비용의 지출을 늘어나게 한다. 한마디로 중복 타이틀 텍스트는 시선을 분산시키는 요소

로 작용한다는 뜻이다.

섬네일 하단에서 영상 제목이 빠지면 좀 더 밀도 있게 섬네일을 구성할 수 있다. 섬네일의 역할은 영상을 구분하고, 시청을 유도하는 데 있다. 섬네일을 봤을 때 영상의 제목까지 직관적으로 인지할 수 있다면 섬네일은 그 역할을 충분히 하고 있는 셈이지만, 그 반대 경우라면 섬네일은 어떤 역할을 하는 것일까? 넷플릭스는 왜 영상 섬네일을 디바이스에 맞게 타이틀을 최적화하면서 그 막대한 리소스를 투자할까? 넷플릭스는 영상 섬네일이 영화관에서 포스터 역할을 한다고 생각하기 때문 아닐까?

일관성 있는 경험은 쉽다

대부분 영화관을 경험한 적이 있을 테다. 우리는 영화관에 붙어 있는 포스터를 보고 그 안에 담긴 정보로 영화의 장르, 정체성, 제목 등 영화에 대해 인지한다. 미술관에서 하는 경험은 이와 다르다. 작품 하단에 제목과 정보를 표기한다.

그 이유가 무엇일까? 미술관의 작품은 비주얼만으로는 무슨 의도인지 어떤 개념인지 이해하기 어렵다. 작품의 비주얼이 정보를 포함하고 있지 않기 때문이다. 섬네일 하단에 영상 제목을 중복으로 표기하는 OTT 서비스는 이런 경험의 차이

와 개념을 적용하지 않았다. 넷플릭스는 영화관에서 포스터를 보던 경험을 내포하지만 다른 OTT 서비스들은 미술관에서 작품을 보는 경험을 활용한 것 같다. 물론 미술관의 경험을 의도하고 담았다고 생각하진 않는다. 두 가지 경험을 구분할 줄 알았다면 영화관 경험 서비스에 미술관 경험을 적용하지는 않았을 테니까.

이는 사고방식의 차이다. 온라인 서비스 대부분이 섬네일 하단에 제목이나, 상품명을 노출한다. 하지만 제공하는 서비스가 영상 서비스일 경우 그 사고방식을 동일하게 따라갈 필요가 있을까? 우린 영화 포스터를 통해 이미 제목을 인지할 수 있다는 사실을 경험했다. 영화 포스터는 제목 정보를 포함하고 있다. 하지만 그것이 온라인으로 옮겨 가면 왜 다른 기준을 적용해야 할까? 오프라인의 일관된 경험이 더 수월하게 정보를 인식할 수 있음에도 말이다. 물론 사고방식의 차이겠지만.

따라 하기 힘든 확신

말은 쉬워도 사고방식을 바꾸기란 쉽지 않다. 혁신적인 조직과 그렇지 않은 조직의 차이는 규모나 자본의 차이가 아닌 사고방식의 차이에서 크게 달라진다. 서비스와 제품을 만드는 많은 조직들이 사용자의 경험에 주목해야 한다고 말하지만 실

제로 경험을 분석하고 분해해 핵심을 추려 사용자에게 전달하지 않는다. 사용자에게 긍정적인 경험을 전달하는 일은 그만큼 어렵고 일반적인 사고방식으로 할 수 있는 일이 아니다.

남들과 다른 사고방식으로 접근하고 적용하기 위해서는 확신이 필요하다. 그런 확신 없이는 차별된 사고방식을 적용하기 어렵다. 넷플릭스는 확신에 차 있다고 생각한다. 넷플릭스의 영상 섬네일은 다른 OTT 서비스들의 섬네일보다 직관적이다. 그리고 영상의 정보를 인터페이스 안에서 효율적으로 전달한다.

넷플릭스는 개인의 취향을 제안하는 영화관으로서 그리고 온라인 영화관으로서 독보적 위치를 선점할 수 있다는 확신이 있기에 남들과 다른 방식에 리소스를 투입하고 투자할 수 있지 않았을까 생각한다. 겉모습은 모방할 수 있어도 넷플릭스의 확신을 따라 하기는 어려워 보인다.

인식의 개념, 스큐어모피즘

애플이 개최하는 세계 개발자 대회인 'WWDC 2020'에서 각 디바이스의 OS 개선을 중점으로 발표했다. 그 중에서 맥의 OS인 빅서(big sur)의 3D 스타일 아이콘이 화제가 되었다. 플랫 디자인을 버리고 다시 스큐어모피즘으로 회귀하는 것 아니냐는 반론이 있지만, 애플은 스티브 잡스 시절부터 스큐어모피즘의 개념을 버린 적이 없었다고 생각한다. 그 이유는 스큐어모피즘을 제외하고는 인식과 소통을 이루기 어렵기 때문이다. 우리는 무언가 이해하거나 구별할 때 인식이라는 단계를 거친다. 반대로 인식이 제대로 작동하지 않으면 이해도 구별도 어렵다. 인식은 사물을 분별하고 판단하는 능력이며 심리 자극을 받아들이고 저장하고 인출하는 일련의

정신 과정이다.

그 과정에서 지각, 기억, 상상, 개념, 판단, 추리를 포함하여 무엇을 안다는 사실을 나타내는 포괄적인 의미를 인식이라고 한다. 일련의 정신 과정을 거쳐 인식된 존재는 후에 다시 마주치면 분별하고 판단하는 과정 없이 빠르게 재인식이 가능하다. GUI에서 아이콘은 커뮤니케이션의 가장 중요한 요소다. GUI의 커뮤니케이션은 앞에서 말한 인식을 위한 일련의 정신 과정이 수월해야 한다. GUI 아이콘은 커뮤니케이션에 있어 인식의 대부분을 차지한다. 인식에 성공하지 못하면, 컴퓨터와 인간의 소통은 쉽게 이루어지지 않는다.

스티브 잡스는 1979년 제록스 PARC 연구소를 방문해 GUI의 미래를 훔쳤다. 최초의 GUI 방식의 컴퓨터는 '제록스 알토 컴퓨터'이다. 제록스가 최초의 GUI 컴퓨터를 만들어 놓고 어디에 쓸지 몰라 우물쭈물할 때 잡스는 그곳에서 GUI의 미래를 봤다. 알토 컴퓨터를 카피해 잡스는 '리사'를 만들었고, 그 역사는 매킨토시로 이어졌다. 현재까지 사람과 컴퓨터가 소통할 수 있는 유일한 방식은 GUI다. 잡스는 인간과 컴퓨터의 GUI 소통 방식에 스큐어모피즘을 활용했다. 스큐어모피즘은 인식에 유리해 인간과 컴퓨터의 상호작용을 수월하게 한다. GUI가 아니었다면 마이크로소프트의 도스같이 프로그

램 명령어를 입력하는 방식으로 지금도 컴퓨터를 사용했을지 모른다. 물론 어떤 방법으로든 편의성을 높이며 발전했겠지만 말이다.

인식과 소통

앞에서 말했듯이 인식의 단계를 거쳐야지만 소통이 이루어진다. 그렇기 때문에 GUI 아이콘은 인식이 쉬워야 한다. 인식이 쉽다는 말은 '모두가 알고, 누구나 이해할 수 있어야 한다'고 규정할 수 있다. 나는 이를 "인식지수가 높다"라고 얘기한다. 인식지수가 높을수록 소통은 더 수월해진다.

스큐어모피즘은 인식이 쉬운 방법이다. 잡스는 애플이 스큐어모피즘을 선택한 이유를 "오프라인 아날로그의 경험을 디지털에서도 유지하고 싶어서"라고 말했다. 그 뜻은 아날로그의 인식지수가 높은 상징을 활용하면 소통하기 더 쉽다는 의미로 해석할 수 있다. 인식에 쉬운 상징을 놔두고 새로운 인식의 상징을 만들 필요가 있을까? 아이폰의 전화 아이콘을 보라! 요즘 송수화기 전화를 사용하는 사람이 얼마나 있는가? 집 전화는 거의 사라졌고, 대부분의 통화는 스마트폰으로 이루어지고 있다.

연방 질병통제예방센터 CDC 소속 전국보건통계센터

가 2017년 하반기 동안 조사해 발표한 보고서를 보면 미국인 53.9퍼센트가 집 전화 없이 휴대전화만 사용한다고 한다. (물론 아직까지 사무실에서는 사용하지만) 그런데도 왜 아직도 송수화기 형태의 아이콘을 통화의 상징으로 사용하는가? 디자이너 100명에게 전화나 통화의 아이콘을 디자인하라고 하면 99퍼센트 이상, 아니 100퍼센트가 송수화기의 형태를 이용해서 디자인할 것이다. 어느 도전적인 디자이너가 송수화기 형태가 아닌, 다른 형태로 디자인을 했을 때 (예를 들면 스마트폰의 형태) 그것을 통과시킬 디렉터는 거의 없다. 그 이유는 송수화기 형태가 다수에게 통화의 의미로 더 강하게 인식되어 있기 때문이다. 심지어 송수화기를 사용했던 세대가 아니어도 송수화기 형태를 보면 통화의 의미로 인식한다.

송수화기 형태는 인식지수가 높은 메타포다. 장기간 무의식 속에서 합의된 형태이기 때문이다. 스티브 잡스는 이런 인식지수가 높은 메타포를 스큐어모피즘의 개념으로 활용했다. 잡스는 컴퓨터가 사용자에게 차가운 기계로 인식되는 일을 경계했다. 장기간 무의식 속에서 합의된 인식지수가 높은 메타포를 사용하면 인식 비용이 더 적게 들고 좀 더 친근하지 않겠는가? 그럼 소통에도 더 수월하지 않겠는가?

인식의 개념, 스큐어모피즘

디자이너들은 스큐어모피즘을 어떻게 정의할까? 사실적인 디자인 표현 기법 중 하나일까? 나는 스큐어모피즘을 표현 기법이 아닌 인식의 개념으로 이해한다. 인식지수를 높이는 일은 인식의 개념에 달린 문제지 표현 기법에 달린 문제는 아니기 때문이다. 똑같은 메타포를 사용했지만 입체감이 들어가면 스큐어모피즘이고 그렇지 않으면 플랫 디자인이라고 한다면 당황스럽다. 아래 이미지를 보자. iOS7 이후의 플랫 스타일과 iOS7 이전의 엠보스 스타일의 본질은 같다. 다만 표현하는 스타일이 다를 뿐이다. 엠보스 스타일과 플랫 스타일은 그래픽 스타일이 바뀌었을 뿐이지 메타포의 본질은 바뀌지 않았다.

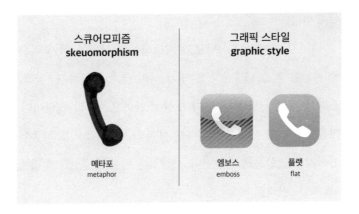

▌표현 기법이 달라도 스큐어모피즘의 개념은 같다.

오히려 카메라 아이콘의 경우 플랫 스타일을 적용하면서 스큐어모피즘의 개념이 더 강화되었다. 카메라 렌즈를 표현한 기존의 아이콘보다 카메라의 전체 형태를 표현한 아이콘이 더 카메라로 인식하기 쉽다. 근데 스마트폰 카메라인데 왜 아날로그 카메라의 형태로 커뮤니케이션을 할까? 사진을 찍는 행위를 아이콘으로 표현하기란 쉽지 않다. 그럼 사진을 찍는 행위가 성립되기 위해서 어떤 조건이 있어야 할까? 사진을 찍는 도구가 있어야 한다. 그 도구를 아이콘으로 만들어 사진을 찍는 행위를 인식할 수 있게 한다. 장기간 무의식 속에서 합의된 아날로그 카메라 형태이다. 이게 바로 앞에서 말한 인식지수를 높이는 스큐어모피즘의 개념이다. 새로운 인식의 형태를 만들기보다 기존 인식지수가 높은 형태를 활용해 인식이 더 쉽게 한다.

디지털 카메라는 아날로그 카메라처럼 셔터가 없기 때문에 사진을 찍을 때 "찰칵" 소리가 나지 않지만 일부러 "찰칵" 소리가 나도록 구현한다. 이 또한 스큐어모피즘의 개념이다. 버튼을 누르면 사진이 찍힌다는 사실을 "찰칵" 소리로 기존의 인식지수를 활용해 전달한다. 사람들은 이를 아날로그의 감성이라고도 한다.

스큐어모피즘은 기존 사용자 경험을 모방하는 인식의 개

넘이다. 반면 플랫 디자인은 표현 기법이지 인식의 개념이 아니다. 플랫 디자인이 탄생한 이유는 두 가지가 있다. 하나는 효율, 그리고 또 다른 하나는 시각 정보의 절제다. 디테일한 비트맵 방식은 제각각인 디바이스 해상도에 대응하기 어렵다. 반면 플랫한 벡터 기반 방식은 대응에 효율적이다. 또 디테일한 표현은 시각 정보 전달양이 많아 인지 비용이 높다. 디테일을 걷어 내고 평면적으로 정리해 시각 정보 전달의 인지 비용을 최소화한다.

스큐어모피즘의 인식 개념은 유지하면서 표현 기법을 다르게 하여 여러 해상도에 대응할 수 있는 유연한 방법과 인지 비용 최소화를 선택한 것이다. 표현 기법이 플랫 스타일이라고 해서 스큐어모피즘의 개념이 아니라고 주장하는 일은 다소 무리가 있다. 또 빅서의 아이콘이 3D 스타일이라고 해서 스큐어모피즘으로 회귀하는 것 아니냐는 반론도 무리가 있다. 인식의 본질인 스큐어모피즘은 계속 바뀌지 않았다. 표현 기법, 즉 그래픽 스타일이 바뀌었을 뿐이다.

아이콘의 목적은 인식에 있다. 스큐어모피즘의 개념을 활용한 형태의 아이콘은 무엇을 의미하는지 인식하기 쉽다. 그렇지 않은 아이콘은 상대적으로 의미를 인식하기 어렵다.

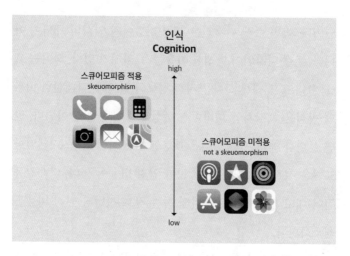

▌스큐어모피즘은 인식지수가 높다.

시리, 앱스토어, 팟캐스트 등의 아이콘들은 처음 봤을 때 인식이 이루어지지 않는다. 설명과 지속된 학습, 즉 일련의 정신 활동을 거쳐야 인식이 가능하다. 반면 스큐어모피즘 아이콘은 학습이 필요 없다. 이미 무의식 속에서 합의된 인식지수가 높은 메타포를 활용했기 때문이다.

모든 것은 인식의 싸움이다

디자인은 인식의 싸움이다. 좋은 디자인과 그렇지 않은 디자인은 의도한 대로 인식 가능한 것과 그렇지 않은 것으로 나뉜다. 인식지수가 높을수록 직관적이라고 말하며, 쉽고 좋은

디자인이라고 말한다. 스큐어모피즘에 반대하는 디자이너는 말한다. 스큐어모피즘이 매너리즘에 빠지게 하고 새롭고 진보적인 도전을 저해한다고. 스큐어모피즘을 사실주의적 표현 기법으로만 오인했을 때 하는 말이라 생각한다. 또 그들은 개념이 아닌 표현 기법. 즉 효율적인 그래픽 스타일에만 집중한다. 그래픽 스타일로만 인식의 개념을 바꾸기는 쉽지 않다. 장기간 합의해 온 무의식 속 인식을 바꾸려면 경제적, 시간적 비용이 들어간다.

언젠가 나는 이런 생각을 한 적이 있다. 통화를 상징하는 송수화기의 형태를 스마트폰의 형태로 바꾸는 일이 진보적인 생각이 아닐까? 꼭 스마트폰 형태가 아니어도 좋고 새로운 무언가가 종말기에 접어든 송수화기의 형태를 대체해야 하지 않을까? 이런 진보적이면서 실험적인 도전이 디자이너의 소명이 아닐까? 과거의 나는 그런 오만한 생각을 했었다. 인식의 개념을 몰랐을 때는 말이다.

버튼 위치는
어떻게 결정할까?

지금으로부터 꽤 오래전 프로젝트를 진행할 때 일이다. UX 초창기 시절 UX에 대한 무분별한 아티클이 난무했다. (지금도 마찬가지지만 말이다.) 구축 디자인 작업에 들어가기 전에 기획안과 스토리보드를 검토하는데 버튼 위치가 내가 해 왔던 패턴과 다르게 정의되어 있었다. 처음 스토리보드를 검토했을 때는 버튼 위치가 실수로 바뀐 줄 알았다. 하지만 전체 페이지에서 위치가 동일했다. 실수는 아니라는 생각이 들었다. 기획자에게 미팅을 요청해 설명을 듣기로 했다. 기획자 자리로 찾아가 가볍게 리뷰하는 시간이 시작됐다. "버튼 위치가 이게 맞는 건가요?"라는 내 질문에 기획자는 "그 위치가 맞아요"라는 답변을 했다. 하지만 내가 보기에는 생소한 위치

였다. 왜 그 위치인지 기획자는 이유를 설명하기 시작했다.

기준이 서로 달랐다

내가 해왔던 패턴은 인지 시점 기준이었다. 행동을 유도하는 버튼을 인지 시점의 맨 앞에 위치하는 방식이다. 예를 들어 아래 이미지를 보자. 다음과 취소 둘의 버튼 위치는 서로 다르지만 뭐가 맞고 뭐가 틀린지 가린다면 정답은 없다. 기준에 따라 다를 뿐이다.

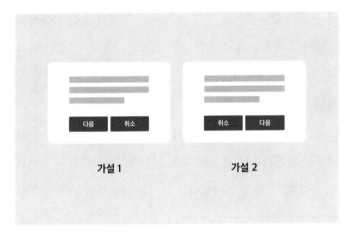

❙ 기준에 따라 서로 다른 버튼의 위치.

가설 1. 인지 시점을 기준으로 하면 좌에서 우로 시선을 이

동하며 읽는 순서에 따라 정보를 배치한다. 그렇기 때문에 다음 행동을 유발하는 버튼을 가장 먼저 인지할 수 있도록 제일 앞에 위치해 행동을 유도하는 가설이다. 그런데 기준을 인지심리학으로 바꾸면 버튼 위치가 그 반대이다.

가설 2. 우리의 시점은 좌에서 우로 가는 것을 기준으로 한다. 가설 1과 동일하다. 하지만 다음에 일어날 행동을 우측에 넣는 것이 맞다는 가설이다. 전체적인 움직임이 좌에서 우로 흐른다. 동작의 흐름을 기준으로 하면 다음 행동을 유발하는 버튼이 우측에 들어가는 것이 맞다. 이 가설에는 또 한 가지 근거가 뒷받침한다. 바로 스위치다. 우리가 흔히 사용하는 전등의 스위치는 좌측을 누르면 꺼지고 우측을 누르면 켜진다. 그렇기 때문에 우측에 다음 동선의 버튼을 넣는 것이 더 자연스럽다는 주장이다.

그렇다. 나는 인지 시점을 기준, 기획자는 인지심리학을 기준으로 버튼의 위치를 정의하고 있었다. 인지 시점을 기준으로 하면 내가 맞고 인지심리학을 기준으로 하면 기획자가 말한 위치가 맞다. 이는 누가 틀렸고 옳고의 절대적인 문제가 아닌 상대적인 것이다. 그때는 기획자 의견을 따랐다. 기획자 말에 설득력이 있었기 때문이다. 기준과 근거가 설득력이 없었다면 동의하지 않았을 테다.

이후 또 다른 가설이 등장한다. 앞에서 말한 프로젝트는 웹 구축 프로젝트였다. 지금은 모바일 애플리케이션 서비스가 지배적이니 그 기준이 모바일 디바이스 OS를 기준으로 통일해야 한다는 가설이 등장한다.

가설 3. 제작되는 모바일 디바이스의 OS를 기준으로 버튼 위치를 통일하는 것이다. 그렇다면 어떤 가설을 받아들이고 적용해야 할까?

남이 만든 기준을 따를 것인가? 아니면 같이 만들 것인가?

요즘 디자이너들 사이에서는 누군가가 만들어 둔 기준을 따르는 방향으로 굳어지는 느낌을 받는다. 스타 디자이너의 말이 곧 기준이 되고 거대 기업의 가이드라인이 업계 표준이 된다. 플랫폼의 족쇄 안에서 어쩔 수 없는 일이긴 하지만 그런 분위기가 아이디어의 가설을 만들어 내는 것을 해친다고 생각한다.

버튼의 위치를 두고 고민을 할 때 누군가가 애플의 가이드라인을 따라야 한다고 말하면 더 이상 새로운 생각이 탄생하지 않는다. 그렇게 여러 가설을 두고 무엇이 우리 서비스에 옳은지 아니면 다른 더 좋은 가설을 세워야 하는지 그 선택의 가능성까지 무너지니 너무 허무하다. 사람들은 알고 있을까? 모

바일의 당겨서 새로고침(Pull to Refresh) UI는 트위터의 클라이언트 앱인 트위티Tweetie에서 처음 등장했고 이후 애플과 구글이 기존 버튼 터치 방식의 새로고침을 당겨서 새로고침으로 변경한 것이란 사실을.

만약 트위티가 OS의 가이드라인을 따랐다면 당겨서 새로고침 UI는 탄생하지 않았을 테다. 지금 시점에서 시사점이 많다. 남이 만든 기준을 절대적으로 따르려고 해서는 안 된다. 기존 기준을 수용하지만 그보다 더 좋은 방법이 있다면 기존의 기준을 파괴해도 된다. 중요한 사실은 가설의 함정에 빠지지 말아야 한다는 점이다. '애플과 구글의 가이드라인을 따르면 되는 것을 뭐하러 토론을 하는가?'라는 생각 말이다. 예전에 모바일 UI 작업을 할 때 기획자에게 기획 의도를 물어본 적이 있다. 그러자 "구글에서 그렇게 해요"라는 답변이 돌아왔다. 그 이후 나는 대화를 이어가지 않았다. 구글의 방식이 맞을 수도 있다. 하지만 그것은 구글의 가이드라인 아닌가? 우리 서비스에는 우리 사고방식이 기준이 되어야 하지 않을까?

우리의 기준은 우리의 사고방식으로

다른 곳은 어떤 기준을 정하고 가설을 세우는지 알아보는 자세는 중요하다. 때론 쓸데없는 논쟁을 잠재우는 방법이다.

하지만 도가 지나치면 사고 정지 상태에 빠진다. 의심하지 않는 것이다. 글로벌 기업의 가이드라인이니 '훌륭한 인재들이 세운 가설이겠지!' '우린 그것을 따르는 게 맞겠지!' 하는 생각 말이다.

트위티의 로렌 브리히터는 처음에 트위티를 개발하는 동안 새로고침 기능을 추가하고 싶어 했다. 당시의 다른 모바일 애플리케이션들은 화면의 모서리 한쪽에 새로고침 버튼을 두어 새로고침 기능을 수행할 수 있게 구성했다. 하지만 모서리의 한쪽은 탐색 작업을 할 때 UI에 가장 귀중한 공간이었기 때문에 새로고침 버튼 같은 평범한 버튼이 위치하는 구성은 낭비처럼 보였다고 한다.

로렌 브리히터는 중요한 코너 공간을 뭔가 다르게 활용할 수 있도록 새로운 방식을 만들기로 결정한다. 처음에는 애플의 가이드를 따르는 UI 메커니즘을 만들 계획이었으나 당겨서 새로고침이라는 새로운 UI 메커니즘을 개발한다. 결국 애플과 구글은 브리히터가 만든 당겨서 새로고침 메커니즘을 본인들의 UI 개발 가이드라인으로 수용한다. 그렇게 브리히터는 애플의 가이드라인을 기준으로 사고 정지에 빠지지 않고 당겨서 새로고침이라는 새로운 UI 메커니즘을 개발했다.

당겨서 새로고침의 UI를 모방한 브랜딩

당겨서 새로고침 방식이 탄생한 지 10년이 지난 지금, 이를 대체할 수 있는 방식은 아직 없어 보인다. 기존의 방식을 대체하기 위해서는 더 좋은 방식이 나와야 할 테지만 아직까지는 어려울 거라 생각한다. 하지만 당겨서 새로고침 방식을 모방해 브랜딩과 정보를 제공하는 사례가 몇 가지 보이기 시작한다. 흥미로운 사실은 새로고침이라는 방식이 필요 없는 화면에 이 방식을 모방해 브랜딩 요소와 정보 요소를 노출하는 방식으로 활용하고 있다는 점이다. 사용자의 기존 무의식을 활용해 센스 있게 접근하는 점이 신선하다고 느껴진다.

배달의민족 앱 메인 화면에서 당겨서 새로고침을 진행하면 '땡겨요'라는 문구가 화면 상단에 노출된다. 그리고 음식 아이콘이 돌면서 나중에 '김치찌개 땡겨요'와 같은 문구로 마무리 짓는다. 사실 배달의민족 메인 화면에는 새로고침 기능이 작동되지 않는다. 이유는 화면을 새로고침 해도 새로 띄워 보여줄 콘텐츠가 없기 때문이다. 메인의 콘텐츠는 배달 지역에 따른 고정 콘텐츠이다. 그런데도 배달의민족은 왜 화면을 당겼을 때 이러한 메시지를 넣은 걸까?

배달의민족은 초기 투자 시절부터 브랜딩과 마케팅에 엄청난 비용을 투자했다. 배달이라는 핵심 비즈니스를 시장에서

주도적으로 소비자에게 인식시켰다. 그 방법으로 브랜딩과 마케팅을 활용해 배달이라는 비즈니스 이미지를 구축했다. 그런 브랜딩 DNA가 모바일 애플리케이션 UI에도 영향을 미쳤으리라 생각한다.

배달의민족 메인 콘텐츠는 새로고침이라는 기능이 필요 없음에도 화면을 아래로 당기면 배달의민족 브랜딩 메시지가 마치 당겨서 새로고침 방식처럼 노출되도록 구현했다. 당겨서 새로고침 방식을 모방해 모바일 페이지를 스크롤하면 우연히 브랜딩 메시지가 노출되도록 구성한 점은 좋은 아이디어 사례라고 생각한다.

또 하나의 사례가 있다. 바로 현대카드 애플리케이션이다. 현대카드는 '현대카드 웨더'라는 날씨 앱을 이미 배포한 적이 있다. 날씨 앱이 한창 유행하던 시기가 있었는데 그때 제작했던 것으로 기억한다. 현대카드 웨더가 배포되던 시기 현대카드 정태영 부회장이 페이스북에 글을 올렸는데 대충 이런 내용이었다. '날씨 앱을 왜 만드는지 모르겠지만 계속 못하게 하면 디자인팀이 삐질까 봐 승인했다'는 유머인지 진담인지 알 수 없는 내용의 피드를 올렸던 일이 기억이 난다. 디자인이 날씨 앱 중에는 최고였지만 결국 나도 자주 쓰지는 않았다. 현대카드 온라인 비즈니스와 어떤 연결점이 있어 보이지도 않았

다. 그런데 최근 현대카드 앱을 사용하다가 당겨서 새로고침 방식으로 날씨 앱의 정보가 적용되는 모습을 발견했는데 나쁘지 않아 보였다.

배달의민족과 마찬가지로 새로 띄울 콘텐츠가 없음에도 당겨서 새로고침 방식을 모방해 정보를 제공하고 있다. 기존 앱의 정보를 가져와 메인 앱인 현대카드에 적용한 점은 괜찮아 보인다. 날씨라는 정보는 일간 정보이고 생활 정보다. 그 정보를 앱 메인 화면에 당겨서 새로고침 방식으로 적용한 시도가 신선하게 느껴졌다.

새로운 고민과 사고를 멈추지 않는다면

당겨서 새로고침 방식은 모바일 디바이스에서 데이터를 로딩하는 메커니즘을 새로 정의하면서 탄생했다. 하지만 이제 그 경험을 모방해 브랜드 메시지나 일간 정보를 가볍게 전달하는 방식으로 활용하는 사례를 종종 목격하곤 한다. 10년이 지난 UI 방식이 아직도 변화하고 진화하고 있다는 의미다.

새로운 방식을 만들어 내는 작업은 매우 어렵고 대단한 일이다. 하지만 기존 방식을 모방해 새로운 방식을 만들어 내는 작업 또한 매우 훌륭하다. 새로운 무언가를 만들기 위해서는 기존 방식의 사고를 전환시키는 생각이 중요하다. 당겨서 새

로고침 방식 또한 기존 애플의 가이드를 따르기보다는 새로운 고민과 사고를 활용해 탄생된 UI이다. 그런 사고력이 중요하다고 믿는다. 또 기존 방식을 모방해 새로운 방식으로 활용하는 것도 좋은 아이디어가 될 수 있다고 생각한다.

디자이너가 디렉터를 떠나야 할 때

누구나 디자인 시작할 때면 주니어 시기를 거친다. 단지 디자인뿐이겠는가? 어떤 일을 하든 주니어 시기를 거치게 된다. 우리가 훌륭하다고 생각하는 디자이너들도 모두 그 과정을 지나 디렉터 자리에 올랐다. 누구나 거치는 시기이고 과정이지만 그전에 어디서, 어떻게 주니어 과정을 보낼까에 대한 진지한 고민이 필요하다. 나는 주니어 시절 그 고민을 제대로 하지 못했다. 지금 다시 그때로 돌아간다면 '좀 더 진지한 고민을 했을 텐데'라는 후회가 밀려온다.

모든 직업과 시장에는 리그가 존재한다. 마이너리그가 있는 반면 메이저리그도 있다. 마이너리그에서 차근차근 시작하는 사람, 출발부터 메이저리그인 사람, 또 하다 보니 메이저리

그에 올라선 사람 여러 경우가 존재한다. 메이저리그에 서는 일이 반드시 중요하다 할 수는 없지만, 리그에 들어섰다면 대부분 한 번쯤은 메이저리그를 경험하길 원한다. 주니어의 과정을 어디에서 어떻게 시작하는지에 따라 메이저리그로 올라가기까지 필요한 기간이 짧아진다.

주니어 시절에는 마이너리그에서도 배울 수 있는 점이 매우 많다. 다만 주로 기술적인 부분이다. 이런 기술적인 일들은 시간과 노력으로 금방 습득할 수 있다는 장점이 있지만 일단 배우고 나면 더는 배울 것이 없다. 주니어 시절 기술은 빠르게 습득하지만 개념은 습득하기가 쉽지 않다. 그 이유는 개념을 가르쳐 주는 디렉터를 만나기가 쉽지 않기 때문이다. 또 그런 디렉터를 만난다 해도 단순 기술이 필요한 일이 주로 주어지니 개념을 배울 기회가 많지 않다.

지금 주니어에 해당하는 사람은 당신의 디렉터가 개념을 가르쳐 주고 있는지, 기술을 가르쳐 주고 있는지 잘 생각해 보길 바란다. 지금까지 습득한 기술 외에 더 이상 배울 무언가가 없다면 개념을 배우고 쌓을 수 없다면 과감하게 떠나라. 당장 상황이 허락하지 않는다면 너무 늦어지지 않도록 떠날 준비를 시작하길 권한다.

중요한 건 아트워크의 기술이 아닌 설계 개념

나는 주니어와 시니어의 차이를 경력이 아닌 개념을 세울수 있느냐, 없느냐의 차이로 구별한다. 디자인에서 중요한 건개념이지 기술적인 아트워크가 아니다. 그렇다고 아트워크가중요하지 않다는 말로 오해하지 않길 바란다. 기술적인 아트워크가 표현 역량이라면, 개념적인 부분은 설계 역량이다. 나는 이 둘이 충족이 될 때 비로소 시니어로 평가한다. 그렇기때문에 주니어에서 시니어로 성장하기 위해서는 개념과 함께하는 설계 역량이 매우 중요하다.

사회에 첫발을 내디딘 디자이너들은 보통 첫 직장 근무기간이 짧은 경우가 많다. 짧게는 1~2년 길어도 3년 미만이다. 난생처음 입사한 회사라 본인과 맞는 회사를 알아보기는 쉽지 않다. 또 위대한 포부를 품고 입사한 회사에서 시키는 일이디자인 리소스 정리 같은 단순한 일이라면, 쉽게 회의감이 오기 마련이다. 그렇다고 첫 직장에서 신입 디자이너에게 어마어마한 프로젝트를 맡기지도 않는다. 보통 첫 1년 차에는 소소한 일을 맡는다. 그 과정에서 필요한 능력은 아트워크 중심의 디자인 기술이 대부분이다. 일단 그것부터 배워야 한다. 다만 반드시 필요한 부분은 맞지만 계속 그 일만 맡긴다면 이직을 고민해 볼 만하다.

디자이너가 성장하기 위해서는 앞에서 말한 설계 개념을 익히는 일이 매우 중요하다. 더 이상 설계의 개념을 배울 수 있는 환경이 아니라면 떠나는 편이 맞다. 주니어 시절 이직을 너무 겁내지 말자. 이직이 많다고 흠도 아니다. 오히려 주니어 시절 도전과 모험 없이 배울 게 없는 회사에 오래 머무는 선택이 독이다. 더 이상 배울 게 없다면 과감히 떠나자.

디자이너가 디렉터를 떠나야 할 때

그렇게 배울 것을 찾아 도전하고 모험을 하다 보면, 점점 메이저리그에 가까워진다. 5년 차가 지나고 8년 차가 지나면 언젠가부터 디렉터의 관여가 예전보다 덜해질 때가 온다. 또 디렉터의 아이디어나 설계 개념이 점점 예전만 못하게 느껴질 때가 있다. 그렇다면 이제 디렉터를 떠나야 할 때다. 디렉터가 실력이 줄어든 게 아니라 당신의 실력이 디렉터만큼 성장했기 때문이다. 기존의 디렉터 울타리 안에 있기에는 너무 성장한 상태다. 회사에서 디렉터의 뒤를 이을 수도 있지만 대부분 쉽게 자리가 나지 않는다. 좁아진 디렉터의 울타리를 떠나 새롭게 한 단계 올라설 때이다. 그렇게 한 체급, 한 체급 올려 점점 메이저로 나갈 수 있다. 더 이상 주니어 디자이너가 아니다.

꾸준히, 오래 디자인이
늘길 원한다면

제법 긴 시간 디자인을 해 오면서 기회도 많았
지만 기회를 잡지 못해 후회도 많았다. 그때 누가 그것은 기회
라고 조언해 줬으면 더 좋았을 텐데, 하며 뒤늦게 깨닫기도 했
다. 준비가 되어 있지 않으면 기회가 와도 그 순간 알아차리기
가 쉽지 않다. 후배 디자이너들은 나보다 후회하는 일이 적길
바라면서 내 경험을 바탕으로 이 글을 써 내려간다. 개인의 경
험이 모두에게 적용될 수는 없겠지만 많은 시간 디자인을 하
며 겪고 느꼈던 몇 가지를 정리해 보았다. 비슷한 환경이나 같
은 고민을 하는 분들, 또는 다른 사람의 경험이 궁금한 분들에
게 도움이 됐으면 하는 마음이다.

하나, 이직을 두려워하지 말자

한 회사에 오래 일한다는 것은 좋은 의미일 수 있다. 성실하다는 뜻이고 어쩌면 끈기 있어 보이기도 하다. 많은 장점이 있지만 한편으로는 단점도 있다. 다양한 경험을 할 수 없다는 부분이 가장 크다. 경험은 사람을 성장시킨다. 또 경험은 새로운 사람들을 만나게 해 준다. 단순히 경험이 많다고 해서 좋다 할 수는 없지만 경험이 많은 사람이 더 넓은 지식의 스펙트럼을 가지고 있는 것은 사실이다. 한 회사에 너무 오래 있지 말라는 말을 이직을 많이 하라는 말로 오해해서 받아들이지 않길 바란다. 나 또한 목적 없는 이직은 사양한다.

둘, 기록하자

나는 신입 디자이너 시절 프로젝트를 진행하면서 기록하는 일을 잘 하지 못했다. 그 당시에는 기록이 중요해 보이지 않았기 때문이다. 하지만 첫 번째 포트폴리오를 만들 때 시안 말고는 쓸 수 있는 자료가 없다는 사실을 깨달았다.

이직을 위한 포트폴리오를 정리할 때 시안만으로 정리하기보다 콘셉트의 과정 또 그것을 풀어낸 이야기가 섞여 들어가면 포트폴리오 구성이 더 탄탄해진다. 그렇기 때문에 프로젝트를 진행하면서 했던 스케치 또는 콘셉트를 기록하고 잘

정리해 놓으면 좋다. 아니, 정리까지는 어렵더라도 꾸준히 기록하고 잘 보관만 해도 좋다. 필요할 때 언제든지 찾아 쓸 수 있게 말이다.

셋, 포트폴리오를 정리하고 널리 알리자

나는 자신의 작업을 알리는 행동을 적극 권장한다. 비핸스도 좋고 드리블도 좋다. 유튜브도 좋고 브런치도 좋다. 디자이너라면 본인의 작업을 부지런히 홍보하길 권한다. 아무리 좋은 역량과 포트폴리오를 가지고 있다고 한들 그런 역량을 필요로 하는 사람에게 전달되지 않는다면 아무 소용없다. 자신의 채널을 만들고 가꾸는 일을 나는 적극 권장한다. 작업한 프로젝트는 잘 정리하고 디벨롭해서 많은 곳에 널리 알려라. 많이 알려졌을 때 더 많은 기회가 찾아온다.

넷, 자신의 성향을 파악하고 그에 맞는 조직을 찾자

사실 자신과 맞는 조직문화를 미리 알고 판단하기는 어렵다. 하지만 예측하고 조사할 수는 있다. 본인 성향이 크리에이티브 성향인지, 아니면 매니지먼트 성향인지 판단하고 맞는 조직에 들어가길 바란다. 크리에이티브 성향이 매니지먼트 성향의 조직에 들어가면 적응하기 쉽지 않다. 그 반대 또한 마찬

가지다. 크리에이티브 성향의 디자이너가 매니지먼트 성향 조직에서 일하려면 답답하고 일을 대충 한다고 느낄 수 있다. 반대로 매니지먼트 성향의 디자이너가 크리에이티브 성향의 조직에 있으면 일을 너무 어렵고 비효율적으로 한다고 느낄 수 있다. 하지만 그것은 조직과 본인의 성향 차이지 둘 중 한쪽 문제는 아니다. 개인이 조직의 성향을 바꿀 수는 없으니 본인이 하고 싶은 방향과 성향을 잘 파악하고 조직에 대해 충분히 알아보고 들어가길 바란다.

다섯, 읽고 또 쓰자

책을 많이 읽는 사람은 그렇지 않은 사람보다 사고의 폭이 넓고 상황을 이해하는 능력이 더 뛰어나다. 책을 전혀 읽지 않는 사람이라면 한 달에 한 권이라도 읽는 노력을 해 보길 권한다. 또 책을 많이 읽으면 제안서나 기획서에 인용할 지식이나 정보가 많아진다. 꼭 책이 아니더라도 상관없다. 쓰는 연습도 하면 매우 좋다. 읽고 쓴다는 것은 생각을 정리하고 핵심을 말하는 능력 또한 키워 준다. 디자이너는 시니어로 성장할수록 자신의 생각을 핵심 있게 정리하고 구성해 말할 줄 아는 능력이 필수다.

여섯, 혼자 가는 해외여행으로 경험을 쌓자

많은 사람들이 경험을 늘리는 방법으로 여행을 추천한다. 하지만 나는 하나의 단서조항을 더하고 싶다. 바로 혼자 가는 해외여행이다. 개인 성향으로 혼자 가는 여행을 좋아하지 않는 사람도 있다. 나 역시 그리 좋아하지는 않았다. 항상 따라다니는 편이었다. 그런데 그렇게 다녀온 여행은 별로 남는 것이 없었다. 그 이유는 경험이 오롯이 내 것으로 흡수되지 않기 때문이었다. 혼자서 준비하는 여행은 많은 정보 수집과 기획을 필요로 한다. 준비와 실행 과정에서 다른 나라의 시스템과 패턴을 파악할 수 있다. 지인 중에 1년에 여러 번 해외에 나가는 사람이 있지만 혼자서는 아무 곳도 가질 못한다. 혼자 모빌리티 서비스로 이동도 하고 에어비앤비로 숙박도 해 보는 경험이 중요하다. 그 과정에서 글로벌 서비스의 패턴 또한 파악할 수 있다. 혼자 가는 여행은 낯선 곳에서 새로운 패턴을 파악하게 해 준다. 바로 그것이 경험이 된다.

일곱, 기회를 놓치지 않으려면 언어를 준비하자

기회는 항상 예고 없이 찾아온다. (본인을 적극적으로 알렸을 때 기회는 더 크게 더 자주 찾아온다. 그것이 내가 본인의 콘텐츠를 많이 알리라는 이유다.) 해외에서 또는 외국계 기업에서 일할 계획

이나 목표가 없어도 우연치 않게 기회가 찾아올 수도 있다. 그때 가장 문제가 되는 부분이 바로 언어다. 언어는 커뮤니케이션의 도구다. 그 커뮤니케이션의 도구 중 영어의 비중이 가장 크다. 나 또한 전혀 외국에서 일할 생각을 하지 않았다. 하지만 기회는 나의 의사와 관계없이 찾아왔다. 나는 영어 장벽에 막혀 그 기회를 잡지 못했다. 지금까지도 가장 아쉬운 기회로 남는다. 보통 외국 기업이 디자이너에게 요구하는 영어는 네이티브 수준이 아니고 커뮤니케이션이 가능할 정도 수준이다. 좋은 기회가 왔을 때를 대비해 조금씩 준비해 두면 좋다. 영어는 내 활동 반경을 넓힐 수 있는 커뮤니케이션 도구다.

여덟, 개인 프로젝트로 내 역량을 보여 줄 레퍼런스를 만들자

보통 조직 안에서 디자인을 하면 개인 작업을 잘하지 않는다. 회사 프로젝트 하기도 빠듯한데, 시간을 쪼개서 또 개인 프로젝트를 하려면 벅차다. 하지만 개인 프로젝트와 회사에서 하는 프로젝트는 많은 차이가 있다. 온전히 내 아이디어를 모두 반영할 수 있는 작업이 개인 프로젝트다. 그것은 디자이너로서 매우 중요하다. 회사에서 하는 프로젝트는 다수를 맞추기 위해 어느 정도 타협이 들어간다. 하지만 개인 프로젝트는 내 아이디어, 성향, 방식 모두 내 마음대로 할 수 있다. 어쩌면

내 역량을 온전히 표현할 수 있는 일이 개인 프로젝트다. 그렇게 본인의 디자인 의식을 더 발전할 수 있다. 개인 프로젝트는 기존 서비스를 리뉴얼하든 새로운 서비스를 기획하든 상관없다. 일단 시작이 중요하다. 그렇게 또 레퍼런스 하나가 추가되는 것이다.

아홉, 사고방식을 바꾸는 시도를 하자

디자인 방법론 또는 트렌드, 디자이너가 공부해야 할 것은 너무도 많다. 빠르게 변화하는 디지털 시대에는 더 그렇다. 하지만 그런 것보다 사고방식에 좀 더 집중하길 조언한다. 방법론이나 트렌드에 편중하고 동참하기 이전에 방법론이 왜 방법론이 됐고, 트렌드는 왜 트렌드가 됐는지 생각하고 고민하는 사고방식 말이다.

팬톤은 매년 올해의 컬러를 선정한다. 팬톤이 해마다 선정하는 컬러를 본인의 디자인 개념에서 올해의 컬러로 인정할 필요는 없다. 올해의 컬러는 팬톤의 프로모션 일환일 뿐이다. 퍼소나, 린, UX, 그로스 해킹 등 여러 가지 방법론이 존재하지만 목적과 상황에 맞게 제대로 알고 활용해야 효과가 있다. 방법론이나 트렌드보다 중요한 부분은 어떤 문제에 대해 생각하고 궁리하는 방법 또는 태도인 사고방식을 달리하는 시도

가 중요하다. UX도 기존의 사고방식을 달리하기 위해 시작된 개념이다.

열, 좀 더 먼 미래를 준비하자

해가 뜨면 지는 것이 순리이듯이 사람도 항상 성장기에 있지는 않다. 언젠가는 성장이 멈추고 쇠퇴하는 시기가 온다. 나이가 들고 경력이 쌓이면 계속 회사에 머무를 수는 없다. 조직에 몸담아 오래 일하는 생활이 나쁘지는 않다. 하지만 영원할 줄 알았던 조직이 사라질 수도 있고 더 이상 나를 필요로 하지 않을 수도 있다. 또 나이가 많을수록 경력이 많을수록 이직이 쉽지 않은 것이 현실이다.

그전에 본인이 좋아하는 취미를 찾고 그 안에서 제2의 직업을 준비하는 방법도 생각해 보면 좋다. 디자인이 좋다면 디자인을 취미로 해도 괜찮다. 하지만 정말 좋아하는 일을 하길 권한다. 취미가 제2의 직업이 되기 위해서는 좋아하는 일을 단순히 좋아하는 데 그치지 말고 그것으로 수익을 창출할 수 있는 방법을 모색하는 시도가 중요하다. 물론 단시간에 이룰 수는 없다. 현재 일에 충실하면서 오랜 시간 고민하고 준비하면 자신만의 때가 찾아올 것이다.

본 도서는 카카오임팩트의 출간 지원금을 받아 만들어졌습니다.

늘지 않는 디자인

초판 1쇄 발행	2023년 5월 30일
지은이	숀shaun
펴낸곳	(주)행성비
펴낸이	임태주
편집총괄	이윤희
책임편집	장혜원
디자인	이유진
마케팅	한경화
출판등록번호	제2010-000208호
주소	경기도 김포시 김포한강10로133번길 107 710호
대표전화	031-8071-5913
팩스	0505-115-5917
이메일	hangseongb@naver.com
홈페이지	www.planetb.co.kr

ISBN 979-11-6471-227-4 (03600)

행성B는 독자 여러분의 참신한 기획 아이디어와 독창적인 원고를 기다리고 있습니다.
hangseongb@naver.com으로 보내 주시면 소중하게 검토하겠습니다.